字体设计

图书在版编目（CIP）数据

字体设计的进化：光学与结构 /（美）蒂莫西·萨马拉著；祝远德，陈兵译 . — 南宁：广西美术出版社，2021.1

书名原文：Letterforms

ISBN 978-7-5494-2271-5

Ⅰ . ①字… Ⅱ . ①蒂… ②祝… ③陈… Ⅲ . ①美术字—字体—设计 Ⅳ . ① J292.13 ② J293

中国版本图书馆 CIP 数据核字（2020）第 201073 号

字体设计的进化：光学与结构

ZITI SHEJI DE JINHUA:GUANGXUE YU JIEGOU

著　　者：[美]蒂莫西·萨马拉

译　　者：祝远德　陈　兵

出 版 人：陈　明

终　　审：邓　欣

图书策划：韦丽华　黄　玲

责任编辑：卫颖涛

封面设计：陈　凌

排版制作：李　力

校　　对：梁冬梅

审　　读：马　琳

监　　制：王翠琴　韦　芳

出版发行：广西美术出版社

地　　址：广西南宁市望园路9号

邮　　编：530023

网　　址：www.gxfinearts.com

印　　刷：当纳利（广东）印务有限公司

版次印次：2021年1月第1版第1次印刷

开　　本：787 mm×1092 mm　1/12

印　　张：20

字　　数：340千字

书　　号：ISBN 978-7-5494-2271-5

定　　价：128.00元

［美］蒂莫西·萨马拉　著

祝远德　陈　兵　译

字体设计的进化：
光学与结构

字体设计

Contents 目录

前言

我在童年时期就对艺术感兴趣，而且一开始就对字体写法十分着迷。我在童年也喜欢画恐龙、火车和鸟类等，但对字体书写的再创作情有独钟，它一直伴随我的成长。开始只是文字书写本身，继而为节日和生日贺卡进行花样字体创作，后来是在初中时期，为传单和戏剧俱乐部戏剧标题的文字设计美术字体。我得到过一本20世纪70年代出版的《字体样本》，心里高兴极了，那是一本大部头，是我父亲的一位艺术导演朋友扔在他的摄影工作室里的。那时候我还不知道什么是字体设计，却不知疲倦地模仿描画起书中的艺术字体来。

我认为，字体设计对设计人员的吸引力，在于其独特的性质，一种其他艺术创作所不具备的性质；也许是因为文字是抽象的，以神秘的方式把美与实用融合在一起，体现了设计气质的最基本特性；或者是因为字体设计把现代艺术设计与古代艺术设计毫无阻碍地直接连接起来。当然，最大的可能性是上述原因都有。

历史上，字体设计曾经是特权阶层艺术权贵的禁脔，是他们小心翼翼地捍卫着的知识禁区。进入这一神秘俱乐部的机会，成了决定我在高中毕业以后上什么样的大学的重要因素。当时我选了一门以字体设计为主要内容之一的设计课程，课程为期一年，那绝不是自己一时心血来潮选修的课。结果，从传统创作出新的字体成为可能；更重要的是选修课揭示出，字体可以成为一种形象，那是一种由设计文本的字母质量、笔画勾连与肌理和文字架构的细微变化所反映出来的正反影像与细节等因素共同构建出来的意象。

20世纪80年代我还在求学。此时台式计算机已经出现，使得能够进入字体设计俱乐部的人数增长了上千倍，电脑字体设计先驱苏珊娜·利奇科和杰佛里·基迪等人证明，人人都可以成为字体设计家。这是一种值得赞赏的普及字体设计新潮，把许多新的或原来被忽视的美学声音带进了字体设计的殿堂，可以说打开了一扇进入文化灵魂的窗户。尽管如此，在电脑字体设计冲击下，大多正规教育科目中的字体设计课程，却都几乎绝迹了。尽管有些人不费吹灰之力就可以设计出漂亮的字体，但真正高效的字体设计需要具备历史规范积淀与光学知识，才能够创作出适合未来真实世界使用的字体。比如汽车设计师，只有深入研究过过去的汽车造型设计，才能够设计出下一代车型来。

迄今已有不少软件应用系统被用于加快字体设计进程。然而，对于一个根本不知道自己想要达到什么样的设计效果的人来说，功能再强的软件也没有用。诚然，对于今天的字体设计而言，电脑技术应用是不可或缺的，然而，最厉害的编程字体设计师会告诉你，他们的字体设计最初也是从手写开始的。与其他同类书不一样，本书不是教人如何使用软件设计字体的，甚至都不会涉及电脑字体设计背后的技术原理。本书的中心是字体设计最基础的东西：在创新并保持对字体设计传统的尊重的前提下，培养辨别复杂视觉关系的能力，构建自身技能以有助于整体认知和感知文字形体，不管是为了创作出实用的文本字体，为了推敲实验性或表达性展示字体，还是为了创作标题或以文字为基础的标志或文字商标。

我的工作室有一块从街上捡来的被锯掉半截的门板，对我而言，这是字母式样与现实世界相联系的最好见证，它意外地把文字的魅力展示于日常生活中，在最想不到、最不可能出现的地方捕捉人们的想象力，引人遐思。

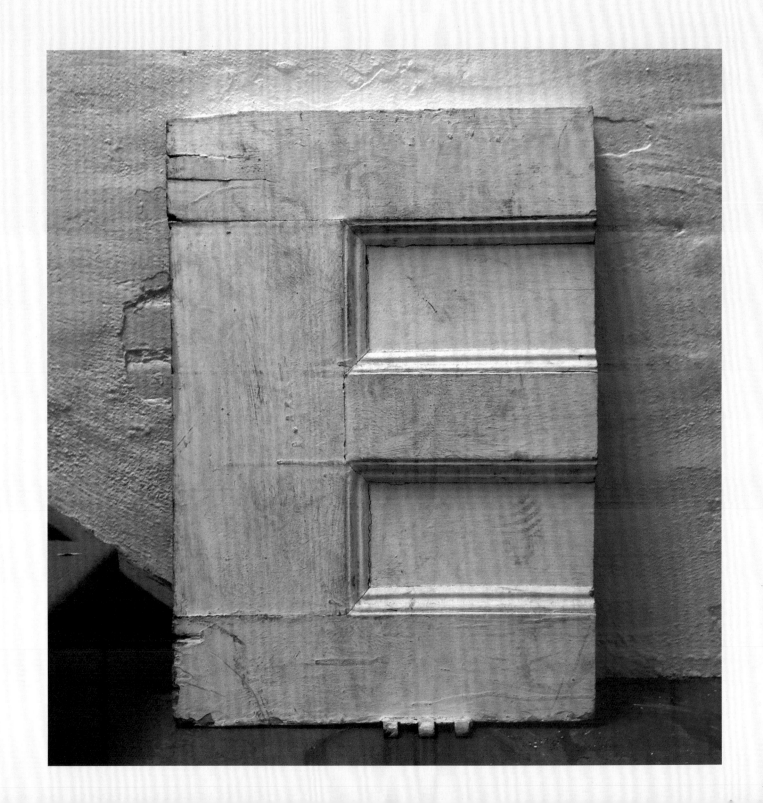

19世纪的各式木制及金属古董字体设计，由潘诺文字印制公司的格利高里·袍恩专门为本书制作。

现代字母的标准字形甚至字体的细微形状，都是上万年逐步发展的结果，开头只是简单的形象表达，后来逐步发展成抽象的象征系统或书写体系。文字出现的根本原因，在于市场日常交易的记录需求，以及留存粮食与牲畜的贸易清单。经过数千年的进化，书写文字发展成为成熟的视觉体系，以不同的字体形态，抓住最高尚的思想，将过去的思想传递给未来，不仅具有极强的功用性，而且还披上了隐喻的色彩，传递给读者。欲以今天的美学标准进行字体设计，必须先知道今天的标准是如何形成的，以及为什么会形成这样的美学标准。

历史沿革

——
**关于字体设计历史的
长篇而略有删节的导言**

据说我们的祖先15万年前就开始使用口头语言了，但书面语言的出现却要晚很多。与所有文化现象一样，把口头语言变为可视语言记录下来是需要具备一定条件的：人们摆脱了跟随食物资源漂流的状态，学会了耕种和饲养牲畜，以较大规模聚居在一起。为了便于组织、管理、防卫和资源互通，或者说为了文明，为了适应更复杂的建筑技术、更大规模的贸易实践和物资储存，为了颁布公共守则法规，就必须创造出可以长久保存的方式，以更灵活、更大规模地发布通告、教导居民和记录信息。

但是发明文字的最初动机，既不是制定法规也不是传播知识的需要，而是商贸的需求。公认现存最早的以商贸为目的而创造的书面体系，是由古苏美尔人创造的。（苏美尔坐落在今天伊拉克的底格里斯河和幼发拉底河之间。）大约公元前3200年前，他们开始用以篆刻镂空为图像的圆柱石头印章滚制出来的小土块，作为交易完成的标志，表示该项交易已经"盖章完结"。这种交易开始只局限于高官贵人之间和大商贾之间的互动，因为他们有时间和专业人员制作此类精致的印章和土块。随着贸易的扩大和普及，需要更便捷有效的方式。因而，表示货物种类和数量的土块被封印在一个泥质小口袋里，口袋表面直接以简笔画画上交易内容的图案并经烧制定型。最后，口袋中的小土块被扔掉，小口袋也被压扁，只留下一片有简笔画的厚土片，让交易得以简单化。更重要的是以图案代表实物的方法，打开了通往象形文字交际的大门。

文字帝国：

西方书面语的开端，约公元前3300年—公元500年

在古苏美尔乌尔城发现的一个公元前3500年左右的圆柱印章（左图），黏土经印章滚制之后变成浮雕图片（右图），用作货运装货凭证。

楔形文字的进化。从上图中可以看到从绘画文字（以图像表达意义）到抽象及表意文字（以非图形符号表示单词）的进化轨迹。

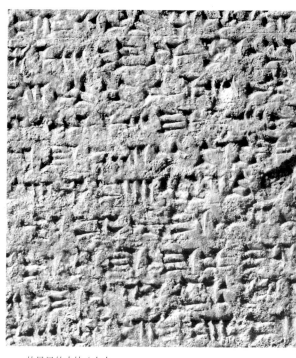

从最早的土块（左上、左下图，约公元前3200年）到中、右图的石刻（公元前1600年），文字的简化和标准化过程清晰可见。

商务对提高效率的要求是永无止境的。要记住数千种图案可不容易做到高效率，遇到先前没有遇到过的物品还要记住就更困难了；而且，不是每个人的图案都能画得那么逼真的。在此后的1200年中，古苏美尔人一直对图像进行精简改进来解决这个问题：把原来的图案程式化，限制同一物品的多种图案存在。最后，他们做成一种用楔形笔尖写出的以三角形为主体元素的符号，整个框架用直线线条相连接，

避免花大量时间去猜测图案所表达的意思，这就是楔形文字。

接着，古苏美尔人把符号的意义从物体的表达转变为语言表达——以符号表示某种音素来代替短语和单词。每一步改进都减少大量的符号图像，使符号更便于掌握，更模型化，这意味着符号像积木一样，有不同的组合方式，来表达出需要交流的新概念。到公元前1500年为止，古苏美尔人把文字符号，或者

说表意符号，减少到200个符号以内，书写形式为横向书写。

与此同时，人们认识到书面语对记录积累下来的大自然知识，对书写计划和指令，对公布法规等事情的重要性。基于上述用途的重要性，人们把这些东西镌刻在石块上以永久保存。因此，被认为不可违背的律条就变为"铭之于石"的条文。能够使用文字的人也形成了一个新的阶层，被称为书记员阶层，拥有一定特权。

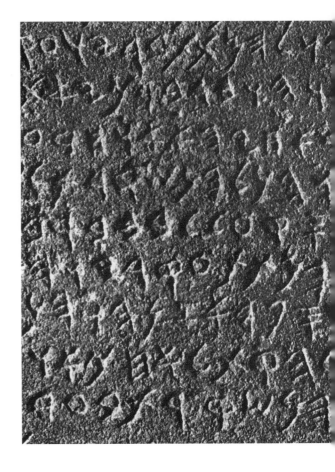

左图是乌加里特人的文字，从楔形文字经过简化而来，人们相信这些文字具有单词和语音双重功能。下图是腓尼基人的石刻，雕刻于约公元前800年，是西方最早的真正字母拼音语言系统的书写遗迹。

并非只有古苏美尔人创造出了复杂的书写系统，位于尼罗河谷与非洲北海岸的古埃及人也从公元前3100年左右开始逐步发展完善了一整套绘画文字系统。有证据证明，他们的象形文字系统有几个功能：绘画文字功能、概念文字功能和表意文字功能，与后期的楔形文字相似，偶尔也起到语法中限定词的作用。总体来说，书面语言直到今天仍然具有象形和表意两种功能。从西奈半岛来埃及工作和当兵的闪米特人从其雇主处学来了部分表意符号，以表意运用方式引入其语言系统。公元前1400年左右，叙利亚西部的乌加里特人以楔形文字为基础，创造出自己的书面语言系统，符号数量与楔形文字相比已经大大减少。上述两种语言的融合试验，很可能影响到迦南文化的发展。

此后，商业再次成为文字发展的推手。腓尼基人是令人敬畏的贸易商，被希腊人称为"紫靛腓尼基人"，因为他们生产出一种所有古代王室都需要的价格昂贵的紫色染料。公元前1100年左右到公元前800年左右，他们组成了巨大的航行帝国，来往于地中海沿岸的主要经济体之间：埃及人、希腊人、迦太基人、伊特鲁里亚人和美索不达米亚人（原来的苏美尔人）等。这些人的书写

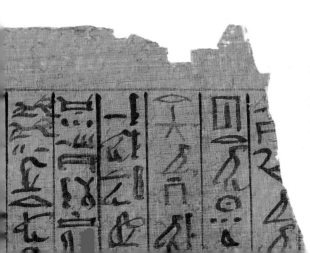

左图为公元前2000年左右古埃及人的残卷，主要还是象形文字。直到2世纪，埃及人吸收了古希腊语言元素后才形成了被称为"科普文字"的语言系统。埃及人引入莎草纸作为书写用具，与其他措施一起促进了埃及的重大文化革新。莎草纸是纸张的先驱，即把亚麻和芦苇压扁，敲打至其纤维成为不间断的表面而成。

*

绘画文字
用于描绘实物、地方等

概念文字
用于表达复杂的思想概念

表意文字
代表单词和词组等

拼音字母
表达不同的发音音素

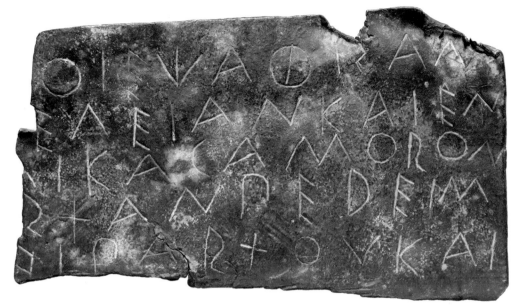

希腊人根据字母发音所代表事物的重要性排定字母顺序，使其首次成为有固定排列顺序的拼音字母书写体系。这非常有用，因为有元音，使得其语言与其贸易伙伴的语言更容易兼容，使得希腊成长为地中海的贸易霸主。他们改进莎草纸卷轴，将之以手风琴形状折叠起来，用木板夹住做成本子，这就是早期的书本雏形。

公元前 700 年左右的石头印迹揭示出早期的希腊书面语，显然受到腓尼基语的影响。和其他进化中的语言一样，字体形状和排列顺序都有很多变体。

成了跨文化交际的基础，商业语言——不可避免地被削减到 20 个，拼音字母以圆形、三角形和羽状形为主，代表不同的音素而非代表单词。腓尼基语是一种由构词模块灵活组合起来的语言，容易学，容易写，方便使用。

腓尼基书面语只有辅音字母，元音被认为只起到连接的作用，因而不设元音字母。公元前 800 年左右正是希腊贸易事业蒸蒸日上的时候，他们学到腓尼基书面语后进行了改进，设了 7 个元音字母。按照腓尼基人的惯例，字母的发音是以重要物品的命名来发音的，腓尼基语的第一个字母 A 是根据最重要的商品——母牛的发音（aleph）来定的，B 则是腓尼基语"房屋"的发音（beth），希腊人借用过来后分别变成了 alpha、beta 的发音。

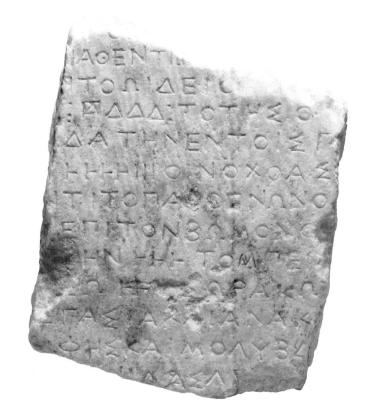

A	Alpha	N	Nu
B	Beta	Ξ	Xi
Γ	Gamma	O	Omicron
Δ	Delta	Π	Pi
E	Epsilon	P	Rho
Z	Zeta	Σ	Sigma
H	Eta	T	Tau
Θ	Theta	Y	Upsilon
I	Iota	Φ	Phi
K	Kappa	X	Chi
Λ	Lambda	Ψ	Psi
M	Mu	Ω	Omega

把左图（约公元前 500 年）与左上图比较可以明显看出，此时希腊文字的字体结构已经明显标准化了，其 24 个拼音字母体系（上图）也已经标准化了。

希腊人沿着地中海建立起殖民地，把字母拼音书写语言和民主理念等文化维新带给了伊特鲁里亚人。伊特鲁里亚人住在意大利北部，当时仍然是一支神秘民族，他们既不是闪米特人，也不是拉丁人，中南部意大利居民亦与之相似。伊特鲁里亚人从希腊文化吸取了很多营养，建立起自己的文化和书面语言体系。当时许多希腊殖民地的居民和伊特鲁里亚人具有同样的经历。在那一带，希腊实施了数个世纪的文化与军事霸权。

然而，到了公元前 700 年，南部的拉丁人建立了罗马城邦。200 年后，罗马发展成为以民主为主的共和国，逐步征服了其周围的意大利城邦，通过不断发动征服战争，版图逐步扩大。到公元前 400 年，罗马帝国扩张成为一个庞大的帝国，其版图北部扩大到如今的英国，西部扩展到如今的土耳其，南部囊括了非洲大陆北部。虽然征服战争非常残酷，但罗马人在文化战略上还算是理智的：他们的文化源自希腊人和伊特鲁里亚人，即使在强行推行其宗教、法律和书面语言体系的同时，也没拒绝从被征服之地吸取和融合有用的文化要素，其建筑技术和铅管技术亦是如此。罗马帝国建起四通八达的石头马路等公共设施，以保证能够便捷地到达和管理其庞大的

罗马人采用了希腊人的石刻技术，也引入了几个希腊字母。上图石碑刻于公元前 400 年的罗马共和国期间，恰在罗马帝国向整个欧洲扩张前夜。

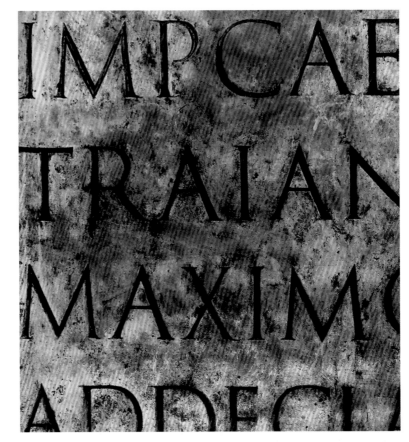

随着罗马帝国版图扩大及其文化的成长，书面拉丁语也变得成熟。上图为从线条石刻选取的拼音字母，从简单的线条石刻（约公元前 300 年）到高度成熟的字体，反映了这些拼音字母的成熟过程。可以看出，（左图）在正式雕刻前，需计划好整个雕刻平面各字母的位置，文字大小划一，再按比例适宜地雕刻在图拉真圆柱（113 年）上。

帝国各地。

　　罗马人通过书面语标准化措施，进一步巩固了整个帝国文化的统一性。作为一种年轻文化的建造者，罗马人遭遇并模仿了希腊书面语，最初刻在石碑上的拉丁文字是很粗糙的，未经预先计划就直接镌刻。出于美学考虑，也由于罗马帝国越来越复杂的官僚制度和广袤的国度，他们觉得有必要将其拼音字母书写体系进一步统一化。毫不奇怪，在200年时间内，这些上层组织者给字母的比例和笔画形状都规定了严格标准，以字母 M 作为所有方块字母大小的标准，以字母 O 作为圆形字母大小的标准，小写字母所占的位置则按比例减半。镌刻时，所有字母都由书记员阶层先把字母按照统一的大小均匀划定在石碑表面，然后在其上写上需要镌刻的文本，再由地位稍低的雕刻人员用凿子把文字雕刻在石碑上。

　　罗马人发现，用扁刷子画字母能产生出一种新的令人欣喜的视觉效果：画笔从石碑上划过时，刷子两角会画出不均匀的墨色，可以产生出有节奏的轻重浓淡效果。随着书写人落笔、提笔和走笔的轻重变化，笔画就会出现大小浓淡之分。雕刻人不仅没有补平这些差异，反而刻意加强笔画的变化差异。他们认为这些笔画——后来被称为衬笔——不仅令人欣喜，而且有其自身的功能，有助于读者更顺畅地阅读文本。

　　几何分布、统一比例、衬笔和字形标准，使得方形正楷拼音字母的标准成了此后2000多年西方书写的正式规范，虽然在中世纪时有过干扰，但总体情况没有多少变化。

上图中有变化的罗马书楷字体被用于抄写文学作品，有时也被用于抄写不需要永久保存的石刻正式文件。这些粗糙的笔法又被称为"粗楷"，是用于羊皮纸书写的典型笔法，更细小的笔锋使书写笔画大小不一，字母之间显得更紧凑，占用的空间更小，同样数量的羊皮纸可以书写更多的内容。

石刻文字一直为官方正式文本所专用，写信和日常交易记录则使用一种能够快速书写的更随意的书写方法，后来进化后称为草书。左图的文本写于100—300年之间。

罗马将军在战场上用石板给部队下达命令。这种石板以木头为框，内置石蜡，以金属笔书写。要下达新命令时，先将石蜡加热，抹平原来的命令再写上新命令，因而，"清理石板再开始"（starting with a clean slate）就成了表示从头再来的俗语。

政治上结党营私和腐败，加上权贵们只顾自身利益而疏于政务，罗马帝国的权威被侵蚀，帝国的军事力量被损害。100—300年间，一种新的宗教在下层民众中传播，进一步加速了罗马帝国的崩溃。这种宗教为一神教，只信神和其复活的儿子。罗马帝国受到来自"野蛮民族"的不断入侵：条顿人从阿尔卑斯山以东往西迁移；匈奴人、西哥特人、东哥特人、哈萨克人以及其他类似部落的军队毁坏了罗马帝国的基础设施，不断削弱罗马帝国整个欧洲大陆的防线。

罗马帝国于476年崩溃，这让所有交战方都得到了解放，在宗教与国王的领导下，欧洲被肢解了，一座座城堡和庄园变成独立领地。农民得到保护的同时，也被

丢失与重拾：

从罗马帝国的崩溃到中世纪结束，约500—1300年

墨洛温王朝手写体文字 / 600 年

东墨洛温王朝文字 / 700 年

墨洛温王朝转型期文字 / 780 年

盎格鲁—撒克逊尖体 / 700 年

意大利手写体 / 700 年

爱尔兰半安色尔体 / 700 年

罗马式半草书 / 600 年

上图是罗马帝国崩溃以后扩散到欧洲各地的手稿，由于标准的丧失，文字写法已经有很大差异。左图是一块莎草纸卷残卷，显示出此类新字体是罗马天主教教廷用于颁布教皇圣旨用的。

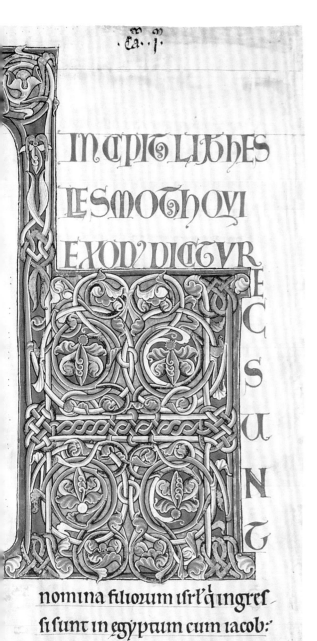

战争、冲突、天灾人祸在中世纪是常态。虽然对罗马书写系统一无所知，但是中世纪的传道人员却能够使用他们熟悉的文字，在羊皮纸上创造出令人吃惊的华丽传道手抄本。左图是 745 年制作的手抄本页面，上有精心勾画的图形，以金叶装饰，这种装饰过程被称为"彩饰"。

征服罗马并使罗马帝国崩溃的人把他们自己的表意书写带到原罗马帝国土地上。上图为一种被称为"Futharks"的古北欧文字，使用区域主要限于古北欧人定居的区域，包括德国北部、英伦诸岛和斯堪的纳维亚等地。

迫服劳役，在肮脏的环境与贫困中挣扎生存。学问和哲学留给了贵族，留给了新宗教（基督教）的教士，这在某种程度上使农民们得到保护，免受暴力荼毒，因为宗教信仰，人们都害怕神的报复而不敢肆无忌惮。学问典籍被收入寺院得以保存。宗教人士试图制定一套道德规范，来为平民百姓提供死后永恒的出路，以减轻封建压迫下人们的痛苦。是教会保存了罗马帝国时期积累下来的大部分知识财富，也保存了其书面语系统。但是，教会人士保存书面语言，是为了抄写《圣经》，以歌颂神的荣光。一代又一代，教士们和修士们不断重复抄写，传播着早就不在世的基督教创始人的福音。一代又一代，教会人士抄写了无数

个重抄了无数遍的抄本，开始是宣传宗教，后来因为字母形体产生了许多变异形态，反而产生了孤立宗教的效果。到 700 年，整个欧洲产生了不少于 50 个字体的大相径庭的《圣经》版本。各地的寺院或因战争阻隔，或因路途遥远，相互很难交流。因此，常常出现这样的情况，一个地方的《圣经》文本，拿到另一个地方就没有人看得懂了。但这也没有多大关系，毕竟只有牧师和一小撮贵族识字。中世纪人们的识字率下降到 5% 左右，其他人则要依赖图形和口头布道来了解世界和他们所在的地方。读书识字实际上成了通向权力的门户。知识，包括对知识的教育，都被严格保护着，防止普通民众插手。

上图为阿尔昆院长像，这位盎格鲁-撒克逊修道院院长按照查理大帝圣旨，在9世纪初期创建了查理大帝时代的标准书写系统。

ABDEFGHI
KLMNPST
ti mere accip
gem con olicu

加洛林文字 / 780 年

ABDEFGHI
KLMNPST
renieduii quere
ad'o feralif comu

加洛林文字 / 1150 年

上图从左到右为加洛林文字示例。开头一幅为原始写法，后两幅为经过4个世纪的发展变化的迭代更替写法。查理大帝 814 年去世以后，其帝国被三个孙子一分为三。加洛林文字的原始写法呈圆形，显然受到英格兰和爱尔兰文字的影响。帝国一分为三后，书写文字在不

7 世纪后期到 8 世纪中期，战争的广度范围逐步缩小，较小的王室逐步成长为较大的王国，其中比较成功的是法兰克王国，一个在欧洲西部定居的日耳曼部落。该王国当时当政的是墨洛温家族。749 年，通过一系列阴谋诡计，当时的扎卡里教皇结束了墨洛温王朝，把丕平扶上台，建立了加洛林王朝。768 年，丕平的儿子卡罗勒斯继承了王位，实施了一系列措施整军经武，重新统一了大部分欧洲。卡罗勒斯，或者叫查理大帝，于 800 年由利奥三世教皇亲自为其加冕，成为一代大帝。

人们相信查理大帝本身是个文盲，但皇帝深知学问的重要价值，在其任期内颁布了一系列有关教育改革的意旨，最重要的是下旨让人拟定书面语的帝国标准，以辅助其统治整个帝国。据说他亲自下旨给约克的阿尔昆，让阿尔昆融合罗马的草书和英格兰与苏格兰在用的文字体系，创建出标准书面语系统。阿尔昆是盎格鲁-撒克逊修道院院长，当时在查理大帝的首都亚琛当宫殿学校的校长。加洛林王朝的书写系统中每个字母都包括了较大和较小形态的两种写法，称为大写字母和小写字母，字体较圆，大小一致，却很容易分辨。小写字母中，有的笔画比字母主体高，有的长出主体下方，或称为上行字母和下行字母。文本开头都用大写字母，单词之间留有空格，早期的标点符号（如问号）也成为标准书写符号。

新的书写系统迅速传播到西欧各地，且影响深远：内含最古老的斯洛文

ABDEFGHI
KLMNPRST
coz. Idem profe
tis et nepotes.

加洛林文字，早期哥特式 / 13 世纪初

同的地域经受不同的变异，随着时间的推移，字母变得更紧凑，笔画也变得更锋锐。哥特文字，或者叫黑体文字，

从后期的加洛林文字演变而来，受到西哥特文字影响，很可能还受到古北欧文字的影响。

语言的 10 世纪的弗莱兴手抄本，就是用加洛林文字书写的。

查理大帝 814 年驾崩后，其三个孙子瓜分了帝国。在随后的几个世纪，加洛林文字经历了变异，字母更紧凑，笔画更重、更垂直、更锋锐，显示出古北欧文字的影响。加洛林帝国文化与西哥特人文化之间的互动，最终在 12 世纪左右使文字进化为人们所知道的黑体文字，又叫哥特文字。

与此同时，另一种政治宗教力量在地中海东部兴起。先知穆罕默德创建了伊斯兰教，并在 632 年统一了阿拉伯半岛大部分地区。伊斯兰教的影响扩展到印度次大陆西北部，整个中亚、中东、北非、意大利南部、伊比利亚半岛和比利牛斯山脉等地。耶路撒冷对基督教、伊斯兰教和犹太教来说都是圣城，被穆斯林包围后，于 637 年被占领。

随着基督教徒与阿拉伯人之间的仇恨

越来越强烈，从 8 世纪开始，欧洲各王国发动了重新夺回耶路撒冷的远征之战。

简单地说，在 300 年内，欧洲人共发起了 9 次十字军远征，最终也未能夺回耶路撒冷。十字军远征带来了比战争本身还要广泛的影响：战争开辟了通向阿拉伯及远东贸易和技术的新通道，比如星盘（一种用于航海的罗盘）、造纸和印刷术、香料和食品保存技术等；十字军远征还发现了大量完整无损的罗马工艺品（上有罗马文字），发现了古希腊哲学和博物学者的著作、亚里士多德的著作；发现了大学的理念（欧洲第一所大学于 1088 年在意大利开办）；把代数与阿拉伯数字融合，确定了以 10 个数字为基础的计算体系，数值从小到大分别用 1、2、3、4、5、6、7、8、9 来表示，用 0 表示中性值（欧洲人原来是没有 0 值概念的）。

左图为 11 世纪的插图本，被称为古版书，运用了十字军战争带来的两项新技术：造纸术和印刷术。书中的图像和文字都是先刻在书页大小的木板上，再用墨水印刷。整个过程仍然很费时间，但有效地加快了文本重复生产的速度。

I V X L C D M
1 5 10 50 100 500 1000

0 1 2 3 4 5 6 7 8 9

罗马人用字母表示数值，需用复杂的排列才能够表示中性值，比较而言，阿拉伯人（实际上是印度人）的模块化数字系统要更有效、更灵活。对比一

下 "2018" 的罗马文字表达法 "MMXVIII"，其中的优劣，可以说一目了然。下图的数字图表用三角和直角等角度写成，显示出阿拉伯数字的聪明之处。

0 1 2 3 4 5 6 7 8 9

新涌入的知识和商品鼓励了人们对科学、艺术与哲学的探索，引发了文化上的文艺复兴，字面上的意思就是知识活动的"重生"。文艺复兴运动赞美世俗人生及人世的努力，与中世纪的世界观大相径庭。商业阶层兴起，在岔路口竖起贸易招牌，把人们从乡村吸引出来，建立了一个个城镇，使得正在形成的民族和国家得到巩固。

1238 年，欧洲最早的纸张在意大利的法布里安诺被制造出来，取代了原来昂贵的羊皮纸作为书写材料。纸张与印刷术（二者皆发明于中国）一起，大大扩大了信息传播的范围，书籍也比较容易买到。尽管如此，开办于 1167 年的英国牛津大学，其图书馆藏书据说直到 1200 年才有 140 本，在后来 300 年内，它的藏书量增加了数千倍。

在 13 世纪，小写字母与罗马大写字母和阿拉伯数字结合起来，成了一套

西方发展的跃进：

文艺复兴运动与启蒙运动，约 1300 —1790 年

固定的字母系统，即现代西方或罗马拼音字母。一种新型的艺人和劳工开发出新的娱乐方式：小册子、书本、纸牌和其他一些游戏等。印刷业非常吃力地试图满足社会发展需要。每页文本都必须把字母反向刻在纸张大小的木板上，往往需要数周才能刻制一个页面的刻板，而且每印刷一次都得上一次墨。不必讳言，人们在寻找更高效的出版方法。

解决办法是活字印刷：做出活字模块，每个字模做成一个字的凸版，印刷时按照内容需要排列相应的活字模块，上墨，然后一次性印到纸上。活字印刷术是中国的毕昇（990—1051 年）大约在 1040 年发明的。毕昇使用的是陶瓷活字，据说毕昇还同时改进了木质活字模块。

没有人知道，在欧洲是否有人先于约翰·葛藤堡知道活字印刷术。约翰·葛藤堡是德国一个铁匠，1450 年用铅制作出了活字。作为铁匠，葛藤堡很可能会注意到古代铸造的钱币上的图像是印制出来的，这可能就是他活字印刷的灵感来源。

葛藤堡设计了一套黑体字母系统，将每个字母都做成凸版字模。先从钢块割下一个个字母模型的冲压模，把冲压模压进一种软一点的金属形成个体字模槽，再把更软的铅灌进字模槽内，浇灌成一个个字母模型。铅字模块冷却时，加上一点锑使得字母模块更加坚固，活字字模就制成了。

手写体文本 / 1400 年

冲压模　　　　字模槽

手动模型

上图为葛藤堡在 1450 年发明的活字印刷要件，左图为在印刷床上排列好的活字模块。

葛藤堡印制的文本 / 1455 年

把字模排成行，在空格处放进小铅片固定，四周用木框加固，一页书几分钟就可以排好版。

葛藤堡从制作奶酪的方法得到启示，设计了印刷机，使得整个页面都能够受力均匀，结果，印出来的文字颜色深浅非常平均。以其炼金术和化学知识，葛藤堡设计了一种用点灯留下的黑色油烟加工而成的油墨，能够非常好地吸附在字模表面。他仅用一个月就印出了 200 本《圣经》。

由于葛藤堡印刷的书籍从字形、空格到颜色深浅都非常规范，生产速度又非常快，宗教当局控告他涉嫌与魔鬼做交易，他被拖入了一场旷日持久、费尽心力的诉讼来证明其发明与魔鬼和魔术无关，其中还涉及作为印刷商的著作权问题。最终他打赢了这场官司。但是，此后他的运气却被用尽了。尽管如此，他留下的遗产影响深远：直到今天，统一的字模比例、比重、空格与纹理等，仍然是文字设计的指导性规范；排版印刷的方式遍地开花，到 1530 年，欧洲各地有 5000 家印刷厂在产出印刷品。

葛藤堡于 1455 年印刷的 42 行页面《圣经》被认为是排版和印刷业的一个分水岭，其页面视觉效果达到了排版印刷的高峰，直到今天仍被奉为圭臬。其特点为：字体比例统一，风格一致，字迹清新，行距统一，页面分栏比例协调，通盘考虑栏目大小、间隔和页边空白的设计。

ABOEfGI KLNIHPT nipotens fe ter œus bjſ

罗吞达黑体文字 / 15 世纪 50 年代

ABDEFGHJ KLMNPST quorum habe maieſtate gra

人文主义体文字 / 15 世纪 50 年代

葛藤堡之后的字体设计，集中在对《圣经》印本已经定下的令人相对满意的规则上改进其质量，同时也改进字母的风格特点。随着文艺复兴运动在意大利、法国、荷兰和英国逐步展开，不断增加的读者群的需求与文字设计者的美学目标互相交汇在了一起。新的印刷体设计开始时以葛藤堡标准字体为模本，但德语以外地区的欧洲人更熟悉圆一点的加洛林字体。此外，人文主义者更喜欢这种字体，觉得较圆的字体可以表达他们的哲学观点，因为其天然字体和正规形状与古罗马的字体相类似。对人文主义者来说，是否喜欢古典文化是一种意识形态的试金石。到 15 世纪 70 年代，大部分字体设计师都转为以圆体的人文主义字体为模本。

黑体文字中的罗吞达字体更圆、更开放，比北方之地那些更紧凑、更锋锐的字体，如德文活字体、葛藤堡标准字体和巴斯塔字体等，更能得到人文主义者的青睐。这种青睐更多出于意识形态理由而不是具备更好的阅读效果等印刷行业内部的理由，此点过去一直有争论。意大利的人文主义者还因为这种更天然的字体与古罗马文字的相似性而喜爱罗吞达字体。

图中所示为人文主义者喜欢的罗马书写风格的页面，来自 1470 年尼古拉·詹森出版的《福音护教论》。尼古拉·詹森是法国人，当时在意大利的威尼斯工作。此页面被公认为一时之最，其良好的连贯性、舒适的韵律感、平衡的比例，把文本印刷提升到了艺术的高度。

Quidā eius libros nō ipſius eſſe ſed Dionyſii & lophoniorū tradunt:qui iocādi cauſa cōſcriben ponere idoneo dederunt.Fuerunt auté Menipp qui de lydis ſcripſit:Xanthūqʒ breuiauit.Secūd Tertius ſtratonicus ſophiſta.Quartus ſculptoſ & ſextus pictores:utroſqʒ memorat apollodoru tem uolumina tredecī ſunt.Neniæ:teſtamenta: poſitæ ex deorum pſona ad phyſicos & mathen matico qʒ:& epicuri ſetus:& eas qu ab ipſis

ABDEFGHJKLMST
et arge to: fub pena perden
igio armato, exceptis auro

人文主义体草书 / 16 世纪

整个 16 世纪甚至进入 17 世纪，语言的使用方式不断变化发展。随着标点符号体系逐步完善，印刷商也将不连贯的文本断开，制造出视觉上的差异，以便读者更好地阅读。文本标题用大型字体和大写字母，将之与文本本身区别开来，小标题字体可以比大标题的字体小一些，字母间隔可以比正文大一些。正文设计以小写字母为主体，句子开头用大写字母标记。排版设计人员开始用加粗和不加粗来表示文字在文本中的重要性——虽然还没有形成完整的文字形体系列——印刷商仅仅是把个别字的字母加粗，与正常不加粗的文本字母排列在一起。以斜体手写体为基础的人文主义字体也加入进来，后来成为斜体文字。斜体文字字体倾斜，字母之间更紧凑，传递出一种更天然的韵律，可有效用于表达强调，或者表示某一部分与文本其他部分有区别。

用于广泛阅读目的的文本进化方向为化繁为简，用于其他目的的印刷品却可能注重装饰效果。如上图为一位法国修士维斯博西亚诺·安菲亚里奥设计于 1556 年的非常花哨的字母 "S"。

IN MORTE
DEL SERENISSIMO
PRINCIPE FRANCESCO
DI TOSCANA.
ORAZIONE.
Di Ferdinando Bardi de' Conti di Vernio, Gentiluomo
della Camera del Serenifs, Gran Duca.
Recitata pubblicamente da lui nell' Efequie celebrate à quell' Alteza
in Firenze dal Serenifsimo FERDINANDO II. fuo Fra-
tello il dì 30. di Agofto 1634. nella Chiefa di
San Lorenzo,

In Firenze, Appreffo Zanobi Pignoni M.DC.XXXIV.
Con licenza de' Superiori.

上图为一页封面，显示了 16 世纪排版设计的发展。视觉的差异表达了按照不同重要性设计的不同层次的差异，整合了不同字体粗细和斜体的页面设计，形成了额外的强调效果。

Santicum veteres urbis
tia cunas, Illustresque
tamque deus & qui vir

人文主义斜体字母的印刷体 / 1600 年

左图中典雅的书页是 17 世纪论著《显微图谱：昆虫生态与行为》中的一页，是启蒙时代的早期科研写作之例证。

17 世纪到 18 世纪，几种新发明增长了人们了解大自然的欲望，比如显微镜的发明，让人们可以观察肉眼看不到的物质世界，并且产生了新的研究方法，因为从观察得来的证据所推出的结论，经常与已经被人们广泛接受的关于世界运行规律的观念相互矛盾。与此同时，新的政治和社会哲学观点认为，现存的社会阶级结构，有重新考虑的必要。

让王室和修士阶层惊慌失措的是那些新思想借助大量流转的印刷品自由而广泛地传播。不止一个例子，王室当权者要求所有准备出版的出版物在印刷之前都必须经过检查，进行意识形态处理后才允许出版，违者甚至可以被处死。法国国王路易十三甚至下令要求经批准出版的文本必须由宫廷设计师提供版面设计。一些著名版面设计师，包括克劳德·卡拉蒙、罗伯特·格兰让等人，也被指定参与提供此类皇家版面的设计。为了显示皇家的威严，他们设计的字体要按照严格的几何方格构成，浓墨重彩，让人联想到罗马帝皇的统治权杖。

AGMR
adefgkrst

上图为罗伯特·格兰让和路易·西蒙纽 1702 年设计的罗马皇家体构词方格和部分该字体字母的样品。

The BOOK of
Common Prayer,
And Adminiſtration of the
SACRAMENTS,
AND OTHER
RITES and CEREMONIES
OF THE
CHURCH,
Accoding to the Uſe of
The CHURCH of ENGLAND:
TOGETHER WITH THE
PSALTER
OR
PSALMS of DAVID,
Pointed as they are to be ſung or ſaid in Churches.

———

CAMBRIDGE,
Printed by JOHN BASKERVILLE, Printer to the Univerſity;
by whom they are ſold, and by B. DOD, Bookſeller,
in Ave-Mary Lane, London. MDCCLXI.

(Price Eight Shillings and Six Pence, unbound.)

上图是约翰·巴斯克维尔设计的一本祈祷书的封面，是用他所擅长的过渡衬线字体设计的，被认为是旧罗马字体向一种新的、更合理的罗马字体的首次进化。除印刷字体设计的贡献外，巴斯克维尔还改进了纸张的质量。他把一种淀粉与黏土混合的浆料引入纸张制作，造出来的纸张纤维更紧密，印刷出来的产品细节效果更佳。

出版审查制度最终被取消以后，出版商却对罗马皇家体非常着迷：字体典雅、笔画精确、对比分明，既有几何的稳定感，也有细节的锋锐，连原始的手写体都稍逊一筹。这种字体用于表达正在迎面而来的科学时代的理性，具有天然的潜力。个体字母变窄了一些，字母的整体宽度也更具一致性。衬线变细，从圆形变得具有一定角度，粗笔画变得更粗，细笔画变得更细。与同一文本的大写字母比较，小写字母的高度增加了一点（使得字母内部空间得以扩展）。此前，圆形字母"O"的重笔，右边落在右上方，左边落在左下方，这显然是因为写字刷子的边角引起的。改变后，重笔画围绕90度的中轴线平衡地落在两边。

这种字体的进化发展先在英国展开，体现在约翰·巴斯克维尔和威廉·卡斯伦的版面设计中。这种字体进化最高峰体现为特别清晰的对比和锋锐的笔画，分别由意大利人吉安巴提斯塔·波东尼和法国人佛兰索瓦·提托于18世纪80年代独立完成，两人都设计出"现代"或者说"理性主义"风格，正好来得及见证接下来发生的大事件。

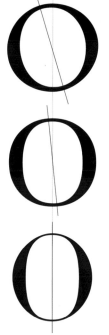

AGMR
adefgkrst

提托体文字 / 1785 年

ACMR
adefgkrst

华尔包姆体文字 / 1803 年

上图为字母"O"衬线位置的变化，16世纪到18世纪后期，字母重笔的中轴线经历了从倾斜到垂直的变化。

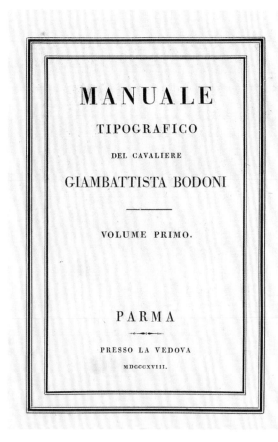

MANUALE

TIPOGRAFICO

DEL CAVALIERE

GIAMBATTISTA BODONI

———

VOLUME PRIMO.

PARMA

PRESSO LA VEDOVA

MDCCCXVIII.

244

MAJUSCOLE

103

ABCD
EFGH
IJKL

左图为吉安巴提斯塔·波东尼《印刷排版手册》中的一页。此书印刷于1818年，显示了以吉安巴提斯塔·波东尼名字命名的字体风格及其在书名页的应用。

LPF

Gloster

1788 年，苏格兰人詹姆斯·瓦特完善了一种蒸汽机，使之能够以大推力推动一个滚轮式装置高速运转，并且不需要多少人工的介入。随着冶金和化学工业的进步，以及电力的使用，人类进入了商品大规模生产的时代。普通民众大多离开了农业生活环境进入工厂工作。尽管工厂条件非常恶劣，工作时间很长，但已经有些工人可以拥有一点点空余时间，有一点点可以支配的收入，可以用于购买商品，他们便成了消费者。工厂老板不遗余力地把消费者的注意力（还有他们的钱）从竞争者那里吸引到自己的产品上来。他们雇佣艺术家和出版商，制造出无数各式各样的传单、小册子、标志形象等，使出浑身解数宣传自己的产品。

19 世纪初广告兴起。为了推介商品，艺术家用上了所有的视觉艺术招数以吸引人们的注意力。想要增加图书的吸引力，除引人注目的插图外，最有效的方法就是在版面设计上做文章。

以对比特别鲜明的现代衬线字体为基础，排版设计师先设计出字体特别粗黑的文字，然后给文字加上装饰，甚至把图像元素引入字母的结构设计。1816年，威廉·卡斯伦四世紧跟其祖先的步伐，提供了一种包括一些无法想象的元素在内的字体设计模型：没有衬线，所有笔画都特别粗的字体。

图中是被称为"胖字体"的超粗字母设计，非常夸张，粗的笔画超粗，细的笔画超细，对比非常强烈。这种设计脱胎于理性主义者衬线字体，以一种新媒体（广告）设计来吸引人们的注意力。图中的文字由帕坡文字印刷公司的格莱高利·潘恩出品。

CANON ORNAMENTED.

TYPOGRAPHY.

TWO LINES ENGLISH EGYPTIAN.

W CASLON JUNR LETTERFOUNDER

TWO LINES ENGLISH OPEN.

SALISBURY SQUARE.

由卡斯伦铸造厂于 1816 年出品的这些字体样本朴实无华，却包括了字体设计惊天动地的革新思想，即所谓的灯芯体，又叫"双行英语埃及体"，这种没有衬线的字体一直到 19 世纪末期才被接受为有效字体。

一个全新的世界：

工业化时代的革新，向现代社会的迈进，1790—1950 年

ACMRQS
adefgkmprst

法语古典体（设计者不详）/1862 年

ACMR
adefgkrst

拉丁体（设计者不详）/1870 年

图为赫克托·居马尔设计的字形标识（居马尔以设计法国地铁站进站口标志著称），体现了法国19世纪80年代"新艺术"的天然字体风格。

美学家大为震惊，宣称卡斯伦设计的字体丑陋恶心，宣示了文明终点的来临。直到75年后，这种古怪的字体才得到接受。虽然如此，设计师还是从中看出了其价值，对其改进后设计出一种新的字体类型，本来无衬线的笔画被加上板块状衬线，与字母笔画一样粗细，被称为"板状衬线体"。

无衬线体的经历并不是唯一的对潮流的反冲击。看到所谓的视觉污染（密密麻麻的广告把建筑物的风格都破坏殆尽）与美学混乱（无关联的过分装饰的大杂烩字体风格），英国的艺术家和哲学家如约翰·拉斯金、威廉·莫里斯和爱德华·伯恩–琼斯等人号召文字设计要用纯洁化方法设计，要跟着语言使用功能走，跟着视觉语言统一性走——不管所设计的对象是一件家具、一张墙纸，还是一个印刷版面。他们把自己所提倡的方法称为"艺术＆工艺"法，试图弥合因为工业化带来的设计师与生产者之间越来越大的鸿沟，在那种乌烟瘴气、机械主宰的城市环境中引入对大自然的尊重。英国人试图回到中世纪去找寻这种方法的模仿对象。在法国，崇尚大自然者则非难工业化，兴起一种流线型的天然风格用于意象设计和版面设计，这种被称为"新艺术"的设计风格源于植物的曲线形状。

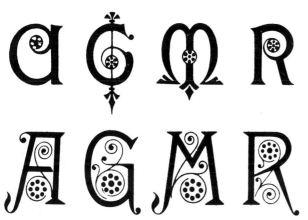

英国维多利亚时代的广告。顶图为一个肥皂的广告传单，使用了格外炫耀的文字装饰风格，把好几种不同的装饰元素用到同一个页面上；传单下的两组字母标本也出于同一时期，约为19世纪60年代。

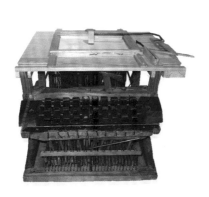

德国工程师彼得·米特赫弗1864年发明的写字机，是现代打字机的先驱。（左图）

此类打字机每次可以打一个字符，后来还有人据此发明出整行排字机。（右图）

整行排字机由奥托·莫关茨勒1886年发明。操作人员在键盘上打上一个字符，机器就会在飞轮上组织模型，把铅倒入模型铸出整行字模。

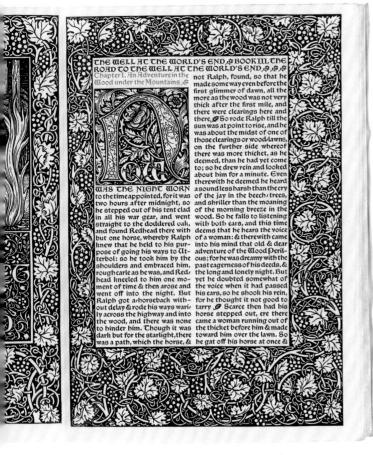

威廉·莫里斯是"艺术＆工艺"运动中独具慧眼的主要参与者，其作品是参与的人中最多种多样的。以其名字命名的公司生产由他设计的墙纸、玻璃、家具以及其他多种商品和工艺品，很多产品至今仍有留存。看到图书设计跟其他设计一样走向堕落，莫里斯于 19 世纪 90 年代把注意力转向了版面设计和图书设计，以此引导版面设计和图书设计的重新振兴。他的版面设计作品以 15 世纪的尼古拉·詹森的设计为楷模。

字体与其实用功能相一致、和谐的整体设计风格，这两个观点在 19 世纪最后 10 年风靡整个欧洲。版面设计师和其他设计师慢慢习惯并拥抱了工业革命带来的一切，对机械带来的质量抱有热情。他们假设，大规模生产实际上可以把美和高质量商品同时带进千家万户的日常生活中去。

德国达姆斯塔特集结了一批艺术家，由海塞大公爵出资，把一批观点一致的现代主义者集合在一起，探讨艺术与工业的交汇点。这些雄心勃勃的艺术家包括了柏林人彼得·贝伦斯，他的艺术生涯始于新艺术作品，但很快就转为设计一种更具几何形状的语言字体，以

图为由威廉·莫里斯设计，由其名下的科尔姆斯格特出版公司于 1891 年出版的《呼啸平原的故事》。顶图为页面布局，其下图为页面细节。莫里斯欲探索一条弥合工业革命带来的设计与生产之间的鸿沟之途径，提倡设计师也要成为工匠；提倡设计的视觉风格要符合使用目的而不是盲目使用装饰品；提倡作品的页面文字设计要统一而不是混合不同的视觉元素。他的灵感来自中世纪，结果他的设计却构成了现代主义的基础。

AGMR
adefgkrst

AGMR
adefgkrst

AGMR
adefgkrst

AGMR
adefgkrst

艾克斯顿奇异体家族 / 1896 年

上图为彼得·贝伦斯于 1901 年出版的《艺术相伴的生活》中的一页，首次把无衬线体作为页面文本主要字体，页面中有他自己设计的夸张的首字母和页边空白。

ΛGMR
adefgkmrst

贝伦斯字体（彼得·贝伦斯）/ 1902 年

表现工业化的愿望和超然情结。机器及其带来的系统性启示，成了设计师的精神化身。

1896 年，贝特霍尔德印刷铸造厂推出了首批字体家族，包括各种不同粗细的字母和斜体字母，都是以系统性观念设计出来的。艾克斯顿无衬线体被认为是"古怪"的字体，卡斯伦字体获得认可是需要时间的，但是，在贝伦斯用这种字体设计了一本广受欢迎的艺术哲学图书后，该字体就被广泛应用于版面设计了。

在接下来的半个世纪中，贝伦斯本来会继续在平面设计。改革方面引领潮流，但他的作品与威廉·莫里斯的作品一起很快影响了奥地利的艺术与设计思想的变革。在奥地利，那些不满现实的人，离开了令人窒息的维也纳学术机构，去追求一种革命性的几何表达方式，用于意象和文字设计。结果，所谓"维也纳分离派"的成果，是建构了一种先锋派用于实验的系列标准字体，影响了爱德华·约翰斯顿的伦敦地铁标志和文字设计，也影响了埃里克·吉尔的版面设计。约翰斯顿与吉尔都是英国人。

匈牙利人科罗曼·莫瑟尔设计的两张海报，反映了"维也纳分离派"中的激进先锋派的意象与文字设计的思想——

以严格的几何图谱为设计风格——这为 20 世纪现代主义运动设置好了大舞台。

AGMR
adefgkrst

霍夫曼黑体字体（琼斯·霍夫曼）/ 1908 年

AGMRacfg
AGMRacfg

上为地铁字体（爱德华·约翰斯顿）/ 1916 年；下为吉尔无衬线体 / 1928 年

对现代主义表达方式的追求持续到20世纪。立体主义是用于表达碎片化现实的作画方法，是许多现代主义实验运动的一种（其他如未来主义、风格主义、建构主义、漩涡主义等，仅举数例）。这些现代主义运动，每一个都有自己不同的哲学观点，但都以不同的方式注重几何图案。图书排版设计旨在得到广泛的阅读，但即使青睐古典罗马字体的字体设计，也或多或少受到这种纯粹化潮流的影响，虽然这种影响因其实用性而有些短命。以展示为目的的设计则把几何图案利用到最大值。

早期现代主义的繁荣被第一次世界大战所打断，但因为20世纪20年代的战后重建，因为党派斗争异常激烈，所以现代主义得以更加猛烈地回潮。在此期间，美国也加入欧洲的大联欢。居民

上图为立体主义展览设计的一个目录封面，显示了几乎是模块化的几何传统版面，由荷兰风格派建筑师兼艺术家特奥·凡·杜斯堡于1916年设计。

AGMR
adefgkrst

城市派字体（乔治·特朗普）/ 1930 年

AGMR
adefgkrst

斯泰米派字体（莫里斯·弗勒·班顿）/ 1931 年

效仿柏林和巴黎喧闹的歌舞助兴酒吧文化，在此基础上加上异国情调的杂技、空中表演、魔术和丑角表演等，还加上一种叫作爵士乐的新型音乐。

20世纪20年代的字体设计是大胆夸张的几何体风格。海报、广告和杂志标题被设计为具有异国情调装饰的风格，却仍与几何图案有千丝万缕的内在联系。

AGMRS
adefgkmrst

半人马体（布鲁斯·罗杰斯）/ 1914 年

AGMRS
adefgkrst

混合体（琼斯·阿尔伯斯）/ 1923 年

上图为高度几何化装饰的大写字母，是20世纪20年代流行的字体设计风格，脱胎于美国字体设计公司莫里斯·弗勒·班顿在1928年为百老汇设计的字体。

豪华、高雅、现代品质，集中体现在20世纪20年代出品的这辆车的标题页面。（右图）

以装饰美学理念设计的车辆、日常用品和建筑楼房等，经常能够呈现出机械表面的流线型和建筑技术的细节美。

甚至在始于 1929 年的世界经济大萧条严重削弱现代主义盛宴的情况下，文字设计仍孜孜不倦地追求对豪华品质的探索。紧凑的版面、明快的细节、夸张的比例、圆润而有力的板状衬线，让人逃避到一个舒适而豪华的（充满希望的）未来世界。在那个世界，风格将再

次标准化。为了回应现代主义的文化混乱，设计师也试图建议引入一种温和的秩序理念。在无衬线体的笔画粗细和古典式比例日趋一致的情况下，他们探索使用更严格的几何体，研究标准的、可以灵活地重新排列的字模。就前一个目的而言，德国的保罗·伦纳 1930 年设计的"未来体"，抓住了文化想象力，从此以后，这一字体被确认为几何无衬线体的标准。

不幸的是人们向好方面的努力还没产生结果，局势就更加恶化了。德国与意大利的贫困与社会动荡，为纳粹的兴起准备了舞台，第二次世界大战很快就爆发了。在二战期间，尤其在欧洲，字体设计的成果大为减少。在美国，直到 1941 年美国加入第二次世界大战前，其设计字体仍保持流线体特点。美国参战后，文字设计显示了战争时代的新特点，字体和版面都体现了强烈的战争印记。

下图为大萧条期间"作品先进管理"旗下的一位艺术家设计的一张海报。

AGMR
adefgkmst

未来体（保罗·伦纳）/ 1930 年

AGMR

普利斯马体（鲁道夫·科赫）/ 1931 年

ANBBCCDDEE
ANBBCCDDEE

麦卡诺体（设计师不详）/ 20 世纪 30 年代

20 世纪 30 年代人们对几何体持续着迷，保罗·伦纳推出了他设计的无衬线体（顶图），继而派生出普利斯马体（中图），另一种同类字体为麦卡诺体（下图），这些字体都属于早期模块式字体。

THE UNITED STATES' FIRST
FOREIGN TRADE ZONE
STATEN ISLAND, CITY OF NEW YORK, OPENED FEBRUARY 1, 1937

F. H. LaGUARDIA,
MAYOR

CITY OF NEW YORK
DEPARTMENT OF DOCKS
MADE BY W.P.A. FEDERAL ART PROJECT, N.Y.C.

JOHN McKENZIE,
COMMISSIONER

AGMR
adefgkrst

元素派字体（马克斯·比特鲁弗）/ 1934 年

AGMR

模板化字体（方言）/ 20 世纪 40 年代

AGMR

招牌哥特式（设计师不详）/ 20 世纪 40 年代

从 1945 年二战结束到 20 世纪 60 年代，美国与欧洲都在剖析战争的后果。美国从大萧条和二战中崛起，成为全世界军事和经济的执牛耳者，自然认为自己的文化行之有效。美国战时发明了一大批工业产品，和平时期可以转为民用。冷冻快餐、化学玩具组合、合成纤维地毯，诸如此类商品的出现降低了商品的价格，把舒适带给了千家万户。商家高声叫卖，让人们享受当下的美好生活；不落人后、互相攀比成了人们最关心的事情。举目所及不见自然风景，却到处充满了阳刚之气、带有插图、附有不少文字的广告，让人应接不暇。这种状况是字体设计师所喜欢的，他们需要设计更多的字形，尤其是能够体现战后人人做梦都想要的幸福生活的字形设计。

浮华求享乐，踏实做生意：

二战后对未来的重新构建，1950—1980 年

二战后美国的广告使用了陈旧的插图、别具风格的字体和奇特的手写体，创造出一种欢乐叙事和整齐划一的美国文化。

ACMR adefgkrst

朱克体（罗杰尔·艾克丰）/ 1955 年

AGMR adefgkrst

笔刷手写体（罗伯特·E. 史密斯）/ 1942 年

ABEGRMS aadefgkr

艾尔 – 布罗体（亚力希·普罗多维奇）/ 1950 年

ABCEG MROSTZ

班科体（罗杰尔·艾克丰）/ 1951 年

AGMR adefgs

火箭手写体（设计者不详）/ 20 世纪 50 年代

AGMR adefgkrst

即兴体（弗里曼·科洛）/ 1961 年

战后为广告设计的标志图像大多集中于插图设计，设计师常常从卡通获取灵感，使用那个时代盛行的抽象表达主义和超现实主义的视觉手法进行设计。字体设计师也设计了相应的字体，以抓住这些视觉语言更自由的品质，尤其是使用了手写式样的字体。手写体给人一种随心所欲、即席挥毫、潇洒而就的印象；有的设计还有一丝用刷子写出的韵味，有点像超级市场商品推介标识画中带有的乡土语言的韵味。另一些设计师则致力于汽车标志的设计，更看重工业品质，控制更严格，更注意细节。

随着手写体的推出，20 世纪 40 年代末期到 50 年代还推出其他一些以无衬线体为基础的字体，这些字体选择更大胆、更刚劲的表达方式，同时增加了一些幽默元素：不规则的倒影。比如，不那么平行、不那么符合经典模式的笔画轮廓线，在笔画末端附带一个小图像等。

当然，还需要一种更精细、更克制的字体用于文本排版。通常，平面设计师会使用现存已经使用过无数次的所谓"吃苦耐劳"体，如卡拉蒙或卡斯伦设计的字体，或者弗兰克林的哥特体、艾克斯顿体、未来体等。但有几种字体，特别是一些新衬线体，设计师想让其通过对节奏和笔画细节的操控，跨越乐趣与功能之间的界限。比如，温德姆的衬线体，笔画更重，文字轮廓轻微不规范，把字母的重笔稍微往前倾，创造出一种明显的"运动轨迹"。

AGMR adefgkrst

凡登体（弗朗索瓦·加诺）/ 1951 年

AGMR adefgkrst

梅里奥体（赫尔曼·察普夫）/ 1952 年

图 为 IBM Selectric II 型打字机，是美国 20 世纪 50 年代及 60 年代秘书办公室和公司办公室的标配。

左图为哈斯字体开发公司总裁爱德华·霍夫曼笔记本的一页，显示了后来成为赫维提卡体的字体设计的初期实验字体，页面上还有霍夫曼对字体设计进一步改进的想法的笔记。

AGMR
adefgkrst

赫维提卡体（麦克斯·米丁杰）/1957 年

AGMR
adefgkrst

宇宙体（阿德里安·弗洛提杰）/1957 年

AGMR
adefgkrst

欧洲体（阿尔多·诺华列斯）/1962 年

AGMR
adefgkrst

古典橄榄体（罗杰·艾斯霍夫顿）/1962 年

下图为 1954 年设计于瑞士的一张海报，表现了图像标识和字形设计的精益求精的设计方法，后来成为欧洲的国际风格字体设计的特色。

与美国相比，欧洲则是另一番光景，大家都在忙着战后的重建。无论是设计还是商业，都宛如乌托邦，被看作一种仁慈的力量，旨在提高人们的生活质量，而不是仅仅看作把影响力商业化的努力。欧洲的设计师，尤其是瑞士的设计师，通过细节不断优化字体，传递出一种中性、勤劳的信息，以作为引起第二次世界大战的地方主义和排外叙事的反拨。清楚明白的交流、尊重受众的智商和社会文化关系，被奉为设计的最高宗旨。

体现这种思想的所谓"国际风格"始于瑞士，但很快就风靡德国、意大利、西班牙和荷兰，其设计高度依赖于文字设计，开始的时候受到艾克斯顿奇异体的吸引，后来，自由设计师麦克斯·米丁杰和哈斯字体开发公司（总部在瑞士）的总裁爱德华·霍夫曼联手开发一种字形本身不带任何内在含义的字体，1957 年由哈斯字体开发公司推出。这种字体脱胎于艾克斯顿奇异体，被称为新哈斯奇异体（后来重新命名为赫维提卡体）。

同年还推出了另一种新奇异体——宇宙体，由设计师阿德里安·弗洛提杰为巴黎的 Deberhy & Peignot 发行公司设计。和赫维提卡体一样，该字体也以艾克斯顿奇异体为基础，字体体现为中性，不与任何意义发生联系。这两种字体后来成为国际风格体的巨无霸字体。

随着美国与欧洲经济市场日益互相渗透，美国商界注意到欧洲大公司树立的强有力榜样，比如说盖治公司，一个化学与药品经营巨头，其公司商标是一个巨大的、引人注目的视觉存在的成功范例。从 20 世纪 60 年代到 70 年代，赫维提卡体和宇宙体都被广泛用于打造该公司的品牌体系。

并不是所有的设计机构都用中性主义的外衣包装起来。一个名叫让·奇霍尔德的瑞士籍设计师，20 世纪 20 年代到 30 年代期间在德国工作，几乎单枪匹马建立起系统设计的基础，设计出自

盖治是一家瑞士的化学与药品公司，通过大规模的商标广告推广，不遗余力地传播其国际风格体和无衬线体，随着其业务漂洋过海，公司的生意做到哪里就传播到哪里。左图为商品外包装，右图为宣传小册子，均是由施特夫·盖斯伯勒于 20 世纪 60 年代用宇宙体和赫维提卡压缩体设计而成的。

己的无衬线字体——有争议的是它被一些人认为是法西斯主义的设计方法。在回归古典主义的对称框架的同时，他设计了萨邦体，一种以 17 世纪初期克劳德·卡拉蒙设计的字体为基础的无衬线体。赫尔曼·察普夫，一个在美国霍尔马克名片公司工作的德国籍设计师，设计了好几种书法字体，其中的一种手写体（章瑟利体）和一种无衬线体（帕拉蒂诺体），都脱胎于 16 世纪初期弗朗西斯科·格里福的作品。还有一种无衬线体叫乐观体，字体笔画有粗有细，好像用笔写出来的一样。诸如此类的字体设计业界的声音，与流行的国际风格体的简朴美学观点逆流而动，表明水流平面下也许有一股股没有得到认可的文化暗流需要正视。

ubcdef
qhonop

新拼音体（维姆·克劳维尔）/ 1967 年

adegklm
prstuvw

乌鲁姆格维尔体（维姆·克劳维尔）/ 1968 年

荷兰设计师维姆·克劳维尔与许多同时代的设计师一样，为 20 世纪 50 年代至 60 年代在欧洲风行一时的简朴与中立思想所着迷。上图为承载这种思想的两种实验型字体设计，把这种思想发挥到了极致。

AGMR
adefgkrst

萨邦体（让·奇霍尔德）/ 1967 年

AGMR
adefgkrst

欧迪马体（赫尔曼·察普夫）/ 1958 年

与此同时，一些回到古典思想产物的字体设计也浮出水面，与严格的现代主义站在了对立面。

AEGK mars

艾普斯埃文斯体（蒂莫斯·艾普斯）/ 1969 年

AGHMR aefgkpvwx

瓷刀体（艾尔多·诺瓦雷斯）/ 1973 年

ABDEGLM NQSTUVZ

ITC 机械体（罗纳·邦德、汤姆·加纳斯）/ 1970 年

ADEG HMRS

婴牙体（弥尔顿·加拉色）/ 1968 年

ADGMR adegkrst

艺一体（舍摩尔·查沃斯特）/ 1968 年

ABDEGi MQRST

休止体（艾尔多·诺瓦雷斯）/ 1970 年

左图梳理出一些古怪而各具风格的字体，在 20 世纪 60 年代和 70 年代用于对现代主义字体的反冲击而广泛流传。下图是那个时代一本杂志的广告，展示了用另一种表达主义风格设计的文章标题。

20 世纪 60 年代至 70 年代，不可避免的反冲击接踵而至，在各种不同的压力面前，虚假的"美好生活"开始分崩离析。不断升级的冷战，不同阶级、不同种族之间的紧张关系，以及对政治和文化名人的暗杀，所有这些，还有更多的因素，培养了一种诸多不满的青年文化，刺激人们焦虑的情绪，撕裂了代与代之间的鸿沟。摇滚乐内在的韵律，加上密西西比州图珀洛的快板歌，突破了种族界限，煽动了一场性革命。禁忌被冲破，冷嘲热讽当道，把艺术界比作西红柿罐头、交通事故、性爱狂欢，长期以来的价值观受到批判，下流肮脏的东西却受到狂热追捧。

在加里·哈斯特维的纪录片《赫

维提卡体》（2008 年）中，设计师保尔·舍雷尔说，国际风格体现代主义被视为"大人"，年轻设计师，尤其在字体设计方面，开始到处寻找可以替代国际风格的字体。

字体设计到处寻找那些被边缘化的文化，寻找被忽视的美学观点；"品位"的理念受到严厉审查。新的字体不断从各种各样的渠道被翻新出来：从汽车方言文体细节，从计算机冲压卡，从运动员背心印制的字母，从卡通书写，从科幻小说，从新艺术体，从艺术装饰体，从维也纳分离派字体，以及从维多利亚工业体等。与"中立"相抗衡的，是叙事、隐喻和特异性。字体设计经历了它自己版本的"自由恋爱"。

HOLIDAY HANG UP...

Got a hang up on what to give him or her this year? Give that perfect gift — "500" SPORT GRIP — a nice way to say Merry Christmas! Made of a new material discovery, Porotherm, better

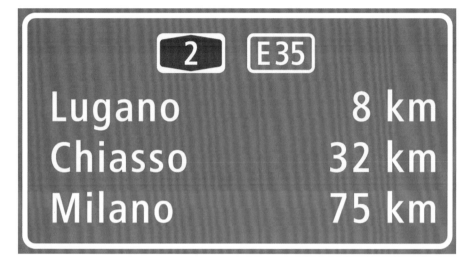

AGMR
adefgkrst

先锋体（赫布·鲁巴林）/ 1970 年

AGWR
adefgkrst

时代体（爱德华·班吉亚特）/ 1976 年

AGMR
adefgkrst

贝尔百年体（马修·卡特）/ 1976 年

AGMR
adefgkrst

班吉亚特哥特体（爱德华·班吉亚特）/ 1979 年

虽然特色字体比较华丽花哨，但在大众广告中的应用仍然非常广泛。因为实用性，设计精美的正规字体仍然非常必要，比如通告信息的字体设计就不可或缺。阿德里安·弗洛提杰是宇宙体的开创者，推出了如左图中的无衬线体，作为法国鲁瓦西戴高乐机场标识语字体设计的候选字体。这种字体和宇宙体一样脱胎于新奇异体，但笔画更规范，曲线更圆滑，有点倾向于一种叫作人文主义无衬线体的模样。这种字体没有被戴高乐机场当局采用，却被瑞士国家道路管理当局用于公路标识牌上，此后还被很多公司商标设计师选用。

以清晰与实用为目的的现代主义浪潮仍然向前发展，人们试图设计出解决特殊领域的可读性问题的特色字体，比如用于道路标志，用于电话本，以及用于日常生活中的常见文本如编辑用文本等。一群字体设计师，比如纽约的爱德华·本吉埃，试图通过更严密的字体结构的方式，弥合纷繁崛起的特殊元素和表达元素之间的裂痕，他设计的多种字体，在 20 世纪 70 年代特别受欢迎。

与字体设计同步，科学技术一直伴随其发展。技术发展常常为字体设计提供灵感，打开新的可能性。大部分印刷版面仍然以铅字排版，局限于 72 点页面，或者说 1 英寸（约合 2.5 厘米）的高度。如果把设计版面扩大，就意味着照相背景也要增大，而且要手动清洁扩大的排版区域，无论是用喷漆还是用刷子书写。照相排版——一种把文字"排"在负片上，以曝光的方式映照到印刷纸上的排版方式——可以让排版页面更大一些，也可以在排版印刷过程中做很多有趣的操控。

然而，这一切，很快就发生了变化。

20 世纪 60 年代，印刷排版开始从铅字排版向照相排版和电子排版转变，照相排版使得版面设计可以超过 72 点的宽度。1886 年引入了整行排字技术的摩根茨勒公司，引入了 CRT 排版站。简单地说，操作人员在键盘终端输入符码，指令成像仪以某种风格的字体曝光到纸张上而成。右图是反映排版情况的玻璃模拟板。

上图为威廉·朗豪斯设计的一张图标式海报，充分反映了后现代主义字体设计的解构主义思想——把文字进行分拆、分层、图像化处理以表达叙事意义。

20 世纪 70 年代的观念实验在很短时间内就风行起来，甚至最忠实的现代主义者都会感到一定程度的迷惘。以网格为基础的无衬线字体版面设计（卡特琳·麦考伊有一句著名的嘲讽话语，将之比作"不过是家政管理而已"），很快就被多层次版面设计所取代。在多层次设计中，图像与文字互换了身份，在有歧义的空间重新塑形——这个有歧义的空间被称为"解构主义"空间。典型的图像式字体主要在展示性环境中使用，图像式字体喻示着新的可能性，也许，即使是用于普通文本的字体也建立在罗马体结构的基础上，经过抽象化而成。

进入 1984 年，苹果公司推出了第一代个人计算机。经过数十年的努力，有关公司已经把计算机从庞然大物改进成各式各样的桌面电脑。下列公司和项目功不可没：意大利的好利获得电信公司的 101 项目（1965 年），IBM 国际商用公司的 SCAMP 项目（1973 年），坦迪公司的 TRS-80 项目（1977 年），以及康懋达公司的 Commodore 64 项目（1982 年），等等。

关键的差别在于，苹果计算机（或者叫 Mac 计算机）以模块场（即像素）把计算机符码显示出来，操作者可以直接在机上操作。设计师很快

模式的改变：

新技术与后现代主义：20 世纪 80 年代至今

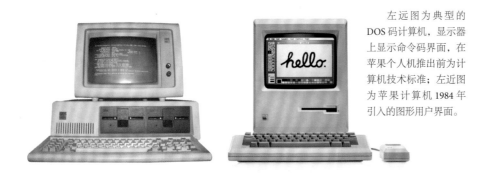

左远图为典型的 DOS 码计算机，显示器上显示命令码界面，在苹果个人机推出前为计算机技术标准；左近图为苹果计算机 1984 年引入的图形用户界面。

AGMR
adefgkrst

奥克拉体（苏珊娜·利奇科）/ 1984 年

AGMR
adefgkrst

皇家体（苏珊娜·利奇科）/ 1985 年

AGMR
adefgkrst

三重衬线体（苏珊娜·利奇科）/ 1989 年

AGMR
adefgkrst

补偿体（弗兰克·海恩）/ 1991 年

AGMR
adefgkrst

教条体（苏珊娜·利奇科）/ 1994 年

在早期的苹果 Mac 操作系统中，控制板协调各种不同的功能（与今天的操作系统的选择设置相类似）——包括第三方软件的协调功能。其中之一是字形控制功能，可以在反走样技术环境下，把字体调出来或者关闭。

PostScript 编程语言和显示技术的进步带来了字体的迅速复杂化。左图为第二代字体，使用了新技术后，文字笔画更精确，更增强了装饰效果。

ATM Control Panel

Adobe *Type Manager*®

Version: 1.15

ATM
◉ On
○ Off

Font Cache
96K

Installed ATM Fonts:
Arial MT
BrushScript,ITALIC
GillSans
LetterGothic
NewsGothic
Perpetua
Perpetua,BOLD
Symbol
TimesNewRomanPS
TimesNewRomanPS,BOLD
TimesNewRomanPS,BOLDITALIC

Add...
Remove
Exit

☒ Use Pre-built or Resident Bitmap Fonts

® 1983-1991 Adobe Systems Incorporated.
All Rights Reserved. Patents Pending.

位图对矢量（夸张）　　反走样技术

AEGKM AEGKM
abcefg abcefg

芝加哥体（苏珊·克尔），位图和附言 / 1984 年

荧屏打字开始的时候分辨率不够高，点阵结构不理想，直到 20 世纪 80 年代后期，Adobe 系统引进 PostScript 软件的页面与字体描述编程语言以后，情况才得到改善。PostScript 软件以矢量点为基础，暗示并引导影子线段的方向，将不同的线段加以连接，

使文字得以写成，而且写得更精确，所需的信息量也比原来的方法少。进一步的发展是一种叫作"反走样"的新技术，这种新的显示技术使得文字的边缘与白纸之间的界线更柔和，用灰色像素使得文字圆弧更圆滑，细节更精确。

就利用上了这种潜在的能力。这种新环境也许对排版最重要，不同风格的字体可以真实地在电脑荧屏上显示，并可以根据需要随意变换字体。斯洛伐克出生的苏珊娜·利奇科是最早把计算机用于文字设计的人之一。曾经就读于美国加州大学伯克利分校的苏珊娜·利奇科不断试验，探索苹果计算机文字显示的输出能力，或者说研究其输出极限。她在一次回忆中说："挑战在于，你必须创造出某种很特别的东西。从物理上说，你不可能把 8 个点的旧高迪字体，改造后用于每英寸 72 点的字体系统中。最终，你根本无法区分旧高迪体和 Times Roman 体之间的差别。"利奇科的点阵字体引领出一个独立的字体开发公司——移居者公司，是利奇科与其丈夫鲁迪·万德兰创建的。她设计的字体对 20 世纪 80 年代后期以后的字体设计具有关键性影响，从 20 世纪 80 年代后期到 90 年代，几乎所有的字体设计都受到移居者字体的影响。

除显而易见的影响——为文字出版设计出新的文字结构之外，利奇科和早期数

字排版设计者还努力把设计师从必须建立文字开发公司才能够搞设计的模式解放了出来，把设计交给了任何想要搞文字设计的人。当然，经过传统训练的职业文字设计师会把先进技术融合到设计工作过程中去。但如今的设计师可以独立地设计出预定的字体，以提高其项目的质量。那些自学成才的设计师，甚至不是职业设计师的人，也可以独立设计他们想要的字体。摆脱了正规字体设计教育的限制，打破了设计字体需要被接受的界限，对字体品位的不同意见直线增加，这些变化呈现烈火燎原之势。20 世纪 80 年代，通过字体开发公司流通的字体只有 2000 种，到 90 年代中期却有 5 万种字体在流通。

Adobe 系统引进 PostScript 软件的页面与字体描述编程语言（PostScript 语言）以后，设计工具和显示质量都得到了提升。矢量线段"暗示"技术的综合运用可以让字体笔画更干净利索，圆弧更圆润，笔画更精确，还避免了显示器出现马赛克影子的问题。

整个 20 世纪 90 年代，新的字体设计如雨后春笋层出不穷，一发不可收。在独立设计的后现代主义阵营，"移居者"及有相似想法的一群设计师毫无畏惧地探讨源自不同灵感的叙事表达与理念表达的字体设计。他们的设计灵感渠道多种多样，比如被子缝制、刺绣、中世纪建筑技术、公路标志牌、心理失衡状态、科技图表、照片冲洗、民族志编制（特别是后者，方兴未艾，人们对多种文化的关注为其注入了活力）等。有了早期字体设计软件（如 Fontographer 软件）的计算机平台为辅助，新的字体开发公司以正常速度增加，十年时间内翻了四番。

对于正规的字体开发公司的字体设计师来说，高分辨率扫描技术和强大功

20 世纪 90 年代图像和字体设计软件的改进，使设计师能够直接看到新字体的形状（如左图为里克·瓦利森蒂 1993 年设计的海报）。

1996 年字体设计的电脑软件已经相当普及，使得几乎所有感兴趣的人都可以学到高质量的编辑技术。

AGMR adefgkrst

模糊体（内维尔·布罗迪）/ 1991 年

AGMR adefgkrst

模板体（巴利·戴克）/ 1991 年

AGIMQR adefgijkmpst

郊区体（鲁迪·凡·德尔兰）/ 1993 年

aBDefgJK MQRStuvx

建筑用哥特体（建筑用工业体）/ 1993 年

ABEJKMR aBefgiprst

薄片体（科诺尔·曼加特）/ 1993 年

AGMR adefgkrst

州际体（托利亚·弗莱亚·琼斯）/ 1993 年

能的软件工具使得他们能够对古典字体资源进行细节的分析、比较和重新解释。多位设计师，如克里斯·霍尔姆斯、罗伯特·斯林巴赫、卡洛尔·汤伯利、萨默·斯通和艾瑞克·施皮克曼等人，分别在 Adobe 和 Linotype 等大公司主持项目，对詹森、卡拉蒙、巴斯克维尔和卡斯伦等人创造的罗马字体和图像进行更新，还对许多糅合了有衬线和无衬线特点的字体进行了更新。

20 世纪 80 年代中期，Adobe 系统开始探索一种新技术（最初由德国的 URW++ 公司开发），把两种或两种以上设计变量，又叫"轴"（如笔画粗细与字体大小），相互插入来获得一种"区间"状态，与图像变形很相似（读者可

以从 1991 年出品的科幻片《终结者 II：审判日》中理解这一概念）。

探索这一技术的领军人物是萨默·斯通（时为 Adobe 公司的字体设计负责人），他 1987 年利用这种技术来增加斯通字体家族的成员。在 20 世纪 80 年代向 90 年代转变之际，这一技术在 Adobe 原创字体库的发展中，也扮演了非常重要的角色。另一个早期应用出现在 1994 年的半影应用技术（Penumbra），由兰斯·海迪开发。海迪是一个自由职业设计艺术家，时任 Adobe 字体设计顾问团成员。他糅合了诸如图拉真字母、保尔·伦纳的几何无衬线体和未来体等各种古典字体的特色，用于自己的字体技术开发。

ABEGKJ
MQRST

图拉真体（卡洛尔·图布里）/ 1989 年

AGMR
adefgkrst

元字体（艾里克·斯比克曼）/ 1991 年

ABEGKJ
MQRST

半影体（兰斯·海迪）/ 1994 年

上图为兰斯·海迪用半影技术做的一个实验，显示了 Multiple Master 技术的强大功能。四种字体的插入功能（红色字体），派生出一组组不同粗细、不同衬线的字体家族。

这一取名为"Multiple Master（多主字形）"的技术寿命短暂，但影响却非常深远。除有助于更快地产出综合性字体家族外，还有助于光学分级的回归，字体可以按照不同的作用以不同的特点重写（比如用作标题的时候可以加粗字体，减少对比度；用于展示目的时可以加大对比度，让细节更精确）。最重要的是这种技术是后来的 TrueType（标准字形）和最后的 OpenType（开放字体）以及其他有关的编程语言的来源，比如，我们今天使用的 Python 高级编程语言，就源于此一技术。

1994 年还发生了一件具有历史意义的事件，那就是互联网技术的诞生。

下图是设计师乔纳森·班布鲁克一本著作翻开的一页（2007 年），著作归纳了他 20 世纪 80 年代后期以来的思想。

AGMR
adefgkrst

霍夫勒文本体（乔纳森·霍夫勒）/ 1991 年

AGMR
adefgkrst

乔治亚体（马修·卡特）/ 1996 年

AGMR
adefgkrst

维丹娜无衬线体（马修·卡特）/ 1996 年

是啊，互联网。我们今天把全球的网络联通（如今还包括无线上网）看成是理所当然的事，至于怎么能用上互联网的，包括云计算的使用，反而似乎没那么重要了。但有一个前提，必须随时可以获取用于网络背景的业已设计好的各式字体。荧屏敏感式字体的原型是一种旧体风格的衬线字体，叫霍夫勒文本体。苹果公司将这种霍夫勒文本体融入其 1991 年的 Mac 操作系统中去。马修·卡特是贝尔世纪名人，1993 年被微软公司引进以设计一种衬线体（乔治亚体）和一种无衬线体（维丹娜体），这些字体被打包用于 Windows 操作系统。上述两种字体都是 1996 年推出的。在 OpenType 存在之前，霍夫勒文本体为其诞生提供了许多营养。OpenType 被当代设计师公认为最时髦：可变换的字体风格设计，漂亮的连写字目，小型的大写字体。

AGMR
adefgkrst

多丽体（潜件）/ 2001 年

AGMQR
adefgikrsty

费特拉体（彼得·比拉克）/ 2001 年

AGMR
adefgkrst

阿彻体（乔纳森·霍夫勒、托利亚·弗莱亚·琼斯）/ 2003 年

AGMR
adefgkrst

埃及卫士体（保尔·班纳斯、克里斯蒂安·施瓦尔茨）/ 2005 年

英国《卫报》的一个试排版面，用了商业体的大家族字体排版。

斯塔格体，由克里斯蒂安·施瓦尔茨设计，显示了字体超级家族的强大功能，派生出一大批不尽相同的文字款式，其设计灵感来自阿德里安·弗洛提杰的宇宙体（理论上），以文字互相插入的先进技术创造出来。

实际上，OpenType 的格式有能够让字体智能地按照文本的条件自动调节的能力，比如打印扉页，会自动选择相适应的字体排版。按照文本顺序，自动选择字体或连接文字的符号的能力，是 20 世纪字体设计的一个标志性标准。业已证明这种能力对手写体设计师来说特别有用，因此手写体近年来再次流行起来。自动选择字体排版的能力可以克服相同文字中的可见的人为痕迹。OpenType 还让文字家庭的超级家族兴起，扩展成许多不同粗细、不同大小、不同形状和不同细节的

AGMR
adefgkrst

阿古拉体（劳伦斯·布鲁内）/ 2004 年

AGRW
abefgnpst

索尼娅单色体（皮埃尔·迪·西埃洛）/ 2008 年

AGMR
adefgkrst

布兰顿奇异体（汉尼斯·凡·多伦）/ 2010 年

Λ△ΩΩΩBB
B<CΣDΘΩ

里诺体（卡尔·诺洛特、蕾蒂姆·佩斯科）/ 2010 年

AGMR
adefgkrst

卡德体（大卫·盖伊）/ 2011 年

AGMR
adefgkrst

无限体（桑德林·诺古）/ 2014 年

现代设计师因为 OpenType 的智能特色，完全接受了这种程序软件。OpenType 可以根据文本背景和等级，自动选择不同等级的字体进行编辑。上图为一种手写体，由 Sudtipos 文字开发公司的亚历杭德罗·保尔设计。

普利希马体（詹姆斯·戈振）/ 2010 年

字体。超级字体家族用于复杂的报纸和杂志的编辑非常理想，因为报纸杂志需要根据信息的不同等级，用不同大小、不同粗细和不同风格的字体区分开来，不管是传统印刷的还是数字版的报纸杂志，超级字体家族都非常适用。

对于本文来说，字体设计方法还在继续其多元化的旅程，就像一直以来都没有停止过一样。今天的字体设计师仍然对历史上业已取得的成就非常着迷，也对不断变化的美学观念和技术发展带来的机遇感念不已。诚然，所有的设计方法，从最严格追求实用性的设计方法到有点无所谓的表达性字体设计方法，都得益于几千年来的字体设计进化成果，这些成果使得每一种字体设计的可能性都得到了考虑。任何流派的设计师，如果无视历史，就有被边缘化的危险，可能很快就会被打入冷宫，无人问津。所有设计人员，从莘莘学子到最有成就的设计大师，只有从历史获得教益，才能够推动其设计向前发展，不管向哪个方向发展，其前途都有赖于此。

与所有历史悠久的学科一样，随着时间的推移，字体设计发展出了一套公认的规范。其中一部分规范与文字结构有关——包括字母、数字、标点符号以及其他字符——怎样的文字结构更容易认清，更具可读性。另一部分规范与文化期待有关，以一定的历史背景为基础，舒适而易读的风格是由什么构成的，或者说，什么样的风格能够更好地传递思想、感情，甚至显得"漂亮"。当然还有一点，字体的所有部分，从文字形状到每个形状的各个组成部分，是如何在漫长的历史过程中获得其名称的。设计师是这些术语的最权威使用者。设计师们必须进一行就讲这一行的行话，同时，既然选了这一行，就要学习这一行的基本功。

遗产传承

术语命名与当下
设计美学规范

最基本的

笔画

　　文字或字母的形状是由线段决定的，这种线段就叫笔画。每个笔画通过运笔的笔锋运动而成，以一定的组合方式排列成文字或字符。字母 H 是由两笔竖线，中间以一笔横线连接而成；字母 D 由一笔竖线和一个半圆弧线共两个笔画构成。每一个笔画都是一道线形，由开头、中间和结束三个部分组成。一个笔画的视觉效果是由其形成方式获得的：书写工具，笔画的浓淡、粗细，以及笔画大小与高度的比例等；笔在纸张表面运行的角度，书写时所用的力度。总之，从落笔到收笔的整个过程，都会影响笔画的效果。笔画是建构文字形体和文本肌理的正面形状，使得文字能够让读者认清。

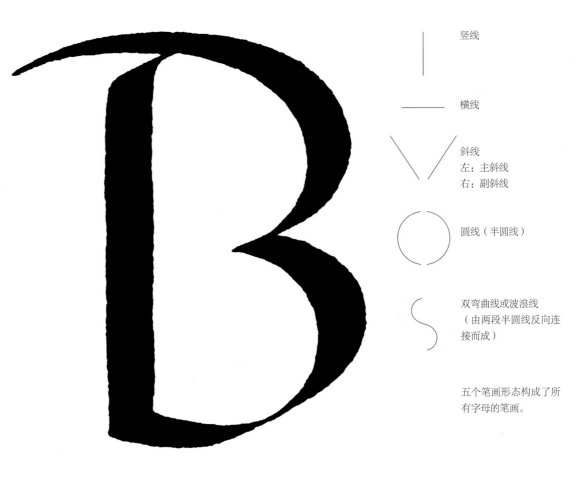

竖线

横线

斜线
左：主斜线
右：副斜线

圆线（半圆线）

双弯曲线或波浪线（由两段半圆线反向连接而成）

五个笔画形态构成了所有字母的笔画。

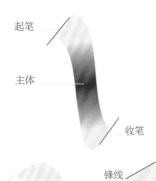

起笔

主体

收笔

锋线

笔画方向

　　笔画由两大部分组成：主体和两端的端线。开头的端线叫作起笔或落笔，结尾的端线叫作收笔。

　　锋线为笔锋所指之线，由书写工具写成，笔锋的维度决定了笔画的轨迹和字母的外部轮廓。锋线随着运笔的笔锋走过，笔画的轮廓随之一个个形成。

笔画粗细一致（A）

笔画粗细有变化（B）

　　单个笔画的粗细浓淡可能一致（A），也可能有变化（B）。笔画粗细变化的速度叫作"笔迹"。

　　设计得好的笔画会一笔紧扣一笔，即使两个笔画之间的连接很突兀，看起来也似乎未断。

回复线

连续笔画　　断续笔画

　　笔画之间可以连续书写，即落笔后不抬笔，一气呵成；也可以断续书写，写成一笔有抬笔，然后再继续写下一笔。

　　典型的书写方向是从左到右、从上到下书写，但也有相反的，如小写字母"a"的下半部分。回归到正常书写方向的笔画叫作"回复线"。

字谷

　　就给一个词定义而言，笔画很重要，但笔画范围内，包括笔画旁边的空间，同样重要，甚至更重要。这种反面的区域就叫作反字体，印刷术语叫作"字谷"。笔画建构了文字的形状，字谷显示其比例——文字宽度与高度的比例，从而决定其密度与节奏：明暗对比度、疏密对比度，以及目光从左至右扫过时，需要留下多少空间才令人舒适。一般说来，字谷的存在越多，越容易认出笔画的形状和排列方式，也就越容易看懂要看的文字。

字谷以可认知的间隔将笔画隔开，其比率是相互的：在一定空间内，笔画占的空间越多，留给字谷的空间就越少，反之亦然。

笔画和字谷的不同比例，引人注目地影响文字的密度与节奏，最终会影响连续文本的密度与节奏。

设计得好的字体，其文字内的字谷往往设计为相差似的大小，即使笔画粗细千变万化，字谷的大小也保持一致。

为了营造平衡的"色彩"或肌理，一种字体的默认空间采用增强光线（上图）或减弱光线（下图）的方式，以便与字母内部的字谷相对应。

最基本的

字体结构分类

结构相似的文字和字母，比如说，只有横线和竖线笔画的字母，可以归为一类，以考虑设计过程中这些字母的相似性质。

大写字母大部分具有对称性的特点，就是说，这些字母以一条从上到下的中轴线为中心线，两边的笔画互为对称，相互映照。其他的字母左右两边是非对称性的，但其中有些表现为上下对称。

有的字母表现为从上到下的重复结构，被认为具有两层结构，和两层楼的建筑一样。比如，大写字母 B、E、K 和 P，小写字母 a 和 e，就是这种双层结构。手写的小写字母 a 有时候只写成一层，一个半圆笔画，加上一个竖笔。但无论是单层结构还是双层结构，字母 a 的高度是一样的。a 不是唯一一个写法结构有变体的字母，大写字母 G、M、Q 和 W 都有不同的写法，写法的选择与其整个设计字体相一致。

术语"文字组套"说的是被选择出来用于某一设计目的的文字组合类别。

字体结构分组	对称字符	非对称字符		双层字符	
\| — **E F H L T** 横线加竖线组	**A**	**B**	**2**	**B**	**3**
\ / **V W X** 全斜线组	**M**	**C**	**3**	**E**	**4**
\| \ **M N K Y** 竖线加斜线组	**H**	**D**	**4**	**F**	**5**
\ — **Z A** 斜线加横线组	**I**	**E**	**5**	**H**	**6**
○ **C O Q S** 全部圆线组	**M**	**F**	**6**	**K**	**8**
○ \| **D G B P R U** 圆线加横线组	**O**	**G**	**7**	**P**	**9**
\| **I J** 单纯竖线组	**S**	**J**	**9**	**R**	
	T	**K**		**S**	
	U	**L**		**X**	
	V	**N**		**Y**	
	W	**Q**		**a**	
	X	**R**		**e**	
	Y	**Z**		**x**	
	0				
	1				
	8				

* 大写字母 R 左边的笔画本来不是竖线而是斜线，以构成上层圆圈的四分之一，但现代写法变成了竖线，所以归到这一组中。

** 虽然现代写法把字母 J 的大写字母添了一个弧形的钩以区别于大写字母"I"，但过去却只有一条穿越了底格线的竖线，所以把这两个字母归为一组。

有异体写法的字符

G G G
直接或古体　交叉体　交叉且有马刺体

M M M
尖角体　现代或垂直体　高顶角体

Q Q Q 2
尾笔相连　尾笔穿越　尾笔附加　开放式或者
手写体

U U
笔画一气　笔画阻断
呵成

W W W
一气呵成　阻断、穿越　或德语体

a a
单层结构　双层结构

t t
带尾或传　十字体
绪体

g g
旧体或有　现代体或
衬线体　无衬线体

4 4 4
封闭体　开放带角体　开放垂直体

3 3
弧线体　带角/弧线
混合体

文字组套

字母（包括
字母顶上带
有的符号）

ABCDEFGHIJKLMNOPQRSTUVWXYZ
ÀÁÂÃÄÅÆÇÇĐÈÉÊËÌÍÎÏŁÑÒÓÔÕÖØŒ
ŠÙÚÛÜÝŸŽ

大写字母

abcdefghijklmnopqrstuvwxyz
àáâãäåæçèéêëìíîïðłñòóôõöøœùúûü
šýÿžſƒ　ﬁﬁﬂﬂﬃ

小写字母　　　　　　　粘连字母

数字

0123456789M　　0123456789M

现代或直线体数字　　旧体或文本体数字

¼ ½ ¾ ⅖ ⅗ ⅘ ⅛ ⅜ ⅝ ⅞

分数

标点符号

:;.,!!??_--—(){}/|\'''""…"~´` .

非字母符号

&#$¢£¥€№%§@*<>¶≠±

最基本的

文字主体

设计师把整个文字的比例，即字符宽度和高度的比例，称为文字主体，这个术语来源于文字字条的大小。文字主体包括大写字母和小写字母。即使在数字技术时代，文字主体也都包括文字两边的一点空白边缘。铸造字模时以铅做成，有助于把每个字母排得平整，与其他字符保持在同一平面上，文字两边留出的空白边缘叫作字符前后预留的安全空间。

文字的主体，总体而言，可以用宽和窄来描述（与其他字符比较而言）；就个体而言，每个文字也会显示其本身主体与其他部分之间的比例。

任何一种文字设计字形，字符主体的大小可以不一，也可以设计为大小一致。大小一致的字体被称为"固定大小"字体或叫作"单一大小"字体。

铅字条

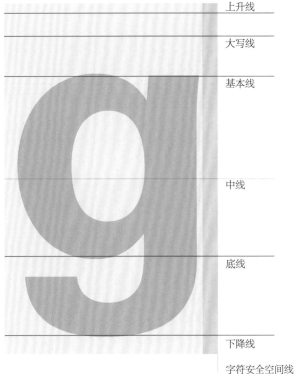

上升线

大写线

基本线

中线

底线

下降线

字符安全空间线

大部分字符主体的宽度是不一致的，不同的字符主体有不同的大小，这种字体设计是为了保证字符在文本排列的平整，可称为感觉大小的字符主体，或叫作大小不一的字符主体。有的字体设计让所有的字符大小一致，被称为"单一大小"字体。

AfMgQ

AfMgQ

字体、字形、字体家族

上述三个术语经常让字体设计者纠结，因为这三个术语经常互换着使用，并且在不同的时期又被用于指不同的东西。

有记录表明，字体（font）这个词被用来指所设计的一套字符中的一种字体，其整套字体的比例与风格是相同的。而字形（face）这个词的所指与"字体"相同，虽然经常可以包括同一套字体中不同风格的字符形体，包括细线条字体、粗线条字体和斜写体等字体形态，这种包括其他字体形态的字形最好叫作"字体家族（family）"，指的是一组比例和风格细节一致的设计字符的总称。

设计师经常把一种字体或字形的"模体（cut）"用来指一个设计师或者字体开发公司所设计的某种字体风格。比如说，人们可以用"模体"指称斯坦普尔公司（Stempel）的卡拉蒙字形模体，以此区别于克劳德·卡拉蒙本人所设计的字形模体。其他公司推出的卡拉蒙模体，也可以用同样的方法进行区分。"模体"一词，源于制版工人师傅用钢做成的模体，即可以是倒入铅以铸造字符的模体。

任何一种字体式字形的模体设计，都反映了设计师对字体的某种结构、某种比例或者细节特别感兴趣，或者反映某种外界的愿望——人们是怎样重新诠释字形意义的，比如说，特大号的小写字母和粗细对比特别鲜明的笔画，就是国际字体开发公司（ITC）推出的卡拉蒙字形模体的鲜明特色。

罗马字体　　　　　　　斜体

加粗字体　　　　　　　斜体加粗体

宇宙体原字体家族成员

Adobe 公司的卡拉蒙模体

ITC 公司的卡拉蒙模体

Stempel 公司的卡拉蒙模体

大部分字体家族会包括四种最基本的不同风格的字体，用于不同功能的不同风格之文本，或者用于同一阶层文本之不同层次文本。

有些字体家族包括了更多的风格变体：粗细不同的变体、形状不同的变体和大小不同的变体等。近年来，字体家族成员的增长非常迅速。有了电脑软件辅助设计，许多当代字体家族扩充为字体超级家族。

此处的三种字体都是以卡拉蒙模体为基础设计的，属于对三体或者叫作正上体，这些字体笔画粗细被设计成同样的点制大小。但是，几乎一眼就可以看出这些由不同公司发布的模体之间的差异：笔画粗细不同，小写字母大小不同，收笔时的力度、锋锐程度不同。

字体解剖与命名

字母的构成部分

字母（包括数字）的每个构成部分都有名称，是在过去的 2000 年期间命名的。这些名称是统一的称呼，放在所有的文字结构，其称呼都是相同的。

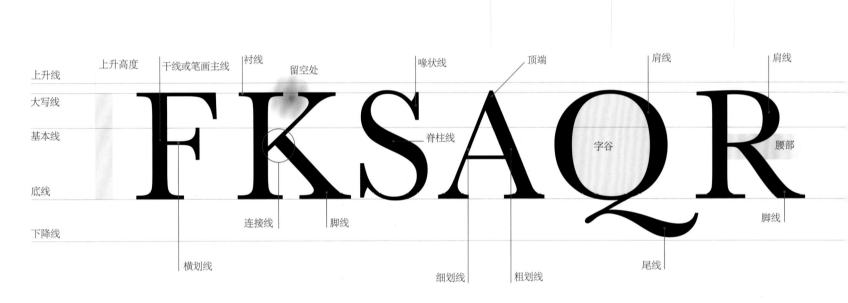

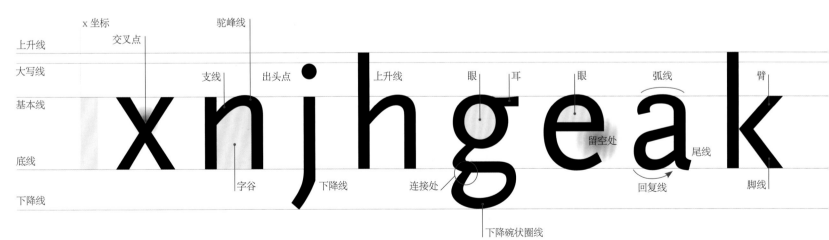

为了减少转角处的油墨积累，笔画刻写到油墨重叠角的时候会刻得很轻，或者在尖角处刻出一点凹痕。

很明显，在字母印刷过程中，刻出的凹痕能够吸收油墨，所以称为"油墨重叠角"。实际上，在两个笔画连接处几乎是透光的。

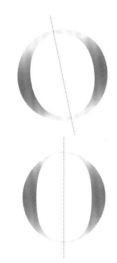

在一定的设计字体之弧线笔画中，笔画的粗细从左到右大小不一。字符 O 的中轴线有可能是垂直的（与底线成 90 度角），也可能是倾斜的（因为写字的刷子或者笔的原因，轴线上端经常向左倾斜）。

波浪线

油墨重叠角

交叉点 　　臂 / 横划线　　肩线　　　　　肩线

腰部

顶点　　干线　　轴线

干线

碗状线

上叶

下叶

碗状线

字喉

支线

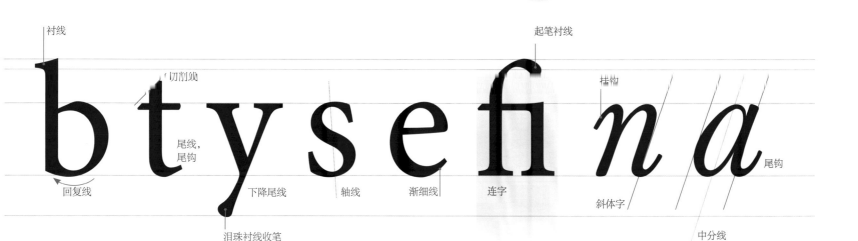

衬线

切削钱

尾线，尾钩

回复线

下降尾线　　轴线　　渐细线

连字

泪珠衬线收笔

起笔衬线

排钩

尾钩

斜体字

中分线

字体解剖与命名

端线百态

从一种字体到另一种字体，笔画端线的形态有无数种变化。尤其在过去设计的字体中，这些端线的变化，是使用不同书写工具设计的证据。随着技术的进步，设计师可以不用书写工具就设计出不同特点的笔画端线。笔画端线的不同形态，是一种字体显著的风格特征之一，虽然从表面看，笔画端线是那么的微不足道。

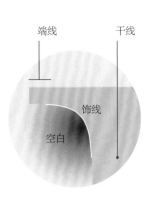

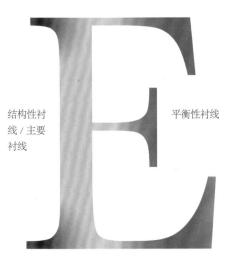

结构性衬线/主要衬线　　　平衡性衬线

有衬线体端线百态

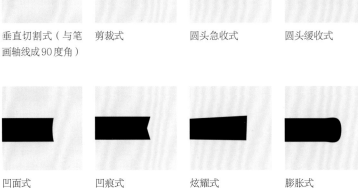

刷子书写式　　笔写式　　楔子刻写式　　旗形　　梨形

泪滴形　　球形　　头发丝形　　板块形　　炫耀形

凹痕形　　切削形　　喙状　　分叉形　　波浪形

无衬线体端线百态

垂直切割式（与笔画轴线成90度角）　　剪裁式　　圆头急收式　　圆头缓收式　　圆头切割式

凹面式　　凹痕式　　炫耀式　　膨胀式　　半衬线式

连接线构成

与笔画端线形态设计相似，一种字体设计中笔画连接的方式也可能有多种形态。一种字体设计中文字之间的连接特点，对于整体设计风格的影响非常巨大，与笔画端线特点对字体风格的影响相当。连接线和笔画端线这两种元素，设计中必须在视觉上有关联，互相扶持以共同作用于该套字体风格的连贯性。

不同的字符笔画连接的地方是不同的，比如字母 A，与字母 K、B 或 R 的连接之处是不同的，连接处笔画的连接方式也是非常不一样的。（比如说，斜线与竖线的连接，与竖线和横线或者竖线与弧线的连接方式就有很大差异。）设计时，比较文字笔画之间的每个连接点的特点，考虑这些连接点要怎样设计才能够体现该字体的共同特征，并区别于一般文字结构的特点，这些对文字设计非常重要。

顶点连接

尖顶式　　　　　平顶式　　　　　顶端弧线式　　　　上线突出式　　　　镂空式

横划线连接

笔画粗细划一式　　凹／凸变化式　　圆润连接　　　　凹痕连接　　　　分离式连接

字腰连接

曲线平缓连接　　　横线平缓连接　　　突兀连接　　　　衬托连接　　　　尖角连接或尖角分离式连接

分支连接

曲线平缓连接　　　曲线突兀连接　　　直线突兀连接　　　镂空成角度连接　　分离式连接

字叶连接

缓坡度连接　　　　陡坡度连接　　　　横线连接　　　　回复线连接　　　　凿镂空式连接

设计变量

风格

　　"风格"是一个广义术语,用于描述一种设计字体的几个方面:设计字体有无衬线,属于历史风格还是正式风格,其风格是内敛还是张扬,其设计风格的使用目的是用于广泛阅读文本还是短期展示。

笔画粗细

　　一种设计字体的笔画,与其高度对比,可以酌情粗些,也可以酌情细些。大部分字体设计的开端,会使用一种中等粗细笔画的字体,或者叫正常字体——其笔画粗细程度在笔画和字谷之间显示一种平稳的对比,排在文本中可产生出一种统一的灰度。

笔画对比

　　一种字体的笔画可以设计为统一粗细,也可以设计为在每个字符内部笔画粗细不一。这种笔画粗细的程度决定了该字体的字符内对比度。一种字体的对比度越大,排在文本时的色彩越不平均。

结构类风格

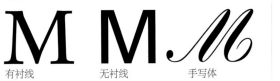

有衬线　　　　无衬线　　　　手写体

特细线体　　　较细线体　　　细线体

　　笔画设计为统一的字体,不管该字体的整体效果是粗字体还是细字体,所有笔画的粗细　都是一样的。

历史风格

古体　　　　转折时期体　　　新古典体

印书体　　　正常体或中等　　粗体
　　　　　　粗细体

　　有衬线字体往往设计为笔画粗细有对比的字体,有的设计为相对小一些的对比度(减弱的对比度),有的细线设计得比粗线条小得多(极端对比度)。

中性类风格

中性　←————→　风格化

黑体或加粗体　　加黑体或特粗体

使用功能类风格

文本体　　　　展示体

　　历史上,正常体或叫中等粗细体的标准是笔画的粗细等于大写字母"I"的1/7高度。有些设计字体的笔画标准会设计得比这个标准稍粗或者稍细一些。

　　如前所述,不仅不同笔画的粗细可以不同,同一个笔画的粗细也是可以有变化的,这种现象称为笔画的调整。笔画主体从较粗笔画到较细笔画过程的速度可缓可急,这种运笔过程叫作"笔迹"。

字体大小

　　一种设计字体的大小，与文字的高度相比较，往往是固定不变的，其大小可能是正常的大小——历史上以大写字母 M 的高度为标准宽度——也可以把字体设计得小一些（压缩型字宽）或者大一些（扩展型字宽）。当代的设计标准，一般定位为大写字母 M 高度的 80% 到 90%。

字体姿态

　　一种字体的姿态可以设计为直立于底线上（罗马字体姿态），也可以设计为向右倾斜（斜写体姿态），其倾斜角度一般与垂直线成 10 度到 15 度，称为斜写体（italic）姿态。有衬线字体往往以其原来字体倾斜；无衬线体则是把罗马体倾斜，形成一种叫作倾斜体（oblique）的字体姿态。

大小写字母

　　以文艺复兴运动为标准，大部分字体设计师都会为每个字母设计两种形式，即大写字母和小写字母。有时候，所设计的字体还会包括一套小体大写字母（高度和宽度与小写字母差不多的大写字母），还有的字体设计为"统一体"（大写字母与小写字母混合在同一个格子中，成为单一大小的整套字体）。

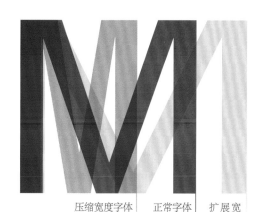

压缩宽度字体　　正常字体　　扩展宽度字体

罗马标准比例　　　　现代标准比例

　　在古典罗马字体中，字体的宽度或者与大写字母 M 的高度一致，或者为其高度的一半。

　　现代字体的总体字宽比例有意略微缩小一点，使得所有字母的视觉字宽显得一致。

字母干线垂直于底线

罗马体

字母干线向右倾斜 12 度—15 度

斜写体

字母干线自动倾侧

倾斜体

向左倾斜，这种情况的倾斜，其倾斜度比一般的 12 度—15 度的倾角要大很多

反向倾斜体

MGA

占上两格的大写字母

mfga

主体占一格的小写字母

小体大写字母（与普通大写字母和小写字母比较）

aBDe
fJnRt

大小写字母统一大小的统一体字母

风格分类

有衬线体

就字体而言，最早的主要字体设计风格是有衬线字体。说最早，是因为这种字体是西方最早的书写形式。有衬线字体的最主要特点，是笔画端点那很小但细节严谨的横线构成的衬线，这种小横线有时候也叫作"脚线"。

以衬线出现的历史时期为划分基础，不同的衬线风格以其各自的特点而被归为不同的类别。衬线特点的历史性变化，代表了字体设计从原始走向先进的发展过程。人们还建立了一套分目录，以归类有衬线体的区域性差异和不同视觉特点的字体风格。

总体而言，衬线字体能够显示这些文字所用的书写工具是刷子还是笔，尤其容易看出字体的笔画端线细节和连接线的形态。小写字母的高度，与大写字母相比较，原来并没有那么高，是在长期发展中越来越高的。由弧线构成的字符，如字母"O"，笔画的粗细经常是不均匀的，这导致其内部字谷中轴线与底线之间不成 90 度角，这也是书写工具——刷子或笔的原因造成的。

当代有衬线体设计，通常把古典风格与无衬线体特点结合起来，获得一种更简洁而没有那么多天然特点的字体品质。

本章所有文字标本的导引线和弧尖线等的展示，都用淡灰色刻画出图解，在特别提醒注意的地方用红色划出以做对比。

RxmEgf

古体 / 加拉体
较小的笔画粗细对比，圆润衬线，衬托大方，连接平缓。

与大写字母比较，小写字母高度不高，上升线与下降线都拉得较长，弧线类字母倾斜度较大。

RxmEgf

古体 / 威尼斯体
较小的笔画粗细对比，稍微锋锐而仍然圆润的衬线，衬托克制，连接较突兀。

小写字母比加拉体稍高，上升线与下降线都拉得较长，弧线类字母有倾斜度。

RxmEgf

转型期字体
明显的笔画粗细对比，切削突兀、有棱角的衬线，衬笔处的笔迹迅捷。

小写字母高度继续增高，上升线与下降线长度减少，弧线类字母比古体字垂直。

RxmEgf

理性主义字体（现代字体、新古典主义字体或迪多内字体）
特别明显的笔画粗细对比，无衬托、细线衬线，偶有球形衬线。

小写字母显著增高，上升线与下降线长度减少，弧线类字母轴线垂直于底线。

RxmEgf

雕刻体
较小的笔画粗细对比，偶有笔画粗细一致；较小的楔形衬线，衬托很少。

较高的小写字母，上升线与下降线度减少，弧线类字母轴线稍微倾斜于底线。

RxmEgf

当代字体
较小的笔画粗细对比，较小、变异不多的衬线，衬托处显示快捷的笔迹。

小写字母高度高，上升线与下降线长度小，弧线类字母轴线大致垂直于底线。

无衬线字体

无衬线字体也是一种主要字体，其重要性仅次于有衬线字体，被有意设计为没有衬线（在法语中，sans 就是"没有"的意思），字体笔画被设计为大小一致。在前文提过，无衬线体最早是在 19 世纪初期被设计出来的，但直到 20 世纪初期，才得到业内的充分认可。

在过去的 100 年间，人们对无衬线体进行了进一步的分类，分类标准主要以字体结构的视觉效果而定，比如，该字体是否是严格的几何体字形。当然，这些特点往往也与一定的历史时期有关。比如，人文主义字体是在 20 世纪10 年代发布的。

因为无衬线体是在有衬线体之后出现的，它们倾向于显示一些后期有衬线体的特点，比如理性主义字体，就表现为高度较高的小写字母以及轴线与底线成 90 度角的弧线字母。

RxmEgf

奇异体

相对粗的笔画，压缩宽度字符主体，被压缩的字谷空间，明显的笔画粗细对比。

弧线连接处笔画迅捷突兀，比标准短的上升线 / 下降线，从小写字母 g 可以看到有衬线体的影响。

RxmEgf

哥特体

比标准体略粗的笔画，中等文字宽度，笔画粗细相对一致。

更突兀的笔画连接，比标准短的上升线 / 下降线，从小写字母 g 可以看到有衬线体的影响。

RxmEgf

几何体

传统的中等粗细笔画，稍有扩展的字体宽度，字符之间的间隔增大，支线连接流畅。

上升线 / 下降线长度中等，弧线字母明显变圆，对角线上有近乎等距的角（成 45 度角），现代字体。

RxmEgf

新奇异体

传统的中等粗细笔画，稍有扩展的字体宽度，字符之间的间隔进一步增大。

小写字母的高度更高，上升线 / 下降线的长度进一步缩短，弧线字母比几何体无衬线字体略扁。

RxmEgf

人文主义体

比标准罗马体的笔画略细，稍微压缩的字体宽度。

笔画粗细稍有调整，弧线字母形状形式更多样，明显显示出有衬线字体的影响。

RxmEgf

直线体或机械体

完全由带角度的笔画构成，有时重复使用一种形态的笔画模式。

稍微压缩的字母高度，突兀的笔画连接，比标准短的上升线 / 下降线。

风格分类

板状衬线体

　　板状衬线体出现在工业革命时期，当时的无衬线体还无法为业界所接受。从技术上说，板状衬线体就是把衬线硬塞回无衬线体的结果。和相对应的无衬线体一样，板状衬线体的小写字母与大写字母相比较，字体显得比较大。弧线字母轴线与底线垂直，整个圆圈的笔画大小均匀。

　　板状衬线体自19世纪初期推出后，因其相对新、字体设计没有固定、风格特点越来越接近无衬线体，所以，人们根据其所相似的字体名称，也以几何体、新奇异体、人文主义体等字体称呼这些种类的设计。

　　板状衬线体相对近期的发展，是用一种相当夸张的直线来代替弧线，连接处用直线和弧线相结合的元素，很突兀地把笔画连接在一起。

RxmEgf

奇异体 / 古董体

　　沉重的板状衬线，经常看起来很笨重，无衬托，通常为粗体或加粗体笔画。

　　压缩的字谷，较大的小写字母，上升线 / 下降线长度大幅度缩短。

RxmEgf

斯格特体 / 克拉伦登粗笔长体

　　笔画总体稍细，字体大小比标准字体大，衬线大小与细笔画相当，有限衬托，笔迹迅捷。

　　笔画粗细对比明显，具备有衬线体的特点，术语"斯格特体"指的是转型期的一种有衬线体，其衬线比典型的衬线要粗一些。

RxmEgf

现代体 / 几何体

　　相当于传统正常字体的中等笔画粗细，稍微扩展的字体宽度，字符之间的间隔比正常字体的稍宽。

　　支线延伸的连接点突兀或者流畅，弧线字母呈明显的圆形，对角线上有近乎等距的角（成45度角）。

RxmEgf

新奇异体 / 人文主义体

　　此类字体家族在大多方面与其相对应的无衬线体显示出共同特点。新奇异体板状衬线体的衬线与新奇异体的衬线相同，连接处一般没有衬托且连接突兀，而人文主义板状衬线体往往有衬托，连接较流畅。

RxmEgfAs

意大利体（也叫法国克拉伦登粗笔长体）

　　横线与作为干线的竖线的笔画粗细明显与正常相反。（粗线条一般落在衬线而不是落在腰间的横线上。）

　　典型的突兀、无衬托衬线，文字大小一般为压缩型大小。

RxmEgf

直线体

　　粗笔线条落在垂直干线上，圆弧方形化，辐射小，笔迹迅捷。

　　文字大小稍被压缩，连接突兀，上升线 / 下降线较短。

手写体

手写体来源于非正式书写，比如一页散稿，而不是来源于正式刻写的模板。手写体的来源是古罗马人随手写下、用于日常生活的文字，如笔记、信件、请帖等，而不是那种意在永久保存的镂刻文件。从本质上说，手写体与书法有关。

从历史命名角度看，"草书（cursive）"一词描述的手写体笔画流畅，字母之间的笔画直接连接在一起，就好像用笔自然写就一样。行书体（chancery）是草书体的简体，每个文字之间用明显的间隔隔开。行书体是中世纪的产物。手写体其他分类主要与风格特点相关，用于指英国斯宾塞时期及后来的后工业时期的手写体。

手写体最自由的字体风格是模拟自然手写体的设计。令人惊奇的是这种设计自由风格手写体的观点，却是最近才出现的。这种设计可归类为"随意"手写体，其字体形状没有那么严格（字体经常来源于百姓方言或者"未经设计"的渠道），其新鲜感来源于精心挑选的地域文字版本。以避免字体不断重复出现而分散读者的注意力，同时，避免过多的人工痕迹。

草书体/斯宾塞体

大幅度横向倾斜，略微压缩的字体宽度，小写字母高度较低。

夸张的上升线/下降线，笔画偏细，笔画粗细对比明显，收笔流畅且往前延长，以便与下一个字母笔画相连。

行书体

笔画端线有明显的笔写痕迹，倾斜度没有草书那么夸张，中等笔画粗细对比度，小写字母高度比草书体略高。

夸张的上升线/下降线，传统的中等笔画粗细，收笔突兀，文字之间没有互相连接。

直立体

明显没有倾斜度（文字直立），小写字母高度通常较小，明显的笔画粗细对比度。

上升线夸张，直接顶到大写字母限制线，弧线字母几乎以弧线直立于底线上，收笔流畅且向前延长，以便与下一个字母笔画相连接。

工业体

字体比较直立，弧线字母以直线方式延伸收笔，笔迹迅捷，较为重视横线。

很小的笔画粗细对比度，收笔随意性较小，设计痕迹较多，比通常的小写字母高度低，下降线长度夸张。

随意体（包括手写和涂鸦形式）

笔画可能用刷子、笔、标记工具或者喷涂油漆写成，文字的高度、大小和整体姿态百态纷呈，有的容易辨认，有的非常夸张而辨认费劲。

笔画端线和连接特点异彩纷呈，小写字母高度可能中等，但要用小写字母展示的时候，小写字母高度就会增加。有时候表现为大小字母混同或者大小写字母大小统一。

风格分类

展示体或图像体：装饰用字体

展示性字体是以夸张，甚至是招摇的视觉特点设计出来的字体，是在标题、标注及其他需要引人注目的场合使用的。这与目的为连续阅读的字体不同，因为展示性字体的光学特性会分散阅读者的注意力，在文本文体中没有用武之地。

展示性字体可以分为两大类，第一类来自有衬线体、无衬线体和板状衬线体等字体，直接在这些字体上增加一些装饰性元素。这些字体的设计规则，如字体的比例、字体大小、笔画粗细对比、弧线逻辑，以及斜线结构等，都与相对应的文本体字体相类似。只是设计师会融合图像元素，以取代文字原来的结构元素。这些元素有的很简单，简单到在字母线条上描画一遍，就可以改变文字内部的表面区域。

这里的字体模型显示了展示性字体分类的区别。与历来的情况一样，在这个或那个分类中，你可以找到许多杂合体和延伸体。

模印体

模印体，字如其名，就好像用模型印刷出来一样，主要笔画中间有断裂，开放与开口字母（与 O 和 D 等闭合字母相反）的笔画同样有断裂。所有基础字体都可以设计为模印体。

外描体 / 内描体（空心体）

外描体文字主要是看起来"白"或者"透明"，其字谷由相对细的外描线条决定。

当字谷变成固体线条而不是看起来透明的线条时，如果仍能保持线状字谷，此时就是内描字体。

凿刻体 / 镌刻体

凿刻体 / 镌刻体是在文字笔画表面上用直线线条加以装饰，这些凿刻或镌刻的线条可以是竖线（这样也可以体现为内描体）；也可以是横线，形成一种线性图案。

装饰体

许多字体都可以用复杂细致的装饰元素装饰在文字笔画的表面，这些装饰元素可以是鲜艳的色彩、漂亮的书法，甚至是各种图案或极端的几何形体。这样的装饰体最典型的是 16 世纪到 19 世纪设计的展示性字体。

阴影体

阴影体文字中的干线笔画表现为透明或不可见，要在其留下的阴影的衬托才能够看出来。当用于页面环境时，作为干线笔画的物质是透明的。

双色体 / 变色体

此类字体的所有文字都包括了虚笔和实笔两种笔画，其视觉形象可以是平面的，也可以是立体的。如果设计的字体需要铸造出来或者从固体物质中镂空出来，可以把凿刻体 / 镌刻体的一些特点加进去。

展示体或图像体：抽象体

展示性字体的另一个极端，即第二类，是一种基本上违背公认字体结构规范的字体。与有衬线体、无衬线体、板状衬线体、手写体及这些字体的装饰体等基本字体比较，抽象体与它们基本上没有共同点。

而且，此类装饰字体以各种方式嘲弄字体结构的规范：对通常期待的字谷的扭曲，以模块建构文字，或者以图解式建构文字；字体风格不是建立在经典字体基础上，而是建立在不常见的来源渠道上，比如模拟刺绣风格等，都是此类字体设计的常见手段。

一种很不幸的局面是大部分古老的字体，比如黑体字母体和古希腊的牛耕式书写体等，都只好归类到此类字体，因为此类字体不再为人们所熟悉，阅读起来非常困难，但用此类字体写就的文献还有不少留存。

尽管此类字体设计尽可以异想天开，但基本的节奏和风格逻辑还是有必要遵守的，正如本书所举的字体样本所显示那样。

扭曲体 / 造作体

可以归到此类字体之下的，有数千种字体，其最主要的特点就是有不规范的字谷（不管是天然字体还是几何字体）和畸形的字体结构。

建构体：模块体

此类字体有明显的人工设计痕迹，字体构成简单，只用1到3种元件构成。这些构成字体的元件可以是几何体的，也可以是天然的。

建构体：非模块体

此类字体的结构也一样引人注目，但与模块体不同的是此类文字笔画使用的不是同类建筑材料。同时，其内部语言显得各不相同，也减少了一些机械性。

图解体

使用图像来建构文字笔画的所有字体都可以归到这一类别。这类图像材料可以是植物、机械零件、动物，甚至人类图像或者任何类型的图像（有时候还可以是混合图像）。

百姓什

这种字体的笔画可能源于和某种技术相联系的语言文字（如打字机字体），或者来源于某种朴素的语言文字（如图案标志）、非印刷文字渠道（如缝衣或刺绣的针法），这些都源于普通百姓的日常生活，故称为"百姓体"。

古老体

手写体或排版设计进化元素的古老字体都可以考虑为展示体，仅仅是因为这些字体富于装饰性和叙述性，而且现代读者对它们并不熟悉。

字形传统

理想的结构 / 大写字母

本书的一个重要部分，将用于讨论字母笔画和字谷的光学品质，有必要以一个个案例的方式加以探讨，因为其存在方式反映到我们的眼睛，是不能用数学结构来计算的。

事实是主宰字母形体的主结构可以归结为一种相当简单的几何框架，字母的主体可以分解为一个一分为四的平面，每个四分之一都包含了字母结构的一个部分，这些四分之一的部分或多或少都与另一部分互为对照，或左右对应，或上下相照。西方字母发展的一个里程碑就是字母的模式化，其差异可以轻易相互区别，但其结构又互相关联，易于记忆。

在前文提到，古代腓尼基人、希腊人和罗马人所用的文字，其笔画多是带角的，因为这样的结构比弧线结构更容易刻到石碑上去。即使后来引入了弧线结构的字体，文字比例的观念也随之有了改变，但文字四分结构的基本理念仍是人们追求的标准。

因此，下面探讨的光学处置问题，都是在探讨如何让字母显得，或让人觉得是建立在四分结构的基础上的，尽管以数学计算去理解，这一点是做不到的。

古罗马文字主结构的理想结构是一个矩形，其维度可以用一个大写字母 H 加以定义。

这个矩形的主结构以垂直的中轴线一分为二，再以横向中轴线将其上下一分为二，画出一个等面积的四分结构，字母 H 的笔画信息也大体上被均分为四个部分。如果是有衬线体，矩形主结构只算到两边竖线的外侧为止，不包括衬线多出的部分。

理想的斜体字母结构也是以同样的四分结构为基础的，但整个结构都向右倾斜，形成一个平行四边形。有趣的是斜体典型的倾斜度是 12 度，12 这个数字在基督教中是一个吉祥的数字。

大写字母都是两两对称的，这是早期创造文字的证明。

有几个字母是上下对称的，其右边的笔画往往会稍微延伸，并且要加粗一些，以便让其看起来与左边形成对称。

有的字母属于回转对应型结构，意指其笔画结构及紧凑程度在四分矩形结构中对角部分是相互对称的。

在几何体、新奇异无衬线体以及理性主义有衬线体中，大写字母O倾向于两相对称（左图）；而设计为倾斜圆形中轴时，大写字母O则表现为回转对称。

基础矩形的宽高比（字母宽度与高度之比）以一条左上角到右下角的直线来定义。倾斜轴线来源于原始的斜体文字，正如大写字母N的斜线笔画一样。

其他字母，如字母A、V、M，其斜线一般不能以同样的角度写成，但这些字母仍然要保持光学宽度的一致性。虽然如此，书写这些字母时仍然会做出一定的调整，让其更靠近大写字母N的结构比例。

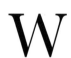

笔画之间连接的设计，要让两边显得高度一致，且角度与形态相仿。

在有角、重复笔画结构的字体中，两边下划斜线（主线）的倾斜角度一致，两边上划斜线（次要线）的倾斜角度也一致。

这种字体的字谷，与其他字体一样，要设计得形状与大小互相对称。右远图中的大写字母W中两个笔画V中间的连接是交叉的，交叉点上下的字谷加起来的面积，可以与两边的任一个字谷面积相当。

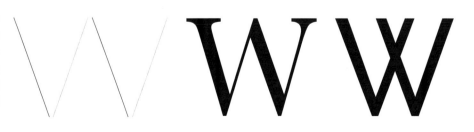

字形传统

理想的结构 / 小写字母

小写字母是后来才获准进入正规用语字母行列的，因此，其建构结构遵循一套与大写字母不同的逻辑。其中一些字母，比如 a、e、k、m、o、v、x、s 等，仍然遵循大写字母的对称和四分结构的规律。（引人注目的是这些小写字母有的不过是其大写字母的缩减体，这些字母也代表了该语言最基本的发音。）

小写字母设计的视觉理想，整体而言，小写字母之间关系的考量，要重于其作为一种固定的结构模式的考量。文本版面设计的主体部分是小写字母，须设计得方便广泛阅读。尽管如此，小写字母是相对应大写字母而存在的，因而必须设计得能够与大写字母相对应。

再具体而言，小写字母的主体结构比例，必须与大写字母相一致，其字体宽高比须遵循相同的比例原则，目的是让大写字母偶然出现时，不至于显得与整个文本格格不入。就小写字母的高度而言，必须在相同空间内比大写字母容纳更多的笔画，但字母主体上方仍然需要留出足够的空间以容纳大写字母的上升线笔画，以保证文笔横向流动的流畅程度。下降线也要留出与上升线一样多的空间，以免下一行的上升线与本行的下降线写在同一个框格内。

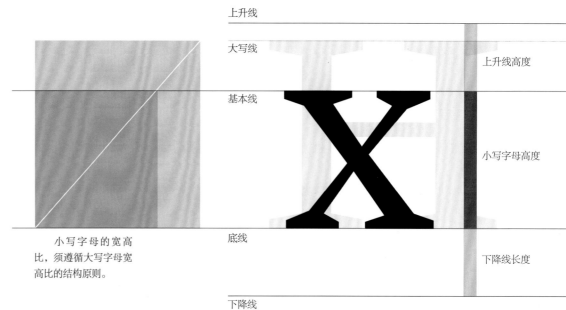

上升线

大写线

基本线

底线

下降线

上升线高度

小写字母高度

下降线长度

小写字母的宽高比，须遵循大写字母宽高比的结构原则。

小写字母的高度可以用字母 x 来定义，字母 x 是唯一一个左右笔画端线都有平划线的字母。

上升线与下降线的长度也可以用字母 x 来定义。理想的情况是上升线长度与下降线长度应该一致，这样上升线与下降线呈现符合比例的关系，也与大写字母比例协调，上升线与下降线也能够与文本主线保持密切关系，以免其超出文字主体部分会分散读者注意力。

请看上图三种不同的小写字母字体，比较其不同的小写字母高度、宽高比以及上升线和下降线的长度。在每种字体中，上述数据变量的汇总对字体结构的影响，使得三种字体在密度、空间观感和节奏方面都显出巨大的差异，每种字体都有各自的显著特点。

phgfa

注意，出头的弧线
与角都在基本线与大写
线之间。

bm

老体字母 g 下方延伸
出来的圆圈，往往睡在或
者骑在底线之下的框格。

大多数小写字母的结构，都限制在小写字母 x 所在的框格内。基本线往上到大写线的空间，主要用于小写字母的上升线笔画。如果小写字母框格稍大（用以容纳较多的小写字母笔画，如字母 a 和 e），

上升线有时候就会写得超过顶格线，以留出足够的空间用于书写字母 f 的肩线。无论何时，下降线笔画的长度都与上升线长度相当（或者稍短于上升线）。

与大写字母连接处的设计一样，小写字母 m 的主要连接处的位置和形状的设计原则也与之相同。

大部分的小写字母都相当重视圆形结构成分，那些由圆形（或圆瓣形）元素加上一个竖笔线构成的字母，如 b、d、p 和 q 等，设计笔

画弧度和字母宽度直接类比于字母 o。另一些字母，如 n、m 和 r（此类字母的弧线从一个干线分支出去，然后与另一根干线连接），这些

字母的弧形线由字母 o 的弧线压缩而成，以获得一致的字谷与间隔。

acdefGhLmpqty
a defg　　　t
ado　fggh

有几个小写字母简直就是其大写字母的缩小版，只在极个别地方有少量改变。

从节奏上看，小写字母的节奏比其对应的大写字母要更紧凑，而区别度也更高，这是从

中世纪草书小写字母遗留下来的遗产。

vwcs

字形传统

标准的笔画粗细分布原则

　　所有的字体设计，不管是什么风格，甚至展示性字体亦然，字母的每个笔画都显示为笔画较粗或较细的特点。何种笔画该粗，何种该细，其标准源于书写工具的使用。笔画的粗细是用刷子或者笔在书写过程中形成的：在运笔书写过程中，书写工具的扁角在笔画的特定位置着墨的多少，取决于执笔的角度和运笔的方向。

　　笔画应该在什么地方落重笔（粗笔），什么地方落轻笔（细笔），在我们对字体的审美观念中早已铭刻在心，任何违背这些传统观念的设计字体不是显得笨拙，就是显得丑陋。甚至把笔画粗细设计为完全一致的做法，也显得不是非常得体。

竖线总是用粗线。粗线的竖笔就好像中流砥柱，定义了大部分字母其他主要笔画，这些笔画可能是斜线或者是弧线笔画。

横笔总是比竖笔轻，比竖笔轻多少取决于特定字体的笔画粗细对比设计。

斜线，或者说向下书写的斜线，总是用重笔。

HAXEWKIJO

与公认笔画粗细相反而建构的字体，马上就会显得笨拙或不对劲（如此处的字母 H），或者觉得写反了（如此处的字母 A）。

　　两个重要的例外是大写字母 N 和 M。如果按照上文所说的逻辑设计，这两个字母就会与其他字母显得格格不入——字母 N 的所有笔画都会显得是重笔，字母 M 中也只有一个笔画是轻笔。这两个字母的正确设计原则来源于其古董体，在古代，这两个字母所有笔画都是斜线笔画，故应按照斜线逻辑设计。

字母 Z 和 U 以及数字 7 也属于例外。Z 和 7 所显示的逻辑是它们需强调字符的主结构笔画。就字母 U 而言，其原因是要保持轻重笔画变换的连续性，其他许多字母的书写也会遵循同样的原则。此外，U 的轻重笔书写还和字母 V 的逻辑相同。U 和 V 还在语言学与视觉逻辑上有许多紧密联系。

弧线形笔画总是包括粗细两种笔画，横向运笔时笔画较轻，转为纵向运笔时笔画较重。

波浪形笔画，或者说两个半圆反向相连接的笔画，犹如字母 s 的笔画，运笔过程遵循先轻后重然后再轻的原则，其遵循的逻辑与简单半圆笔画逻辑相同。

次要斜线，或者说向上书写的斜线，总是用较轻的笔画写成。也有某些字体，把向上书写的斜线笔画的光学效果设计得与下划斜线的光学效果一样粗细。

弧线笔画的轻重把握，也遵循直线的横轻竖重逻辑。

R G F Q P L 2 Y 3 4 5 S 8 K ?

在有衬线体中很容易看出轻重笔画是如何分布的（因为有明显的重笔和轻笔），但在有章设计为笔画大小一致的无衬线体则不是那么容易看出。从左图中放大了的字母中可以看出，用刷子书写的传统还在影响无衬线体的设计。图中每个放大的字体都附了一个正常大小的字母，以便比较。

字形传统

比例原则

　　所有字体设计的首要目的，都是整齐的外观：所有文字的高度和宽度要整齐划一。（更精确地说，所有的笔画间隔看起来要一致，文字之间空间间隔维度要显得相同）。如前所述，小写字母的上升线与下降线的长度应该对等。

视觉稳定原则

　　虽然字母的种类、形态和结构各不相同，但所有的字母必须显得稳定。字母上层结构需以下层结构为中心，这样显得字头沉稳，文字从左到右应看起来轻重相等，即使实际上并非对称的字母也要显得稳定。

HOA
exmr

所有大写字母高度须一致；所有小写字母，只要不带上升线或下降线的，高度也应该一致。

ABCDEFGHI
JKLMNOPQ

虽然形态各异，但一种字体的所有字母宽度都应该显得一致，隔开所有笔画的字谷看起来须一样大小。

kgfyp

上升线的高度须与下降线的长度相当。

HRXB
exgsa

具有上下两层结构的字母以横线中轴线为中心，上下两层应显得对称，上层结构需以下层结构为中心。

AXSK
mfyta

非对称字母与对称字母的笔画粗细，都需显得左右均匀，字体大小的总体感觉也应该左右一致，这点与左右都有笔画限定其字体宽度范围的字母是一样的。

笔势的连续性原则

书写每个字母的时候，从第一笔开始，一个笔画的收笔与后一笔画的起笔相连接，靠的是连续的运笔和笔画的延伸与相迎，使得笔画相互倚靠，密不可分。随着不同种类的笔画运行，或收敛或外放，文字的稳定性似乎不时地受到威胁，其他位置的笔画就必须做出反应，相应地把稳定性重新调整回来。笔画连接处以及起笔与收笔需相互迎送，共同推进运笔路线，并与文本的整体风格保持一致。

字谷存在的一致原则

各字母之间的字谷应显得大小一致，同一个字母有两个或多个字谷的，各字谷需显得相互对等。每个字母字谷的体积，与字母笔画密度相对应，需显得一致。此外，这种笔画和字谷比例的光学效果，应在大小写字母之间形成对等关系。

au ge r

AGMR
axegmp

字母笔画上的红色小箭头标出了笔画运笔的方向，以及相应的字谷所在之处。注意外拉的弧线，或者说围绕轴线上下移动的笔画，会在另一个位置产生出一个对应点。这种笔迹对应的情况，也会出现在笔画端线和笔画连接处，由小圆弧线标出。

笔画的连接处需流畅地融合在一起，就好像一个笔画是从另一个笔画生长出来的，或者说，后一笔画是前一笔画的继续。

上图的大写字母和小写字母中的字谷被有意隔开、互不相连，以便更好地比较视觉效果。就视觉体积而言，这些字谷看起来非常类似，尽管那些字母的形态各异。在同一个字母中，字母内部字谷在体积上，或者说在视觉效果上，需显得没有什么差别。此外，各字母之间的字谷也需显示对等的视觉效果。同样，字母内字谷与字母间字谷的比例，也需显得大体上对等。

字形传统

角度一致原则

有角的字母中的斜线笔画需显得，或者让人感觉到，每根斜线与垂直轴线的角度是一致的。虽然，这些字母要同时显得大小一致，这一点从物理上说是不可能的。带角字母的角度大小是由笔画端线的切削或剪裁效果，以及带角笔画的锋锐或平钝程度决定的。

弧线形状一致原则

一种设计字体中所有的弧线笔画，不管弧线笔画出现在哪里，也不管相对的弧线是大还是小，弧线的放射半径都须显得一致，这在物理上同样是不可能的，因为在不同形状的字母中，弧线要与不同的其他笔画互动。沿着内字谷转动的弧线，好像在追逐外字谷的弧线。笔画由横向移动转为纵向移动时，笔画逐步加重，转为横向移动时笔画逐步减轻。

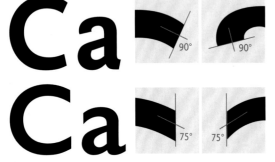

由粗细线条一起构成的字母，其带角笔画需设计得同一字母不同的角好像互相模仿，相对于字母主体而言，互相模仿得越近似越好。

不同字母之间相对的圆形——不是数学上的计算弧度——对一种字体的一致性设计至关紧要。

上图中各字母标出的圆圈是一个"母圆圈"，因不同字母的比例不同而产生差异，并决定其他弧线的形状。

在非对称字母中，弧线倾向于上下照应。

大部分字体的收笔切削角度，设计得与相对应的斜线角度相仿。

笔画的内弧线仅挨字谷，"追踪"外字谷的弧线。

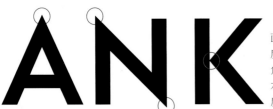

与此相似，直线笔画与带角笔画的连接角度，需与文本字母整体角度互为照应，使得文本中所有同样字母的角度大小都一致。

结构性大弧线，常常在半径和笔迹上与较小的弧线形成对应关系（如连接处和衬线的弧线）。

笔画大小与对比一致原则

一种字体的所有字母，笔画轻重要一致，不管这种字体是没有笔画对比的（笔画大小无差别），还是笔画轻重不一的（形状大小或者轻重笔的存在）。在总体形态上，或者说在总体视觉感觉上，如一个字母出现轻重笔对比，也应该出现在其他同样的字母中：重笔应该一样重，轻笔应该一样轻，整个文本不得有走样。

笔画大小变化与笔迹原则

在笔画大小有变化的字体中，一个笔画从落笔到收笔轻重有变化（与整个笔画大小划一的字体相对照），笔画从大到小变化或从小到大变化的程度（或叫速度）就叫"字迹"的变化，这种变化的风格，应在所有字母中一致，即使字母干线笔画没有大小变化，所有圆形的笔画也要有笔画大小的变化。如果干线笔画没有大小变化，那么笔迹要反映出相对无变化的情况。

ABHa
ABHa

在任何一种设计字体中，所有相同字母的笔画大小应该一致，整体视觉上不能有的粗，有的细。不管是笔画大小统一的字体还是笔画大小有对比的字体，都是如此。

ABH
ABH

粗体
瘦体

就笔画粗细有对比的字体而言，较小的笔画无论出现在什么位置，其笔画轻重都应该是一致的。

所有衬线的大小和粗细都应该一致。一般来说，衬线粗细往往设计为与有笔画大小对比字母的细线相等，虽然有时候可能比细线略细一些。

RMG
adgh

缓慢或流畅的笔迹变化

RMG
adgh

快速或突兀的笔迹变化

字形传统

大小写字母对应原则

小写字母应该与相对应的大写字母比例一样得体，不能比大写字母大，也不能小。一个单词的大小写字母笔画大小须一致（不管是统一大小笔画还是有大小变化笔画的字体）。笔画和字谷的比例在大小写字母之间也要一致，不管是字母内的字谷还是字母间的字谷都要一致。

总体上，大写字母和小写字母的宽高比应努力保持一致，至少越接近越好。

值得再次注意的是小写字母的笔画大小须与相应的大写字母一致。因为在同样大小的空间，小写字母需要容纳更多的笔画，这经常预示，小写字母的笔画要比大写字母的笔画稍微细么一点点。

从总体效果看，大小写字母字谷中的笔画比例应该一致。

变化一致原则

在字体家族中，可以包括笔画大小变化字体（细线字体、中等粗细笔画字体和粗笔字体）和字体宽度变化字体（压缩字体、中等字体和扩展字体），也可以同时包括笔画大小和字体大小变化的字体。无论何种变体，都应该具备观赏性，变化的幅度也要一致。比如说，从细线笔画到中等大小笔画字体的变化，其程度应与从中等大小变化到粗笔字体变化的程度相当。笔画虽然变大，但字体的宽度在整个过程是保持不变的，无论从细线笔画到中等大小笔画，还是从中等大小笔画到粗笔字体。同样，字体大小从压缩字体到中等字体，再从中等字体到扩展字体，虽然字母宽度起了变化，但笔画大小却始终保持一致。

斜体变体的字母宽度，与其相对应的罗马体保持一致。

图中的三种字体虽然笔画粗细发生了变化，但字母宽度保持了相对一致。

反过来说，图中同一家族的三种字体，虽然字母宽度发生了变化，但其笔画大小却保持了相对一致。

从物理上说，斜体字母因为倾斜的缘故，显然要比相对应的罗马字体要宽一些，但图中斜体字母的宽度看起来却与罗马字体相同，在本书第 66 页就讲过这个问题，这是因为笔画间隔的光学相似性，而不是因为任何标准的度量得出来的结果，因此它们看起来一样大小。

优美的斜体与手写体

不必多言，斜写字体显示的高度、字母宽度、笔画粗细、弧线形状、笔画角度、笔画和字谷的间隔等，在一套字体中，应该始终保持一致。此外，所有字母的倾斜角度，或者说倾斜坡度，需显得相同。

手写体旨在模仿手写文字的流畅书写，特地把笔画的收笔设计为扩展笔，以便把字母前后连接起来。手写体可以用一些字母的变化体代替正规的印刷字体，这样可以避免连续不断地重复同一字母，从而让文本显得没有那么刻板，没有那么多造作痕迹。

斜写体所有字母的倾斜度应显得一致。

手写体在一定程度上模仿手工书写的流畅性，特意把收笔向前扩展与下一字母对接，这会被认为是优美的字体。

模块化与等字宽字体

虽然此类字体主要设计目的是用于工业或电子应用（打字机、文本阅读软件和电子公告牌等），但这类僵化结构的字体也显示了某些叙述潜力，而且因为机械能力的限制，对字体设计师也提出了几项挑战。因为此类设计受到的最大限制，是文字的可辨认性和整体的色彩连贯性。

不管是否以像素为显示基础，用模块建构的文字都要让其容易辨认，而不容易与其他相似的字母混淆。

Lorem ipsum dolor sit amet consectituer adipscing

统一字宽字体，或者说单一字母宽度的字体，所遇到的挑战主要是怎样才能达到理想的笔画和字谷节奏，从而达到理想的色彩效果。在大部分此类字体中，笔画比较多的字母，如大小写字母 M，总会显得笔画密度较大，笔画似乎也比其他字母要粗一些。另一方面，字母宽度通常显得大一些，也显得更空旷一些。

字形传统

宏观 / 微观风格逻辑

整合一套字体所有成员风格的微观条件包括字母结构一致、字体比例一致、字体大小相同、笔画对比一致以及文字形态一致等，但是否能够完善却有赖于细节的处理。大的笔势运行与字形构建会通过小的元素反映出来：笔画端线的剪裁，半径的拐弯，衬线的托笔，甚至标题的形状等。所有这一切，构成了一种字体的全体成员的相互关系，赋予其生命，将它们整合到一起，共同构成一种表达方式。

一种设计得好的字体，在宏观和微观之间表达为一种类比关系，在微观的细节中也表现为整个设计思路的子集。一种字体的类比逻辑有可能在变化上受到严格限制（各部分相似度比较高），也可能因为多种相互混合的因素交织在一起而表现出更多样化的逻辑细节，这主要看该字体中性程度如何。正如在任何体系中一样，字体设计的形式逻辑一致性原则也是可以灵活把握的，既可以比较简单和限制比较严格，也可以比较复杂和自然。

当代有衬线字体在文本风格细节方面具有许多变化，注意这些变化怎样使字母以不同的组合，营造出一种整体一致的效果。

大部分手写体笔画纵横交错，包括了许多的结构和风格细节的变化，这就是手写体的本质，以手写体表达手工书写的自然流畅。但仔细看来，却会发现设计理念具有很多的相似性。设计师在笔画的反方向会做出很多努力，以保证通篇字体感觉起来相互关联。

和顶图的有衬线字体一样，这里的无衬线体显示了一系列不同的细节，以便让字体更具表达力度，这与上述的无衬线体设计理念不一样。

阿里·桑德拉 / 美国纽约州立大学帕切斯学院；导师：蒂莫西·萨马拉

ajGnNtPk

nNtPk

与有衬线体（上）相反，无衬线字体（下）在细节上显出更严格的规范性，这是无衬线体显得特别干净利索和中性的原因之一。

AajGnNtPk

GnNtPk

字形传统

节奏原则与色彩

就设计目的为广泛深入阅读之字体而言，所有的连贯性措施，包括字体比例、笔画间隔以及上文提到过的诸多细节等措施，其最终目的都是让文本显得平整，不会让读者分散注意力。不管一个人读得多么专心，只要一有机会，他的注意力总会有溜号的倾向。此时，文本的光度肌理，或者叫作"色彩"，就会起关键性作用。一眼扫过去，文本应显示为中等灰度，没有构成视觉障碍的因素：不能有因为使用太大的字体而产生特别大的光亮块，不能有笔画拥挤在一起产生的特别黑的字符串，也不能有与整个文本风格不匹配的太大或太小的笔画线。

Lorem ipsum dolor sit amet consectetur adisce iscind evit fisce quam nisi dapibus at sem pulvi nar aliquam suscipit maurit. Aenean ac orciver justo tempor scelerique curabitur non rutru felis pentes.

VESTIBULURET SEMPER NULLA NEC NI SI MATSIT AMET DEI BLANDIT EROS.

Lorem ipsum dolor sit amet consectetur adisce iscind evit fisce quam nisi dapibus at sem pulvi nar aliquam suscipit maurit. Aenean ac orciver justo tempor sceleriqe curabitur non rutru felis pentes.

VESTIBULURET SEMPER NULLA NEC NI SI MATSIT AMET DEI BLANDIT EROS.

上图展示的文本在左边再次展示，但字体已缩小到正常阅读文本文字大小，其下方的矩形近似于此文本的视觉效果——一种无障碍的色彩肌理。

顶图文本样本的色彩均匀程度是比较理想的，是设计用于广泛阅读字体的设计师都想要达到的水准，这是出于精心布局字母结构细节的结果。所有的重笔笔画，不管是字母之内的重笔笔画还是字母之间的重笔笔画，都得到精心布局，使得所有字母所占的空间都一律对等。下图是一种重复的淡红色字体，红颜色的重笔被特地突出，用以表达一种强调的功能。

Horbi donec maximus consebir
LOREM IPSUM DUIS AUTEM VELURE

Horbi donec maximus consebir
LOREM IPSUM DUIS AUTEM VELURE

Horbi donec maximus consebir sunt felis semper nulla tempor vestibulur

Horbi donec maximus consebir
LOREM IPSUM DUIS AUTEM VELURE

Horbi donec maximus consebir su
LOREM IPSUM DUIS AUTEM VELURE

horbi donec maximus con sebir felimanul tempor

无衬线字体一般比有衬线字体显得密度大一些，色彩也暗一些：无衬线体的字母主体要大一些，笔画占的空间要多一些，而且，无衬线体没有细线笔画。

笔画粗细对比特别强烈的字体会产生一块块不均匀的色彩，这种色彩叫频闪或者闪烁。

这种效果如果用于标题或者重点强调的文字，是不错的选择，但作为阅读文本，如果选择这种字体会显得过分活跃。理性主义有衬线

无衬线几何体用于文本排版的时候需要做相类似的处理，使用以罗马体比例为基础的字体尤其如此。这种字体不同字母的字宽有很大差别，所造成的结果

密度特别大的字体，尤其是那些所有笔画全部由粗线条构成的字体，给文本字行带来密密麻麻的感觉。通常字母之间的间隔排得疏一点，可以让稍长时间

如左图的字体标本所示，尽管展示性字体比例非同寻常，字体姿态变化多端，但也是可以用于展示可辨认的连贯节奏的。这种字体作

用于阅读文本的无衬线体在排版过程中，如果排得稍微疏一点，效果会好一些，这样可以缓解无衬线体文字排列太密带来的侵略性。

体和很多手写体属于这类字体。

由频闪或闪烁带来的分散注意力的不良后果，往往可以通过扩大文本的行间距来改善。

是使得带弧线的字母的字谷好像一个个大洞一样，也使得竖线笔画有时候似乎拥挤在一起，有时候又好像相隔甚远。

的阅读感觉舒适一些。反过来说，这种字体用作加大字体的标题或报刊标题的时候，如果把字间距稍微排得密一点，会有助于提高其外观的动态效果。

为字体风格统一的展示而言是可取的，但用于连续阅读的文本则不是理想的选择。

人们可能以为，熟悉了字体设计的基本标准和设计原则，就足以开始着手设计字体了。但是，那些设计原则没有将获得良好设计效果的真正所在揭示出来。比如说，设计一种用于广泛阅读的字体，必须具备一种自始至终一致的灰度色彩，使得所有的字母看起来拥有同样的比例，所有的笔画轻重如一。要获得这种效果，靠的不是度量。笔画粗细的变化，个体笔画的运动，笔画之间的连接，以及把笔画糅合在一起的字谷，这些都不是用尺子能够丈量出来的。总而言之，字体设计是一种弥补各种差别的光学幻觉游戏，保证接受的一致性——真实的尺寸与感觉到的，几乎从来不是同一回事。

设计要素

——
字体结构与光学视角基础

字形感受

形状、分量与空间

形状具有光学欺骗性。我们对每一种形状的感觉是各异的，形状本身就代表了一种重量，或者叫分量。形状的轮廓会产生某些特殊的运动倾向，让人的目光跟随。一种形状会以其自身的方式，挤进或退出其相邻的空间。在很多情况下，字体设计的中心任务，就是围绕如何弥补人对字体形状的误读，以获得字体外观的相似。其目的就是保证文字不同部分的差异让人看起来属于同一个整体，相互关联。

这就意味着，我们必须重新学习怎样去看，更关键的是怎样去接受我们所看到的，而不是去度量其真实尺寸。如果打算把两种形状设计成同样的大小，但看起来却大小不一，那它们就不是同样大小。如果我们明明知道一种形状的数学尺寸，却要故意忽略它，这是特别大的挑战。更糟糕的是真要量起来，其中的差别是很细微的。有人会认为，一旦把字体缩小到较小的字形，这点差异应该是微不足道的，可事实却恰恰相反，这种差异反而会被放大。想要设计一套字体，经常测试其用于常规文本大小（比如 10—12 点大小）字体的外观是非常关键的。

这里列举一些形状与空间的光学关系，供初学者学习、参考。

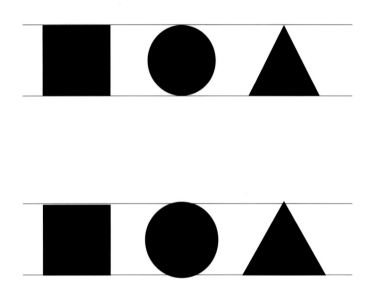

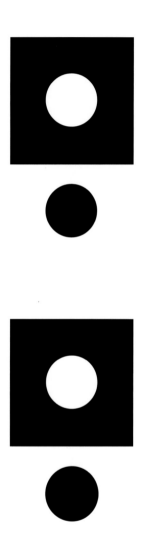

本页最上由正方形、圆形和三角形组成的组图，其高度在数学上是相等的（有参考线为据），但你可以发现，感觉上正方形比圆形和三角形都要高大一些。正方形显得比其他图像大，是因为正方形四边都有线条，清楚界定其大小。圆形在感觉上被缩小，是因为其线条是一条连续的弧线，眼光没有任何一个点可以停靠。与此相似，三角形的斜线把眼光从顶角拉走，导致其显得没有正方形的边线那么长，尽管三角形的底边线与正方形的边线的实际长度相等。

在页面靠下的组图中，圆形和三角形的尺寸经过调整后加大了一些，三角形的底线得到加长，三个图像在感觉上才显得一样大小。

负图，或者说颜色相反的图形（白色圆形）看起来比同样大小的正图（黑色圆形）要大，即使它们的数学数据完全相同（顶图）。在其下方，黑色的圆形稍稍加大了一点，看起来与负图的大小相同。

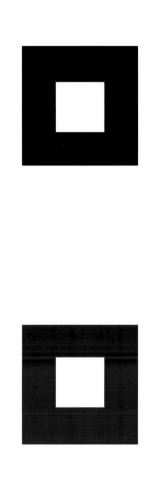

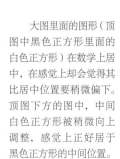

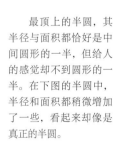

　　有开口的圆形（顶图），其内字谷在感觉上要比完全封闭的圆形（中图）的内字谷要大，圈内的大小感觉上也大一些。最下面的图形经过调整，纠正了这种感觉幻象。

　　大图里面的图形（顶图中黑色正方形里面的白色正方形）在数学上居中，在感觉上却会觉得其比居中位置要稍微偏下。顶图下方的图中，中间白色正方形被稍微向上调整，感觉上正好居于黑色正方形的中间位置。

　　最顶上的半圆，其半径与面积都恰好是中间圆形的一半，但给人的感觉却不到圆形的一半。在下图的半圆中，半径和面积都稍微增加了一些，看起来却像是真正的半圆。

　　顶图中的三根横线，中间横线在数学上居于三根横线的中间，但正如正方形的例子一样，中间横线却显得靠下方的横线近一点。在下图的例子中，中间横线位置稍微上移了一点，看上去却刚好落在中间位置上。

　　当两个完全相同的图形直接上下排列时，上图看起来比下图要大一些、重一些（顶图）。在顶图之下的例子中，靠上方的图形被稍微缩小一点，两个图形看起来就会大小一致。

字形感受

线条特性及其粗细的感受

笔画的分量和形状与字母整体比例关系非常密切，对文本外观非常重要（对特别粗大字体的内部比例也很重要），但是，设计师大部分精力都会放在笔画上，笔画设计几乎全部与线条有关。

和平面分量的影响一样，线条的特点也影响我们对它们的感觉。比如说，竖线通过我们眼光的感受，与横线、斜线和弧线是不一样的。不同字母的各种线条给我们不同的感觉，首先是线条的粗细变化，这也是设计师要考虑的最重要问题。

一种字体中所有的字母笔画粗细都一致（或者说同样的粗细笔画组合方式），是这种字体笔画给人总体感觉是粗还是细的秘密所在。此外，一种字体笔画不断重复所产生的视觉色彩，或者说视觉疏密程度的一致性，在用于文本的字体设计中是尤为重要的，这样可以保证视线扫过文本内容时，不被字母的笔画分心。

在展示性字体中，或者在徽标设计有限的文字及广告标题字体中，即使这些字体的笔画粗细可以设计得差别很大，相关的笔画粗细却仍然需要仔细斟酌，以保证所包括的文字具备清楚、一致的节奏逻辑与风格逻辑。

顶图的竖线与横线在数学上粗细完全一致，但在感觉上横线却比竖线粗重一些。这种视觉幻象源于我们对横线的感受，将其与天边的地平线相联系，因为受到地球重力的作用，地平线给人感觉的分量就会加重。（这种视觉幻象同样出现在上一页讨论的正方形居中的位置和中间横线居中位置的感受上。）在其下方的例子中，横线笔画的粗被稍微削减了一点，看起来就与竖线的粗细相同了。

斜线相当捉摸不定。从视觉上说，斜线比竖线稍粗，却比横线稍细。斜线倾斜的角度会影响人们在将其与竖线和横线的粗细对比时的视觉感受。随着其锐角变小，或者说随着斜线与垂直线之间角度的变小，笔画在感觉中就会变轻；反过来说，斜线越接近与横线重合，笔画在感觉上就越重。顶图两根角度不同的斜线，在数学上粗细完全相同，但视觉上粗细却有区别。其下方的两根不同角度的斜线已经经过调整，所以看起来粗细相同。

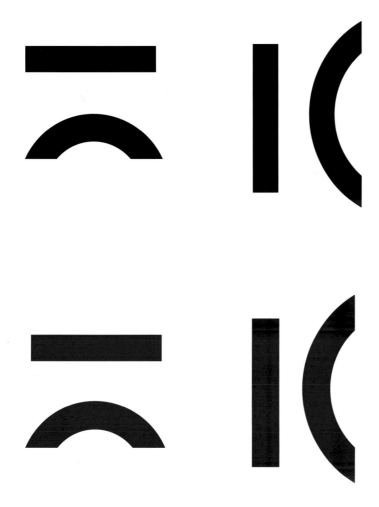

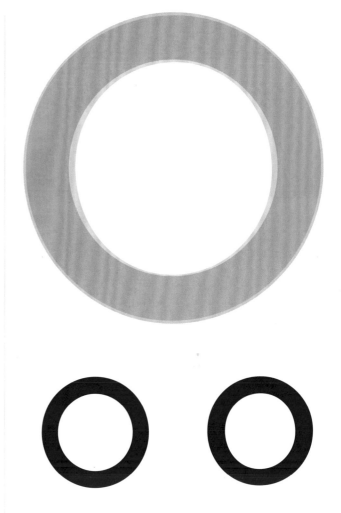

正如同样大小的圆形比正方形显得小一些一样，弧线笔画要比竖线或横线笔画显得细一些。与此同时，弧线笔画的方向会影响其与横线或竖线笔画的轻重对比。横向移动的圆线或弧线看起来比竖线笔画要粗重一些，纵向移动的弧线笔画则比横向移动的弧线笔画细一些。

上图的笔画在数学上的粗细程度完全一致，但感觉是有差别的。其下方的图中，笔画经过相应的调整，看起来粗细一致。

根据左图所描述的逻辑，圆形笔画在横向运动时（主要在经过大写线和底线的时候），笔画要稍轻，否则，这些笔画就会显得粗于侧方纵向运动的弧线笔画。

顶图是其下方两个圆形放大后的示意图，两个图形被叠放在一起以显示其中的差异。下方图形中的左边圆线的笔画线尺寸，是整个圆圈都一样粗细的，右边的圆形则在上下两处把笔画处理得稍微细一些。

字形感受

笔画互动的光学效果

一旦笔画组合起来形成字体结构，笔画各自的特点就开始相互影响，使得事情变得有些复杂起来。把任何两种笔画靠近一起比较都要注意其各自的特点及其差别，这些特点与差别放到一起，要比把它们分开的时候更夸张。越多笔画（尤其是越多不同种类的笔画）放到同一个字母中，构成的挑战越大，也越难以解决它们之间互动带来的不良后果。

除相对的笔画粗细问题外，每个笔画的运动方向也会改变人们对其相对长度的感觉。当两条斜线在一块出现的时候，不仅两条斜线各自的长度有问题，而且其角度的相似性也存在问题。比如说，一根下划斜线与一根上划斜线组成的角度，即使完全一致，互为映照，其与直线的角度也会显得不一致。如果把几条线平行摆放在一起，假如是竖线，头两根竖线的距离会显得近于其他平行竖线之间的距离。穿过其他笔画线的线条会显得断裂、不连贯，跨越后，两边线条长度不相等。光学效果影响的清单可以很长，在本页和接下来的一些页面中你将能够看到。

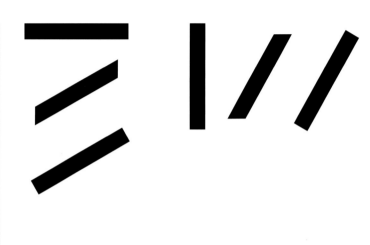

横线笔画会显得比相同长度的竖线笔画短一些（顶图），为了让两条线长度显得一致，横线需稍微加长一些（下图）。

与相同长度的横线笔画相比，斜线笔画会显得短一点，斜线笔画的端线被剪裁以适应横线笔画时，尤其如此。假如斜线端线与笔画的角度成直角，这种感觉会减轻一点，但减轻得也很有限。

与相同高度的竖线笔画相比较，斜线笔画同样会显得矮一些。

顶图中一根横线笔画与两根斜线笔画的长度是一样的；一根竖线笔画的长度也与同组的两根斜线笔画相同。在顶图下方的图像中，相对应组的斜线笔画都增加了长度，让这些斜线笔画看起来与横线或竖线笔画长度相等。

弧线笔画，与直线（横线或竖线）笔画相比，所带来的感觉效果，与上一页讨论的斜线笔画很相似。上方的两个组图，各自的笔画长度相等，视觉上它们却有差异；下方的两个组图中的笔画经过调整，给人的感觉是弧线笔画与横线笔画长度一致，弧线笔画与竖线笔画、横线笔画粗细也一致。

斜线笔画的诡异还不止于此。相反或相对照的斜线笔画，其角度看起来是不同的。顶图中左边的斜线笔画，或者说下划斜线笔画，其角度显得比右边的斜线笔画，或者说上划斜线笔画要大一点。实际上，除了角度相同，这两个斜线笔画的粗细也

完全相同。然而，下划斜线笔画在感觉中却要比上划斜线笔画稍稍重一点。这种感受幻象无论笔画的顺序如何，都一样存在。

在下图中，下划斜线位置被稍微移动了一点，笔画也减轻了一点，以便让其看起来与上划斜线笔画相一致。

当一个普通圆形半径的弧线笔画从竖线的直线笔画上延伸而出的时候，比如出现在小写字母a和f身上的弧线，会产生出一种奇怪的倾向，延长线似乎特别长，就好像会"飞走"一样。

前述的弧线笔画特点（还有其他例子），使得把弧线笔画与字母

中其他笔画的整合普遍困难一些。为了纠正这种倾向，弧线部分笔画往往会收紧一些，圆弧幅度变小，笔画端线也要收紧。上图以普通、抽象的方式展示这种光学幻象，而不是以特定的例子展示。在两组例子中，左边的笔画是未经调整的，右边的笔画

是经过调整以解决上述光学幻象的。

字形感受

笔画互动的光学效果（续）

　　从同一个角向上和向下延伸的两个斜线笔画，长度必须有差别才能够保证其右边的笔画端线整齐。在顶图中，向上的斜线笔画似乎比向下的斜线笔画向右延伸得长一些。此外，向上延伸的斜线与竖直线之间的角度似乎要大一些（更接近横线一些）。

　　在顶图下方的例子中，斜线长度得到了调整，上述光学幻象得到纠正。

　　一般说来，你会发现任何两种笔画结构或者图形，一旦成为上下结构，都会导致同样的光学幻象。顶图上的两种结构，一种像是大写字母 B 的一部分，另一种像是大写字母 R 的一部分；处于上方的结构不仅都好像伸出右边更长一些，超过下方结构，而且似乎笔画也更粗、更重。

　　顶图下方的两个例子都做了调整，纠正了光学幻象。

　　横线笔画加入其他笔画的时候，横线笔画的程度似乎都有变化。上面所有例子中的横线笔画长度是一样的，但感觉上它们的长度却大相径庭。最顶的横线是"母线"，可用于比较。

　　如果一个竖线笔画刚好把一个横线笔画从中间分开，被分开的横线左边看起来比右边要长一些（见顶图）。顶图下方的例子中，左边的横线笔画被略为缩短，使得左右两边的横线笔画看起来平衡。

把三个竖线笔画均匀摆放（数学上的平行线，第一组），前两个竖线笔画的距离，看起来比中间竖线笔画与右边的竖线笔画之间要远一些。如果把竖线改为斜线平行摆放（第三组），同样的光学幻象也会产生。上图中，第二组与第四组的组线位置都经过调整，以纠正这种光学幻象。

斜线笔画穿过另一条线（不管是斜线还是直线），斜线就会显得断裂或者不连贯，如顶图例子所示。要纠正这种光学幻象，穿越的线条必须真正断裂，右边线条稍稍向下移动（见中间例子）。互相交叉的两条线粗细对比越强烈，这种光学幻象就越是夸张（见下图例子）。

同样长度的横线或横臂笔画分别从竖线上端和下端（更准确地说，从大写线和底线）延伸而出，两根横线的长度会显得不一样，大写线的横臂会长于底线的横臂，且伸展出来盖过底线的横臂。如果中间还有一个横臂笔画，同样长短的中线横臂会探出头来超过另外两个横臂笔画。只有两个横臂时，上端横线需缩短；有三个横臂时，除了缩短上端横臂笔画，中间横臂需比上端横臂缩短更多一些，这样才能够让这些横臂笔画看起来长短一致。像前面一样，调整过的例子都放在未调整过的例子下方。

比例

几何形象：字体的总体高度与宽度

记住前几页讨论过的光学变化，现在让我们开始探讨这些光学变化在真正的字母设计中是怎样起作用的。

开始设计一套新的字体的时候，设计师要做的第一个决定，就是整套字体的总体比例——与字体高度相比，字体的密度或者说疏松程度该是怎样的。这不难决定。问题是必须使整套字体的字母宽度和高度都一致，要实现这一目标就会碰到困难。因此，就必须首先处理每个字母的形体。

就本质而言，所有字母都可以归类为三种形体：矩形（正方形）、圆形和三角形。正如我们所见到的，不同的字母形状需要进行适当的调整，以便让它们取得光学对等。这就意味着，不同字母之间也同样需要进行调整，以便让所有的字母与那些统一的几何体相符。

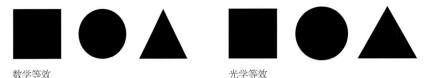

数学等效　　　　光学等效

这里提醒一下，圆形与三角形需要加大一点才能够与正方形大小看起来一致。

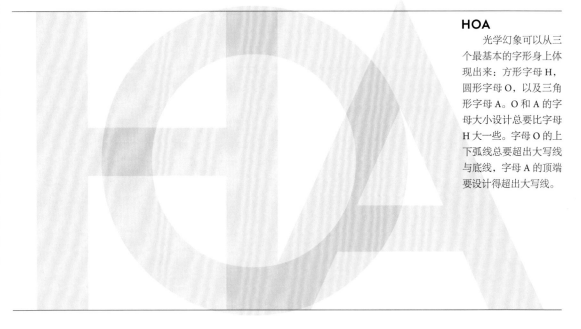

HOA

光学幻象可以从三个最基本的字形身上体现出来：方形字母 H，圆形字母 O，以及三角形字母 A。O 和 A 的字母大小设计总要比字母 H 大一些。字母 O 的上下弧线总要超出大写线与底线，字母 A 的顶端要设计得超出大写线。

HOA

HOA

这里汇集了两套不同字体的 HOA 字母，只是为了比较。上组为无衬线体 HOA 标本，下组为有衬线体 HOA 标本。

无论是有衬线体还是无衬线体，字母 O 的高度均需超过大写线（红线）。

即使无衬线体字母 A 的顶端是平头的，字头仍然要超过大写线。

HOA

这里把上一页分开的 HOA 三个字母叠放在一起，以便比较它们之间的相对字宽。可以看出，这三个字母的字宽是不一致的。字体越接近几何体，三个字母宽度的对比就越夸张。

字母顶上的横线是一个示意图，显示三个字母字宽的差异。

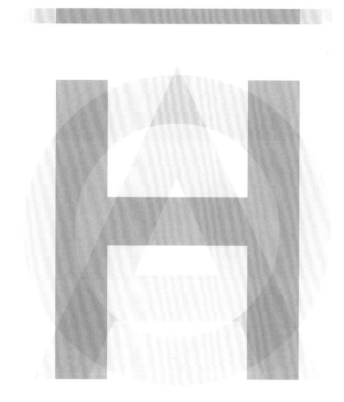

HOA

这里的字体把 HOA 三个字母的字宽压缩得很小。图中显示，随着字体整体宽度缩小，这三个字母字宽的差异也减少。由于把字宽压缩得很小，字母 O 都快从圆形变成方形了，因而其字宽与字母 H 很接近。

右图是左图字母 H 和 O 左边缘的放大版，可以看出，两者之间宽度的差别真的很小。

HOA

很容易看出，这里的这种字体中，字母 H 的衬线突出，长度超过了字母 O 的轮廓。虽然衬线也会影响字母整体字宽的形象，但在决定字体宽度的时候，衬线只是作为次要字体结构来考虑的。你可以注意到，字母 H 的干线仍然是在字母 O 的轮廓范围之内的。

但是，很多字体的风格还是应该在决定字体宽度时考虑进去，有些风格可能要求对字体的基本宽度进行一定的调整，尤其在设计不是那么严格的几何体的字体结构的时候。比如说，在设计像右图的手写体字体的时候，字宽应该怎样处理呢？

比例

字宽的光学一致性

　　把一套字体中不同字母的字体高度匹配成为视觉上相一致的字体，是一件比较直观的事情。真正需要关注的问题是字母之间字宽的相似度有多少，或者换句话说，字母外围笔画相似度有多少，排列在一起的时候，各字母的内字谷的相对大小相似度有多高。在字体设计中，字宽的一致性并不是指一个字母从最左边到最右边笔画之间的实际宽度要一致，而是与密度和间隔有关：在一定幅度的空间内，把一定数量的笔画信息间隔开来，从左到右，计算其基本几何数据后，字体的密度与间隔须显得一致。

大写字母 H 可定义为字体设计的"母字母"，因为字母的干线笔画给该字母定义了一个绝对清楚的字宽，这种字宽很好辨认，而且可以作为标准来评估其他字母的字宽。

以罗马字体的比例为基础的字体，字体宽度相差非常明显，有的字母与正方形一样大，有的字母只有半个正方形那么大，由此带来的后果是不同字母的笔画和字谷间隔很不一致。这类字母看起来很威风，但在广泛阅读的文本中是毫无用处的。

现代体比例设计的字母，尤其是小写字母，产生了多种实验宽度的字体，有些字体较粗、起主宰作用的竖线笔画用于文本排版时，似乎间隔的距离全部一致，产生出一种均衡的色彩与节奏，有助于激发阅读愿望。

上图的这些字母的结构基本上都是竖线结构，在字体上与字母 H 最相近，因为这些字母都是以正交直线为基调（虽然字母 B、P、R 带有弧线，但这些弧线也可以解释为某种矩形）。大写字母 E 与 F 一般比字母 H 的宽度要小一些，因为其开放的字谷使得它们看起来比实际尺寸要大。字母 B、P、R 的字宽本应比 H 大一点，其弧线看起来向右伸出超过 H 的右边竖线笔画。但是，因为字母 H 的两个竖线笔画中间由一个横臂笔画连接，使整个字母看起来比实际字宽小一些，因此，字母 B、P、R 的字宽比 H 要稍微小一点点才显得一致。

大写字母 T 与其他字母都不一样，其真正尺寸比字母 H 的字宽大一些，原因是竖线笔画把横线笔画一分为二，使得两个横臂在视觉上比实际尺寸小。

正如期待的一样，矩形字母 H、圆形字母 O 和三角形字母 A 的基本字宽，在下面的字体中起作用。同样，这种基本比例的概念只是一个出发点，在比较所有相似字形变化方面发挥

作用。当然了，所有其他笔画特点和互动效果也必须考虑进去。让多种多样的主宰笔画看起来距离相等，是在互相依赖的变化中不断获取平衡的重要手段。

一个字母带有斜线笔画或者笔画特别多的时候，事情就开始变得复杂起来了，正如下面字母所产生的现象一样。虽然字母 N 有两个清楚定义其字宽的竖线笔画，但是 N 的字宽必须写得比字母 H 大一

些，因为 N 的斜线笔画非常活跃，在视觉上会把两个竖线笔画彼此间的距离拉近一些。字母 K 的字宽也要大于字母 H，但程度不大。K 的上臂跟 H 右边缘相等，字脚却超过 H 右边缘

的宽度。但是，与字母 E 和 F 一样，K 右边开口的字谷和斜线的回拉效应在某种程度上抵消三角变成方形的倾向。字母 X 是单一的斜线笔画，内拉的同时也在外推，因而其三角稳定特

点得到充分发挥，与字母 H 的矩形稳定性有得一比。

字母 M 是所有大写字母中字宽最大的字母，只因为 M 是笔画最多的字母。这些笔画必须推开相互之间的距

离，以便让 M 的笔画和字谷的间隔与其他字母的间隔一致。

A N K X M

O C S

除 O 以外的弧线笔画字母，只有 C 和 S 是全由弧线笔画构成的。字母 C，与其他带有开口的字母一样，其字宽比 O 要稍小一些，否则就会显得比其他字母大。字母 S 重点在研

究字母本身的矛盾。S 的波浪形双弯曲线非常活跃，同时把视线向上、向下推展，但其脊梁又把整个字宽的感觉往回拉。

D G U

与字母 B 一样，字母 D 和 G 的弧线都与字母的干线连接，但这两个字母的弧线是贯穿了整个字母高度的。因为干线所表现出来的方形要素，字母 D 和

G 的字宽都要小于字母 O，但大于字母 H。字母 U 的弧线笔画连接在两个竖线笔画上，其字宽比 H 略宽。字母 U 的两个竖笔干线对字体的宽度定义得与字母

H 一样清楚，但其碗形弧线却有回拉的光学效果，所以有必要把字体宽度稍稍扩展。

字体稳定性

字体上下平衡

让一种字体的字母在视觉上显得平稳是很重要的。字母要平稳地立于底线上，就必须尽量减少纵向活动，注重横向的流动，促进阅读时眼光横向运动的流畅度。大部分字母的结构是两边对称的（见第67页），但也有部分字母是上下结构的，而这种上下结构的字母在横向阅读字行的时候，会产生一种上下运动的潜在要求，影响阅读的节奏。字体设计师为了减轻这一问题的干扰，通过长期实践得出结论，必须把上下结构的字母从大写线与底线的中间分开成上下两个部分来分别处理，才能够让上下对称稳定。

这样的一致性似乎并不难做到，但实际上却出人意料地难办到。首先，数学上居中把上下一分为二的笔画，光学感觉上却比实际中线要低；其次，构成上下两层的笔画结构有多种，处理方式也不能千篇一律。让问题更进一步复杂化的是有的字母上层是封闭结构，下层却是开放结构，字谷开放，与周边的空间相连。更不让人省心的是有些笔画的性质和走向都不一致。

正如光学字宽需要调整，想要达到字母的上下平衡就意味着要调整字母中间的横臂笔画的位置，调整上层和下层结构的相对大小（包括调整笔画轻重），直到获得满意的视觉一致性效果为止。

左远图中字母 H 的横臂笔画，数学上刚好在竖线的正中；左近图中字母 H 的横臂笔画被调整为光学居中。右边的双色横线显示了两个字母 H 横臂笔画之间的差异。

左远图中字母 A 的中间横臂为数学上居中，但看起来却在太高的位置上，那是因为字母下层的字谷向外部的空间开放，所以视觉上显得比上层大。上层结构是封闭的，因而视觉上显得比较小。因此，把中间的横臂笔画下移，才能够让其在视觉上显得正好居中，上层结构的字谷也能够与下层结构的字谷相匹配。

左远图中的字母 K，两条斜线笔画的夹角显然处于中间线的上方；左近图的有衬线字母 K，斜线夹角有部分笔画落在中线下方，部分则落在中线上方，以获得一种整体的中间线光学效果（细节见右图）。

大写字母 F 的中间横臂笔画典型地落在竖线笔画真正的中间点，这让中间横臂显得低于中线。因为字母 F 在底线没有笔画，容易给人不稳定的感觉，中间横线偏下有助于保持字母的稳定性，避免显得头重脚轻。

大写字母 Y 的交叉点几乎完全处于中间线的下方。与字母 F 相似，把交叉点下移等于把重心移到了字母的下层结构，如此一来，不管上层结构有多少笔画，字母都不会给人摇摇欲坠的感觉。

BRS

左图为实验性字体大小的大写字母 B、R、S，这些字母的下半结构明显在深度和宽度都比其相应的上半结构尺寸要大。这些放大的字母标本，将字母从中间断裂开来，确证了上下结构大小的差异，也显示了这些字母上下结构字谷之间的差异。显而易见，每个字母的上半字谷都比下半字谷小。红线条标出每个字母下半结构的字宽，可以与上半字母做比较。

大写字母 P 弧线叶的回复线笔画与竖线笔画连接的部分，落在了中间线的下方，为下半部结构增加分量，有助于增加字母的稳定性，与字母 Y 的原理相同。

大写字母 D 的稳定性，主要靠把中线以下的弧线笔画写得比中线以上的重一些。仔细观察还可以发现，字母的上半字谷比下半字谷要小一些。

确保大写字母 G 的稳定性可以用两个策略。第一个，字母的竖线笔画和横臂笔画要有意识地移动到中间线的下方。右边的字母 G 为笔画大小对比强烈的有衬线字体，其竖线笔画的大小明显比弧线笔画粗很多。

第二个策略与大写字母 D 相同，把字母 G 的碗形笔画的中心下移到中间线以下即可。

字体稳定性

侧方平衡 / 直角字母

　　字母设计也要保持左右看起来显得平衡。与上下平衡一样，左右平衡的策略也是以垂直轴线从大写字母大写线到底线将字母一分为二，让两边的笔画信息显得相等。要实现这样的侧边平衡，就大写字母 H 而言并不复杂，因为其两边的竖线笔画是相等的。但大写字母 T 却有些问题需要解决。避开字母 T 头重脚轻自然是要做的第一件事。（记住，字母的横线笔画要比竖线笔画轻一点才会显得笔画粗细一致，在大多数的有衬线字体中，横线笔画比竖线笔画要轻得多。）但我们也已经看到过，横过竖线笔画头上的横线笔画，两边横臂的光学长度是不一致的（见第 90 页）。这同样意味着，较长的一端笔画尺寸也要大一些。

　　不对称的直角字母，如 E、F 和 L，需要更多的处理手段。由于对这些字母字形熟悉，我们知道这些字母是不对称的，重量是落在一边的。与字母 H 不同，E、F 和 L 右边没有笔画让两边平衡。就算接受了它们不对称的先决条件，我们仍然期待这些字母在感觉上是平衡的，这意味着要把它们的字宽扩展，且扩展的程度是原先没有预料到的。若是有衬线字体，则需要在其右边的笔画中额外增加分量，可以把右边的笔画加粗，再增加右边衬线的花样。

左远图：无衬线体字母 T 的横线笔画比竖线笔画轻一些，以保证字母不会显得头重脚轻。中轴线两边的横线长度也是有区别的，以便抵消此类结构笔画的光学幻象（见第 90 页）。

左近图：有衬线体字母 T 的右边横线比左边粗，右边的衬线也通过托架线比左边的衬线笔画重一些，右边衬线从大写线垂下的长度也比左边的长。

非常细微的差异度将在这里探讨。就图中的板状衬线大写字母 T 而言，字母左上方淡灰色横线用来示意字母左边横臂的长度，字母右上方的红色横线用来示意字母右边横臂的长度。以图中字母的大小，其差别最多也只有 1 毫米。

想一想，也看一看，一个根本不对称的字母，如大写字母 E，欲让其左右平衡，其比例必然是古怪的。就凭左边的竖线干线，左边就必然会比右边重。但是，因为有三个横臂笔画的对比与横向运动的动向，所以产生出一种左边稳定厚重、右边不规则运动的感觉。这也是一种平衡。

大写字母 F，以其稳定的干线笔画和伸出的横臂笔画，让人再次感到与大写字母 E 相似的效果。字母 F 中间的横臂，比顶上的横臂明显短了不少（比字母 E 的中间横臂要短），产生出一种让大脑思考的比较效果。讨论这点似乎有点离题，但正是字母 F 右边这一额外的智力参与要求，才使得字母看起来左右平衡。

大写字母 L 的设计与上述字母的设计完全是两码事。底线上的横线笔画只要设计合理了，字母的字谷空间就会显得合乎比例。此时包含了两个方形，当然，这又是视觉与数学数据之间的游戏。

加粗衬线（当然只限于有衬线字体），是在无衬线体字母业已存在的平衡因素上添砖加瓦。比如，在图中对比度很高的字母 E 中，比较细的横臂笔画，与粗笔的竖干线笔画形成一种夸张的强烈对比，衬线把字母右边的反差再次放大；几个横臂笔画的长度也有明显的差别，加强了视觉活动，让人觉得字母右边的动态是对左边静态的一种补偿。

因为没有笔画限定其几何空间关系，所以字母 F 和 L 衬线收笔的幅度与笔画粗细对比还要夸张。大写字母 L 的底线衬线，可能是字体设计界最夸张的衬线。

字体稳定性

侧方平衡 / 弧线字母

与带角的对称字母一样，对称的弧线字母，尤其如圆形字母 O，似乎比较容易取得平衡。毕竟，字母 O 是个椭圆形，两边互为对照，不是吗？

又是猜测而已。即使是笔画大小设计为统一大小的字体，中线为垂直合理的中轴线，圆圈线笔画也需进行微妙的调整，才能让字母的笔画看起来一致。正如所料，横向运动的笔画（沿着大写线和底线运动的笔画）需要轻一些，纵向运动（从上到下运动）的笔画需要相应重一些。即使以垂直线为轴线画出来的圆形，也要有些微的调整，才能够让圆形立起来。（对字母 O 倾斜轴线的期待非常深入人心，所以，把字母 O 写成垂直轴线字母，怎么看都觉得不太对劲。）

中轴线是明显的斜线时，弧线字母的侧边平衡就更复杂了。左边纵向运动的弧线重笔下移、右边纵向运动的弧线重笔上移的时候，字母的圆圈就好像会向左边滚动。

主要笔画为弧线，但有开口或者弧线笔画与直线笔画连接构成字符结构的字母 C、D、G 和 U，以及小写字母 g，还有数字 2、3、5 和 6 等，设计时还要考虑与弧线笔画端线相对应的角度和连接。字母 S 更是"臭名昭著"，是所有字体设计师的噩梦。字母 S 是一个滚动的对称体，却没有强有力的元素约束它，使得字母 S 成为最难驯服的字形。

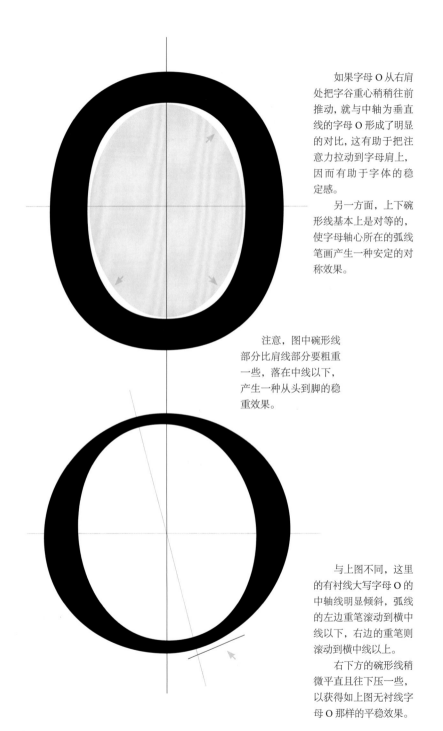

注意，图中碗形线部分比肩线部分要粗一些，落在中线以下，产生一种从头到脚的稳重效果。

与上图不同，这里的有衬线大写字母 O 的中轴线明显倾斜，弧线的左边重笔滚动到横中线以下，右边的重笔则滚动到横中线以上。

右下方的碗形线稍微平直且往下压一些，以获得如上图无衬线字母 O 那样的平稳效果。

如果字母 O 从右肩处把字谷重心稍稍往前推动，就与中轴为垂直线的字母 O 形成了明显的对比，这有助于把注意力拉动到字母肩上，因而有助于字体的稳定感。

另一方面，上下碗形线基本上是对等的，使字母轴心所在的弧线笔画产生一种安定的对称效果。

同一套字体的大写字母 C 和 G，就像左图中的字母 O 一样，因为右边喙形收笔（弧线的开口），右边失去了对称重量，但由于右侧的圆弧线与喙形线的存在产生更强的倾斜效果而得到补偿。字母 C 和 G 的喙形线都比碗形线最粗处笔画还要粗。在字母 G 中，竖线和横臂笔画进一步增加了字母的稳定性。

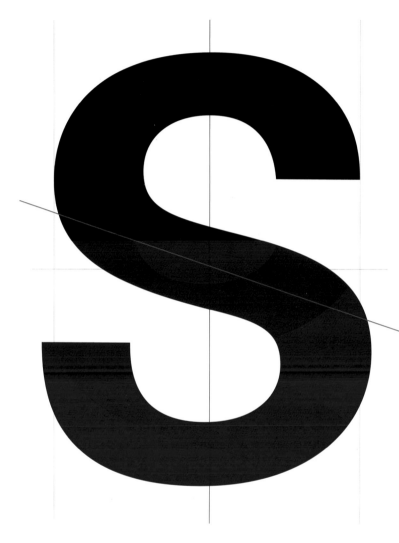

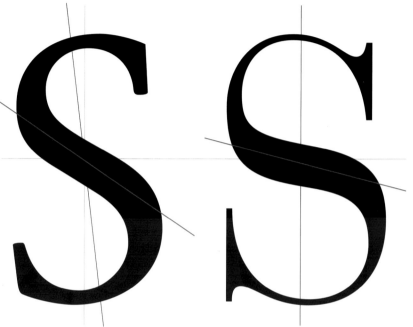

上图的有衬线体字母 S 有一条倾斜轴线，使得字母往左后方倚靠。为了补偿，头顶右上方的弧线和左下方的弧线往外推展，收笔端线以一定倾斜度裁剪为扩展效果，以加强补偿效应。字母的脊梁线以更陡的倾斜度向右下方划过字母主体，把对倾斜的注重从光学上重新调整了回来。

上图是一个直立的字母 S，为高对比度字体。将之与左边描述的两个字母 S 做一比较，注意前面字母中提到的各种要素的异同。

与字母 O 和大部分对称字母一样，字母 S 主体最大之处（同时也是最重的笔画）落在字母中间线以下。但是，字母 S 最大的稳定因素是它的脊梁，整个字母最大的笔画，就在碗形笔画右上方，笔画粗细也达到了整个字母最粗的程度。

由于字母 S 的脊梁是由波浪线，或者说双弯曲线构成的，从肩线和碗形线延伸出来的曲线形成了一个流水动作，而且曲线的弯曲度也比不上顶部和底部的曲线，使得脊梁线"读"起来就像是一种斜线，把字母的字宽放大，同时把人的注意力从字母

端线似乎要"飞走"的曲线拉回来。收笔的端线为扁平线也让字母看起来平稳。另外，内字谷边缘微妙的回拉，把人的注意力重新内收而不是外放，进一步增加了字母的稳定性。

2356g

分析本组的数字和小写字母 g，找出与上文提到过的用于处理字母平衡相对应的各种特定细节，尤其要注意下列各点：注意数字 2 更明显的斜线脊梁线（重笔画落在中间线以下）

及其宽度较大的底线上的横线；注意数字 3 的端线重笔画和往左推挤的数字中间线笔画；注意数字 5 左上方的竖线笔画和突出的碗形线笔画；注意数字 6 的右靠倾向，这与大写字母 G

相似；注意小写字母 g 比较狭窄的字谷开口，这有助于营造一种字母横向中轴线使上下字谷对称的感觉。

字体稳定性

侧方平衡 / 斜线字母

与直角字母一样，斜线结构的字母看起来也要以中轴线为基础，以显得左右对称。诸如大写字母 A、M、V、X、W 和 Y 等两边对称的字母，要达到此目的相对容易一些，这点毫不足怪。当然，挑战还是存在的。因为这些字母的上划斜线与下划斜线笔画的轻重是不同的，即使在笔画无变化的字体中，这种差异仍然不可避免，斜线笔画的方向还会影响其角度的光学效果（见第 89 页）。

滚动式对称字母，如字母 N 和 Z，想要获得字母侧边平衡的效果，还要考虑更多的因素。左右不对称的字符获得侧边对称效果也和字母 N 和 Z 一样麻烦。比如大写字母 K、小写字母 y，以及数字 4 和 7 等，均属于此类字母或字符。

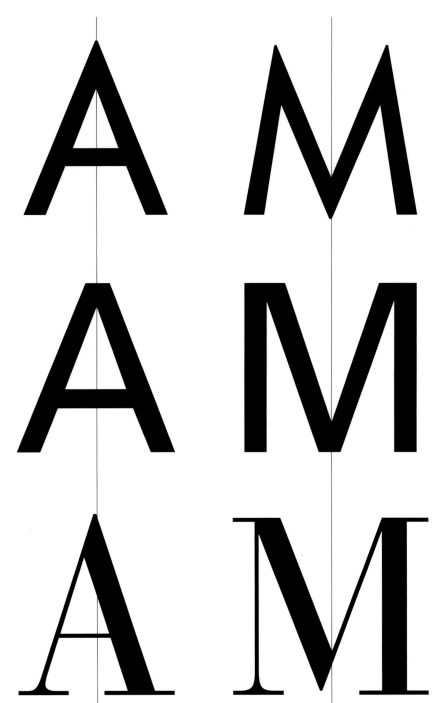

笔画线条特别粗的字体，比如左图中的板状衬线体字母 A，往往会把中轴线以外的笔画设计得特别粗，以平衡整个字母。

左边一对大写字母 A 和 M，以及其下方的 A 和 M，基本上都是对称的。这种情况常见于笔画大小统一的字体中。

但是，你仍然可以看到，左右两边角度连接的位置存在细微的差异，两组字母中的字母 M 的两个夹角也有细微的不同。这些调整来自内部笔画的轻重增减和笔画移动，以改善三个角度对称形状的相似性。

真正平衡的措施可见于最底层组图中的字母 A 与 M，是因其笔画粗细特别强烈的对比产生的效果。记住下划线笔画没有上划线那么垂直，这一效果因为笔画粗细的不同而更加强烈。把下划线笔画往上滚动，能够减轻光学幻象。就字母 M 而言，这也有助于扩大最左边的三角字谷，把字母的右边进一步往左回拉，使得字母节奏感获得平衡。就字母 A 而言，对比强烈的笔画有助于上下字谷大小的光学平衡，使得上下字谷围绕中心横线构建，即使实际上字母的尖角和上半字谷并不在纵向中心线上，也能够产生对称效果。

Zz

如左图，两个字母 Z 的上横臂线都比底线上的横线笔画要细一些。两个字母都不是居中书写的：两个字母都被向右稍稍抬起，使字母看起来居中站立，而不会向左突出去。

左图中的无衬线体字母 N，右边的竖线笔画比左边的粗一些，斜线笔画往左上角字谷上行的过程中笔画逐渐增大。在有衬线体字母 N 中，左上和右下两个角的形成方式是不同的。所有的调整都是为了让两个三角形字谷的大小显得更相似。

为了平衡字母 K 巨大开口的字谷，以突兀的上臂和斜线字脚与稳定不动的竖线干线取得平衡，上臂和字脚从连接处延伸出来就拼命往右张扬。字母顶头红线的长度是字母竖线的粗细尺寸，用以与端线粗细做比较。

同时注意，字母 K 的字脚线往右踢出的长度超过其上臂线外举的长度。

右图是有衬线字体的字母 K，字脚笔画同样比竖线笔画粗，字母的上臂，因为是上划线，笔画很细，所以重笔被加到收笔的衬线，上下重笔都加在扩展的衬线上，而且都特别大。注意比较字母端线的衬线位置、饰线以及与底线上的端线相对应的整体位置关系。

yy

左图为两个不同风格的小写字母 y，你会注意到，右边的斜线往下运动经过底线后会稍稍往右拐一点。通过把角度往右稍微转动一点，下划的笔画移动到交汇点下方一个更平稳、更中心的位置收笔。

44

如左图，左边为无衬线数字 4，把横线笔画的位置安排得特别低，且穿过右边的竖线笔画往右边突出，从而把往左边突出的笔画往右边回拉。同时请注意斜线与横臂笔画连接处扁平（或者说裁剪过）的连接口。有衬线体数字 4 使用了与无衬线字体相类似的策略（但斜线笔画与横臂笔画连接处为锋锐型连接）。

字体结构

斜线笔画字母建构

先讨论字母的比例关系再来探讨结构本身，似乎是很违反直觉的做法，但是，字母比例目标的确定影响到所有的字母结构，因为字母结构必须调整得符合字母比例的要求。

字母结构的灵活性，在由斜线笔画定义其结构的字母中最为明显。所有字体字母的总体宽度，都以文字的宽高比为基础，表达了某种内在斜线笔势的文字"母体"（见第66—68页），规定了该种字体的特点。然而，大写字母 N 是唯一真正按照其夹角建构的字母——仅仅是因为字母 N 的两条竖线决定了字体的宽度，斜线是用来连接两端的竖线笔画的。

从根本上说，斜线必须以某种角度倾斜，倾斜的方式视每个字母本身结构情况而定，与所设计字体的光学字宽与笔画和字谷间隔要求相一致。随着斜线笔画从一个字母向另一个字母滚动，它们被感知的大小是会发生变化的。而且，斜线笔画与其他笔画连接的方式不同，其表现出来的长度、笔画轻重和角度也会产生变化。

由于斜线笔画的变化多端，且与其他因素相互交织在一起，把抽象的斜线放到具体字母结构中进行讨论，其效果会更容易说清楚一些。右边顶端为抽象的斜线笔画，将之与设计好的字体中字母的斜线做一比较（抽象斜线的下方图），每一个字母的案例，都代表了一种需要特别考虑的方面。

必须部署好笔画外围材料的位置，以便不同字母的内字谷看起来大小都相似。斜线笔画对字体结构较大的一个影响是斜线在滚动过程中显示出来的与竖线和横线笔画大小的对比。

就斜线形成的方式而言，另一个影响特别大的方面来自光学幻象：斜线作为上划线或下划线存在于字母中，其所构成的角度是不同的。斜线构成的角度，也会因为笔画的粗细不同而显示出差异。

上图（第104—105页）几乎是一个再简单不过的练习，但能够很清楚地说明一个重要的问题，所以还是值得一看的。上图所有红色字母所用的斜线笔画角度均一致，而且，笔画的粗细也一致；偶尔有竖线或横线笔画时，其笔画的大小在数学上也与斜线笔画一致。

一眼看过去就可以发现，总体上来说，每个字母的字宽与笔画大小都显得差别很大。虽然所有的斜线全部一样，但有的字母中斜线的角度却表现出极大的差异。比如，把字母 K 与它左边的字母 N 做比较，再把字母 K 与它右边的字母 W 做比较，就可以看出其中的奥妙。

所有的设计字体都表现出一种以字体宽高比为基础而确定的倾斜角度的整体"母线"。这种"母线"最显而易见的例子是大写字母 N 和 X。在设计其他以斜线为基础的字母时，挑战在于字母的比例要求斜线笔画从其"母线"的位置往这个或那个方向移动。因此，设计者的很多时间被用于调整斜线笔画对面的笔画，调整与斜线笔画连接之处，以便让所有字母的斜线笔画看起来更贴近"母线"。

N K W X Z

NKWXZ

此外，与斜线笔画相比，所有的横线笔画都显得太重；而竖线笔画与斜线笔画相比，又似乎显得太轻。

字体结构

角度的视觉动态

各种斜线笔画所构成的多种角度（根据设计字体的不同而各具特色），是引动其他特点的关键。比如一个斜线笔画，如果其角度更偏于横线而不是偏于竖线，其笔画轻重就需偏轻一些，等等。

但是，且慢！一个斜线笔画有两条轮廓线，笔画的左右边缘各有一条（或者叫作内外轮廓线、上下轮廓线等——怎么方便就怎么叫吧）。由于所有的斜线笔画都要与另一条（或多条）线条相连接，而这些连接之处的形状都各有特点，斜线笔画的两边轮廓线几乎从来都不是平行线。（你很快就能够看到，不是吗？）

在有的案例中（比如有的设计标本的大写字母 Q），斜线的两端都不受笔画连接形状的影响。但其他字母——比如大写字母 R 的很多有衬线字体——斜线笔画从弧线笔画显露而出（笔画的一头在字母腰间连接而出，另一头在字脚拖尾而成）。所有这些变化透露出一种设计字体真正的斜线结构角度。

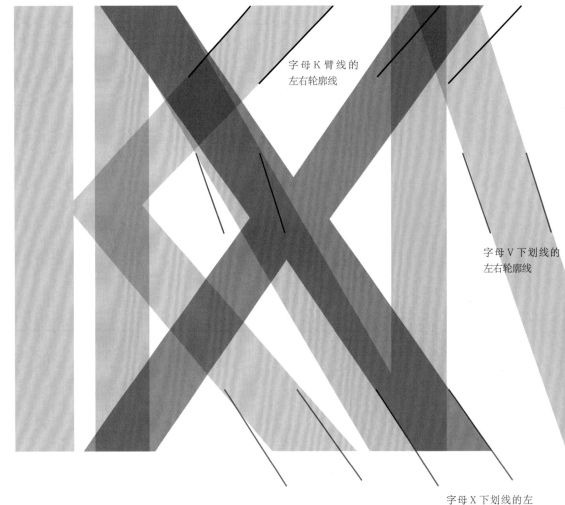

字母 K 臂线的左右轮廓线

字母 V 下划线的左右轮廓线

字母 X 下划线的左右轮廓线

K N A V X M W

上图为上述字母经多倍放大后的标本。在正常文本大小字体中，上述这些字母的斜线笔画看起来是相似的，在放大后的标本中却以笔画轮廓线显示出斜线角度的微妙补偿，以此达到理想的光学一致性效果。

把相似笔画角度的字母叠放在一起，可以比较这些字母各自不同的角度，同时比较斜线笔画左右轮廓线的角度的差异。

特定斜线笔画的左右轮廓线也在图中标注出来，每当轮廓线位置的出现与字母本身的位置要求有差异的时候，都会用不同颜色的线条标出。

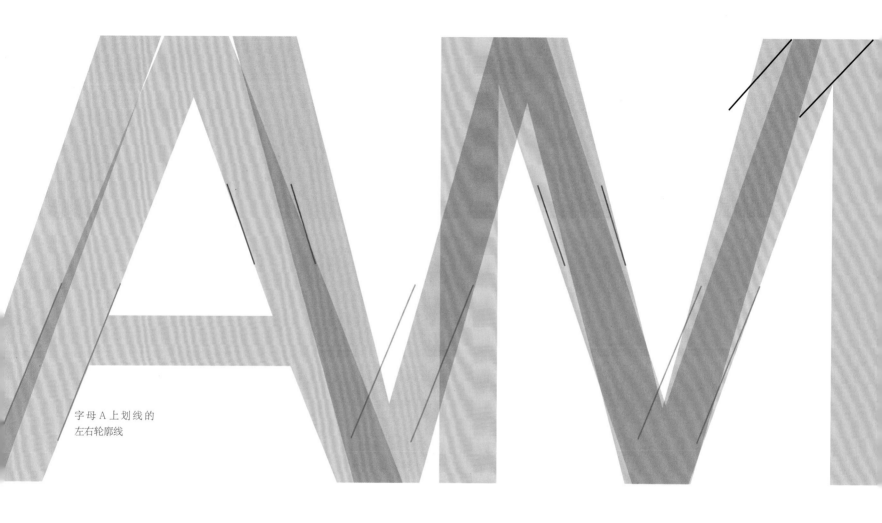

字母 A 上划线的
左右轮廓线

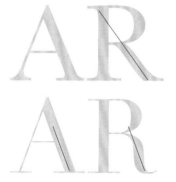

为了保证字体相似的斜线角度与其他字母的关联性，大写字母 R 的字脚设计总会提出有趣的挑战，因为斜线上端需与字母上半叶在腰间相连接。有时候在有衬线字体中（如左上图中的字母 R），字脚张扬的斜线在感觉上把斜角推得更直立，斜线延长线指向字母左上角，在某种程度上模拟字体宽高比的标准角度。在另一种字体（左下图）中，一个弧线笔画附在几乎直立的字脚上，使得斜线角度没有那么直立，其设计逻辑遵循的是另一个字母的斜线笔画逻辑，即大写字母 A 的斜线笔画逻辑。

左图中的两个大写字母 R 和 Q 均属于几何无衬线体，两个字母的斜线角度都尽量遵循相似的设计逻辑。两个字母斜线笔画都定义了其字母的字宽。字母 Q 的主体几乎是圆形，使得字母显得更大，而字母 R 稍微直立一些，其字体比例也收敛一些。

两个字母的斜线元素有相当大的差异，但因为遵循相同的建构理念，所以，在设计理念上被认为是一致的字母。

字体结构

弧线逻辑

弧线字母的设计高度依赖字母主体的比例关系，大写字母 O 是定义弧线笔画的典型起点。大写字母 O 是最大的弧线字母，与大写字母 N 很相似的是字母 O 是其他弧线字母设计赖以比照的一种模板。

构建这一弧线笔画"母线"，有三个问题需要优先考虑。第一个问题，也是最重要的问题，就是笔画的整体圆形程度（意思是说，圆圈的半径是不是 360 度都是一样的长度，而不是多大的椭圆度）必须与字母主体的"母线"宽度比例相匹配，这种"母线"宽度比例是通过字体宽高比、以字母的几何形体（字母方形度、压缩度或扩展度）为基础决定的。字母 O 的弧线母线要被转化为更复杂的形体，即使笔画被切分为半圆，与竖线干线或横臂笔画相连接，其半径也要在视觉上与弧线母线笔画相似。

第二个需要考虑的问题是弧线的流畅性，弧线笔画不能有扁平或突出的地方影响笔画书写的流畅。

最后要重点记住，一个弧线笔画意味着同时有两条不同但又相互关联的弧线在笔画线的两个边缘。弧线笔画产生的内外边缘弧线，在笔画纵向运动加重笔画的时候，两条线似乎会往两边逃跑，而在轻笔走向横向运动的时候，两条线似乎又会相互靠近。内半径或者说内字谷的弧线，与字母的外弧线相比较，总是小一些，笔势也急一些，这是由笔画本身所决定的。

左图为用于比较的数学圆形的实心图形。

从实心圆形镂空出一个椭圆，结果出现了一个奇怪的形状，从肩线到碗形线之间的线条显得较平，而大写线和底线线条则显得较尖。

为了应对这种光学幻象，弧线必须从四个方向向外推展，如左图所示。

下图为一个放大的透明的大写字母 O 的上部标本，以灰色表示原始未经调整的笔画，蓝灰色为调整后的弧线笔画。

卵形，一种两头弧线直接与直线连接起来构成的图形，显示了另一种被称为"骨头效应"的光学幻象。图形的直线似乎会往内靠拢，而弧线则似乎会向外突出。

要解决这种光学幻象，可以把弧线与直线连接过程延长（放缓笔势），把两头的弧顶向外扩展，同时把两边的竖线笔画向外稍稍扩张，即可纠正骨头效应，如上图所示。

 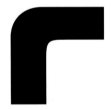

记住，笔画从横向运动转为纵向运动时，弧线笔画会相互追逐。如果弧线的内弧与外弧一致，弧线拐弯处的粗细会显示为不可接受的粗重笔画。把内弧线形成的弧度设计得小一点可以解决这个问题，见上右图。

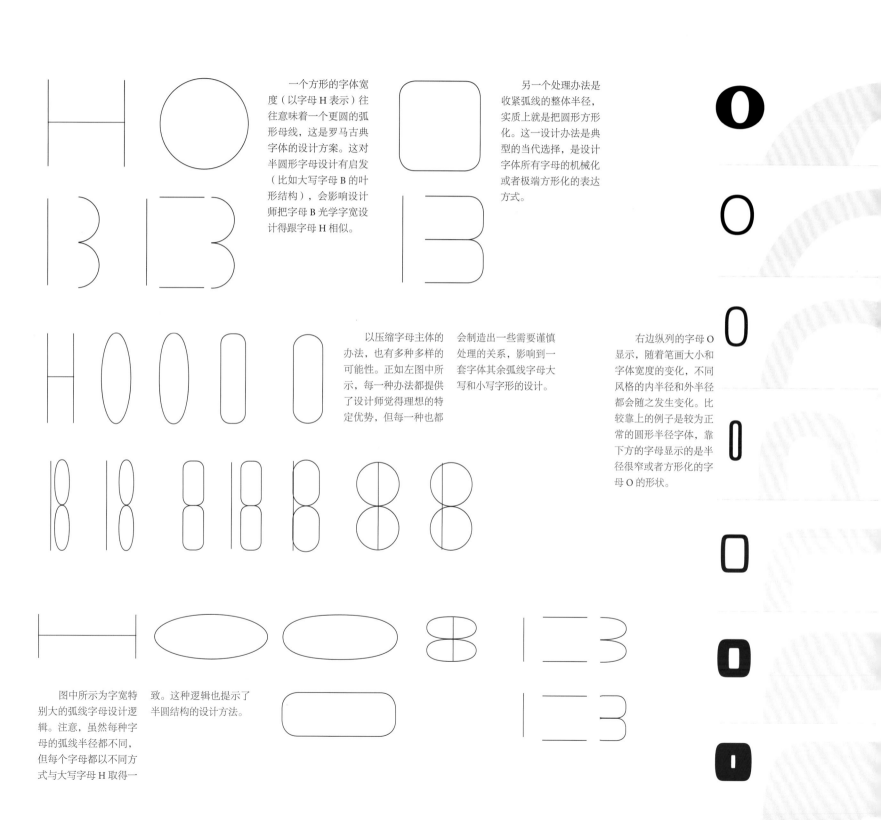

一个方形的字体宽度（以字母 H 表示）往往意味着一个更圆的弧形母线，这是罗马古典字体的设计方案。这对半圆形字母设计有启发（比如大写字母 B 的叶形结构），会影响设计师把字母 B 光学字宽设计得跟字母 H 相似。

另一个处理办法是收紧弧线的整体半径，实质上就是把圆形方形化。这一设计办法是典型的当代选择，是设计字体所有字母的机械化或者极端方形化的表达方式。

以压缩字母主体的办法，也有多种多样的可能性。正如左图中所示，每一种办法都提供了设计师觉得理想的特定优势，但每一种也都会制造出一些需要谨慎处理的关系，影响到一套字体其余弧线字母大写和小写字形的设计。

右边纵列的字母 O 显示，随着笔画大小和字体宽度的变化，不同风格的内半径和外半径都会随之发生变化。比较靠上的例子是较为正常的圆形半径字体，靠下方的字母显示的是半径很窄或者方形化的字母 O 的形状。

图中所示为字宽特别大的弧线字母设计逻辑。注意，虽然每种字母的弧线半径都不同，但每个字母都以不同方式与大写字母 H 取得一致。这种逻辑也提示了半圆结构的设计方法。

字体结构

大写字母 O 的弧线母线转化为其他字母的弧线笔画

在字体设计中，大写字母 O 得到优先考虑，因为它代表了一个基本的几何形体（圆形），也是西方书写系统最早出现的文字系统（大写字母系统）中的一员，同时，字母 O 还是多种语言使用的基本元音字母发音的代号之一，因而属于具有优先权的字母。在诸多带有弧线的字母中，O 的形体较大，字母高度较高，但在文字中出现的频率，与其他带弧线的字母相比较，并不算多。在现代字体中，弧线字母出现频率最高的是在小写字母中（弧线通常被挤压在一个很小的空间内，还常常要与其他笔画连接在一起）。在大写字母 C、D 和 G 身上，字母 O 的弧线母线体现得最明显，而其余所有带弧线的字母（B、P、R、S 和 U）中的弧线笔画，或者以半圆出现，或者与其他笔画产生互动。

带弧线笔画的大写字母虽然比小写字母要简单，但仍然可以从中比较得出如何把大写字母 O 的弧线母线以不同的方式转化到这些不同字母身上，并能够保持相似的半径和笔势，而且使得字体宽度、字母笔画和字谷的间隔保持整体一致性。

这里选择了五种字体带弧线的大写字母，这些字体的弧线母线设计逻辑相互之间有很大的差异。

左图字母 O 的弧线母线特别圆，字谷的弧线似乎是流动的，形成了一种倾斜的轴心。右图大写字母 B 的上下叶遵循相同的设计逻辑，上叶高出大写线，以保持一种舒缓的半径而不至于钳制字母的上叶。

左图为斜体字母 O 的弧线母线，字母呈椭圆形，略窄；左右两边笔画大写变化大抵上平均，笔势舒缓，笔画由轻到重。右图中的斜体大写字母 B 的上下叶的倾斜与笔势，与字母 O 大体相似。

左图中字母 O 的弧线母线是一个字宽被压缩的板状有衬线字体，字母形状相对狭长，但笔势转为纵向运行时运笔舒缓，无论从大写线转而下行，还是从底线转而上行，每个方向在转向过程中都稍稍延长。

左图中字母 O 的弧线母线是一个黑体板状有衬线字体，重笔落在两边竖线笔画上，所以圆弧半径较短，弧线外部向外伸展，使得字母肩部和碗形线柔和一些；字母的内半径很窄。

与上图的黑体板状有衬线字母 O 相似，左图中狭长形字母也把重笔落在两边的竖线笔画上，字母两边的笔画几乎完全成了直线。与上面出现过的狭长形板状有衬线字母 O 不同，这里的字母 O 的上下弧线还是比较圆的。右图的字母 B 的弧线则比较方形化。

D G U S

在左边的三个大写字母中，字母 U 的碗形线笔画最是与众不同。这一笔画稍稍方形化，以便能够流畅地与竖线笔画对接，同时保持笔画和字谷之间的间隔的一致性。

与上一页讨论过的字母 B 的情况相似，大写字母 G 和 D 的顶端也高出大写线。注意字母 G 的竖线笔画上的尖脚，盖在了竖线笔画上，与顶端的端线笔画形成对照。字母 D 的弧线笔画更像字母 O 的笔画，而字母 U 的弧线与字母 B 的弧线更相似。

在左边的三个大写字母中，字母 U 的弧线笔画又一次最是与众不同。在这里，字母 U 的弧线没有必要突兀地与带角的笔画对接。注意字母 G 的上弧线在接近喙形线的时候，笔画突然变小。

D G U S

在这里展示的所有字母中，本组字母的半径和笔势一致程度最高，因为本组字母的弧线笔画都迅速与竖线笔画对接，定义出更一致的整体字宽。

就一致性而言，本组字母可以排在第二，仅次于上组黑体板状有衬线字母。注意字母 G 的碗形线笔画与竖线笔画突兀、成角度的连接。

D G U S

图中为各种不同风格的大写字母 S，每一个都以不同的方式把字母 O 的弧线母线转化为自己所用。从本质上说，字母 S 是两个半圆反向连接而成的流畅滚动弧线。你也可以探讨每个案例字母 S 脊梁的稳定本质：脊梁的笔画粗细总是比字母 O 最重的地方还要更重一些。

有趣的是大写字母 S 的脊梁呈斜线形的时候（见第 101 页），就会与作为斜线母线的大写字母 N 发生联系，随着斜线笔画从比较直立的形态向比较横向形态转化，字母 S 相对应风格字体的脊梁也跟着转变。

这种观察发现的结果，在黑体板状有衬线字体中是一个例外。当用字母 N 的斜线母线定义 S 的字体宽高比轴线时，字母 S 的弧线被迫变得更像横线，以便使字母保持内部直立并保证字体宽度的一致，此时字母 S 的内字谷的形状与大小更趋向于与大写字母 B 相似。

字体结构

小写字母弧线结构的复杂性

在一整套设计字体中，虽然弧线字母在小写字母中比大写字母用得多，但这些字母的弧线都是从弧线母线改头换面而来的，主要是因为小写字母的弧线笔画要与其他笔画互动，包括竖线干线笔画和横线横臂笔画。进而言之，是由于字母结构在很小空间内安排较多笔画强加给的条件（如小写字母 a 和 e），或者是上升线或下降线的原因（如小写字母 b、d、f、g、q 和 p），偶尔也可能是较小的字宽造成的（如小写字母 f、r 和 t）。

把这些问题综合到所有的有衬线字体中（往往还包括人文主义无衬线体），就是一种倾斜笔画轴线的存在。与此前讨论过的斜线笔画结构一样（见第 102—107 页），前文对弧线大写字母的讨论也可借鉴，小写字母的弧线成分必须非常灵活处理，这样不仅是为了在半径和笔势方面获得整体的相似性，不脱离弧线母线的逻辑规范，而且还能够适应个体字母各自的结构要求，保持相互之间的总体字宽、字体比例、疏密程度以及节奏的一致性，还可以保持与大写字母之间的一致性。

此处将介绍一些小写弧线字母设计的基本光学问题供学习者思考，所用的字体为人文主义无衬线体，字体中轴线稍有倾斜，下一页是五种不同设计风格的小写弧线字母案例，所选的字体风格与第 110 —111 页的大写弧线字母所选的字体风格相同。

这里小写字母所遵循的总体逻辑（大部分其他设计字体的小写字母也遵循此逻辑），是一种"夹紧"的弧线母线 O 形弧线，其出现在不同的字母中有不同程度的变化：有些字体比较圆，是字母的基础支柱；在其他一些字母中，弧线笔画被迫与竖线干线笔画对接。这种强迫在分支而成的小写字母中最常见（如字母 m、n 与 r），小写字母 g 的连接和碗形线也一样。此处的字母 f 的弧线伸展比较长，上升线向右上方伸出较长，更像弧线母线的 O 形。但是，这个例子并不典型，大部分的小写字母 f 肩上的弧线半径很小。

在直立中轴的小写字母 a 和 g 中，因为字母更直立、更接近几何体，两个字母在各方面都十分相似，从肩线到碗形线，从字母叶到下降线都可相互类比。

oaegpfqstnru

oaegpfqstnru

oaegpfqstnru

oaegpfqstnru

oaegpfqstnru

色彩浓淡

字体比例、结构与节奏、文字疏密程度以及色彩的关系

就一种设计字体而言，字体比例与笔画和字谷之间的间隔，从左到右，构成了这种设计字体的特别节奏，可以是比较散漫、开放与豪爽的，也可以是比较密、紧凑与简洁的。上述变量也建构起字体的色彩，或者叫作文本灰度。这也是相似特点，一种字体与另一种字体相比较，色彩可能相对淡一些或者浓一些。（见第 58、75 及 80 页。）

每种设计字体会有基本的笔画轻重，即字体笔画的粗细程度与字体高度的比例关系。与其他字体设计的变量一样，字体笔画轻重度从一个字母到另一个字母，必须显示出有规律的轻重变化，以保证整套字体疏密有致，能够把有结构特点的字母都整合为一个整体。

进而言之，每一种字体家族的不同字体（如罗马字体、斜体、中等字体、小型字体和大型字体等），即使其字体比例与色彩发生了变化，同一家族的字体仍然必须具备一些共同特点。就文本用字体家族而言，目的就是要保证在阅读一行文字的时候，视觉节奏的连续性不受到特殊要素的干扰。比如，在罗马字体文本中，以斜体字母来强调，或者在正常字体中用黑体字引起注意等因素，不能影响阅读的节奏。这把我们带入字体设计的最后一个光学基本问题，即色彩的浓淡问题。

右图中的每一行字母，都显示出该种字体特别的色彩与节奏。我们已经看到，这种色彩与节奏是以设计字体的整体字宽、字形、笔画对比以及笔画和字谷的间隔等因素建立起来的。

Lorex ipsuf dalor kuisnegit ullan

Lorex ipsuf dalor kuisnegit ullamcorper

Lorex ipsuf dalor kuisnegit ullamcor

Lorex ipsuf dalor kuis*negit*

Lorex ipsuf dalor **kuisr**

Lorex ipsuf dalor kuisnegit u

上面的字母样本显示了同一字体家族中不同风格字体的互动与互相融合。

最上一行字母显示，虽然罗马字体和斜写体的字形和字宽都有差别，但两者之间在色彩和节奏上却浑然一体。

中间一行是色彩由淡到浓的虚拟文本，虽然文字笔画轻重不同，但在字体风格的色彩由细线笔画到特粗笔画变化过程中，其整体笔画和字谷之间的距离与节奏却仍然能够保持一致。

最后一行字体的变化是笔画轻重保持一致，虽然字宽从最左边的极端压缩型字宽逐步演变为最右边的扩展型字宽。

per triqua pellentesque ad magnificat ||

a pellentesque ad magnificat ///

qua pellentesque ad magnificat ||

mcorper triqua pellentesque *ad magnificat*

it ullamcorper triqua pellentesqu

mcorper triqua pellentesque ad

ReReRe

在上图所有的字体标本中，有些字母之间笔画轻重的互动，会同时使得字体的宽度也发生变化。把一行行不同风格的字体排列在一起，色彩和节奏还会发生什么样的变化呢？

左图中的大写字母 R 和小写字母 e 似乎在暗示答案：一个字母的字宽和笔画轻重似乎互有关联。

色彩浓淡

字宽与笔画轻重的相互关系

就文字设计的最基本问题而言，文字的宽度和笔画轻重相互呼应、相反相成。与另一个字母比较，一个字母的字体越舒展，所用的笔画也需越重，这样就与比较狭长的字体看起来笔画轻重一致（因为其比较大的字谷会使笔画显得较轻）。反过来说，越是狭长的字体，笔画就需要越轻。这一基本逻辑碰到下列情况时就会复杂化：要解决弧线笔画和有角笔画的轻重策略时，字体本身的笔画有粗细变化时，不同字母内部的笔画变化比较多时，等等。虽然处理策略不同，但基本的逻辑是不会变的。

所以，随之而来的是黑体笔画字体的字宽，需在数学上比同一字体家族中正常字宽、笔画较轻的字体大。同样，反过来说，字宽比较大的字体，笔画轻重必须在数学上比字体宽度比较小、笔画轻重正常的字体的笔画要重。这种视觉相互关系最容易看出来（也是最有启发性）的是大写字母 E。大写字母 E 的光学关系也是我在大学学习字体设计中第一道把我折磨得够呛的练习（也是我在本书前言中那么动感情地把那半块像字母 E 的门板图放到本书的原因）。

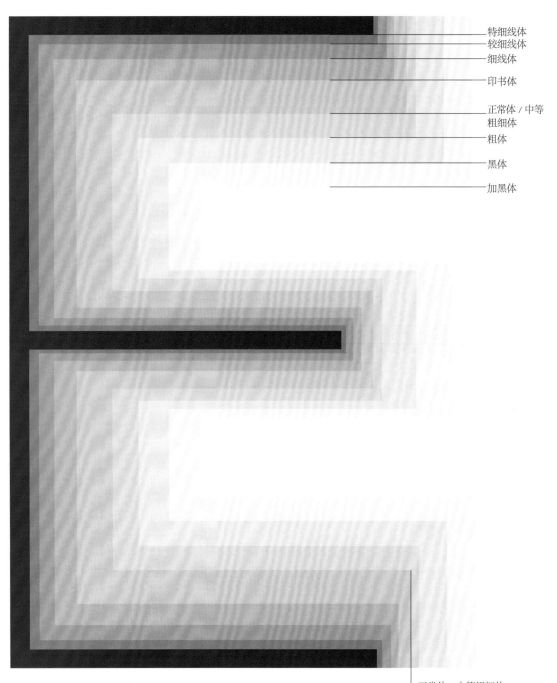

特细线体
较细线体
细线体
印书体
正常体／中等粗细体
粗体
黑体
加黑体

正常体／中等粗细体

E E E

这里有三个同一种字体家族、字体笔画轻重风格各异的大写字母 E：左边为细线笔画字体，中间为正常笔画字体，右边为加粗笔画字体。细线体字母 E 的笔画细，其字谷呈现强烈开放态势，所以必须有意识缩小字母的字宽，使之在视觉上保持与正常笔画字母 E 的一致性。反过来说，黑体字母的笔画压缩了字谷的空间，导致字体在视觉上有收缩的效果，因而需有意识地扩大字体的宽度。

E E E

这里的三个大写字母 E 的笔画粗细一致，但字母的大小却各不相同：左边的字宽最小，中间的为正常字宽，右边的为加宽字宽。这里的情况与上一个例子相反，字宽小的字母使得字谷在视觉上收缩，所以字母的笔画需有意识轻一些；而加大字宽的笔画扩展了其字谷，字母看起来笔画比较轻，所以，需有意识加重笔画以弥补这种视觉幻象。

为了与左边的罗马字体保持色彩的一致，右边同一家族的斜体（字宽压缩体）需有意识把笔画略略加粗一点。

exm *exm*

色彩浓淡

笔画的生长、字宽与疏密度

笔画从细线向粗线扩展，其扩展的方式特别自然：就好像是从一个字母建构的最基础的骨架往外长出来的一样。笔画加重的程度，几乎就是从笔画架构的头发丝上直接渗透出来的，或者说好像把肌肉长在骨头上一样。

这种往外扩展或生长，却受到必须保持整体字宽维度的限制。（不仅同一字体家族不同风格字体的笔画轻重受到限制，而且不同笔画轻重的字体也受到限制，让轻重笔画文字依次出现，以保证同一行文本节奏的一致性。）这个原因（你会在这里展示的大写字母中看到），使前述的生长都集中向内渗透：随着笔画的逐步加粗，字母的字谷不断受到压迫而逐步缩小，而字母的外部维度在此期间却保持相对稳定。

因此就不同结构的字体来说，补偿笔画变粗的结构调整差别是很大的：弧线笔画的半径和笔势都要更锐，尤其是斜线笔画必须有相当大的位置滚动，才能够保持其原来的字体结构与风格特点。

图中这些字母，笔画线的重量最大限度地向字母内部增加。随着笔画向内部渗透，笔画逐步加重，字谷被不断蚕食。因为这三个字母是整套字体中字宽最大的，所以向侧方扩展的余地非常有限，否则就会导致其字体宽度以及笔画和字谷间隔与整套字体的风格无法保持一致。

大写字母 B 的字谷本来就已经受到压迫，随着字母笔画的变粗，字谷逐步变得极端细小。因此，像大写字母 B 那样笔画比较多的字母，如大写字母 R 和 M，还有小写字母 a、e 和 g 等，是设计师设计笔画较重的家族字体的时候，要特别加以考虑的。

随着字母笔画加粗，以斜线为基础结构的字母会经历最让人意想不到的改变，但就改变的位置而言却并不一致。就大写字母 Y 而言，笔画加粗对其双臂构成的角度的改变非常明显，但作为字母中心的竖线干线，虽然经历了笔画的变化，但对字母的宽度不构成真正的影响。

就大写字母 K 而言，最大的变化发生在其上臂和踢脚。随着字母笔画的加大，上臂的角度需向上滚动，以免笔画加粗会加大字母的字宽。字母的踢脚也会回收，向左边移动，但是移动幅度没有上臂那么大。

HAMBURGEFONTSIV
hamburgefontsiv

HAMBURGEFONTSIV
hamburgefontsiv

HAMBURGEFONTSIV
hamburgefontsiv

HAMBURGEFONTSIV
hamburgefontsiv

左图中的文字标本，是同一无衬线体家族不同风格变化的字母样品，开头是细线笔画的正常字宽字母，然后是细线笔画、缩小字宽的字母，接下来的也以相同方式排列，显示了文字笔画轻重与字宽变化对空间的整体冲击效果。随着每一种风格字体的字谷增大，正常空格，或者说阅读舒适的空格，也随之增大。随着字母内部字谷受到压制，所留的字谷空间也相应缩小。

色彩浓淡

大小写字母的笔画轻重关系

个体字母的字宽与笔画轻重之间存在互补关系，同样存在互补关系的还有同一字体家族中笔画较细和笔画较粗的字母之间、小型字体与加大字体之间等。既然如此，同一套字体中的大写字母和小写字母之间的笔画轻重，也应该看起来一致。一般而言，任何一套字体中的小写字母笔画，在各方面都需比其相应的大写字母笔画要轻一点。理由很简单，小写字母要把更多的笔画挤进更狭小的空间，正如同样是大写字母，字宽小的字母，笔画就要轻一些，这样才能够保证文字的疏密程度与笔画和字谷之间的间隔比例总体一致。

在整套字体都是细线笔画的字体中，大小写字母之间的笔画变化是最小的。笔画越粗的字体，大小写字母之间的笔画变化就越大，特别加粗的字体，有必要对小写字母的比例和结构进行非同寻常的调整：因为字宽维度增加超过一定的限度，字行的节奏就会受到影响。有时候，小写字母的高度稍稍增加一点，就可以让字母的内部字谷与笔画疏密程度的比例保持相对相似性，就像轻笔笔画字体的大小写字母之间相对的相似性效果一样。其他可供选择的措施包括与定义字母大小的外部笔画相比较，把字母内部笔画轻重大大降低；把笔画连接处的线条粗细和笔画交叉处的笔画放轻，也能够在一定程度上达到同样的目的。

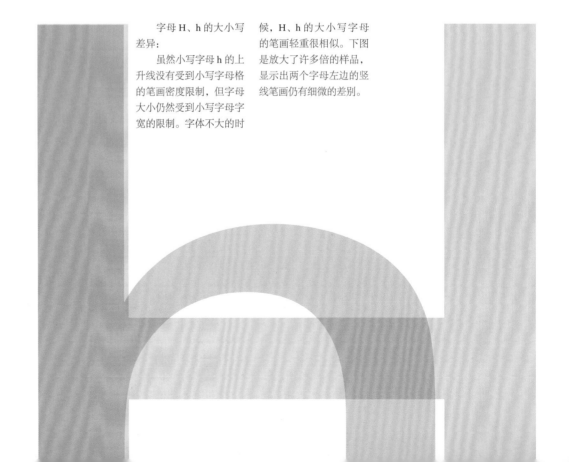

字母 H、h 的大小写差异：

虽然小写字母 h 的上升线没有受到小写字母格的笔画密度限制，但字母大小仍然受到小写字母字宽的限制。字体不大的时候，H、h 的大小写字母的笔画轻重很相似。下图是放大了许多倍的样品，显示出两个字母左边的竖线笔画仍有细微的差别。

hok

和大写字母一样，直线形、弧线形、三角形和斜线形小写字母之间的笔画轻重也是有必要体现差异的。

左下图中比较黑颜色的方块代表了竖线笔画的相对粗细，颜色中等的部分代表了字母 k 的斜线笔画大小，最大最淡的部分代表了字母 o 的弧线笔画大小。

Hh Oo Aa

Hh Oo Aa

随着同一文字家族字体的笔画逐步从较轻向较重字体转变，被压迫的字谷空间有必要在笔画粗细上显示出对比，尤其在字母笔画连接之处，这种必要性更加明显。左图中，红色横线代表了特定笔画粗细程度字体的最大笔画，灰色横线则代表理论上的最小笔画。

XXXXXXXX

在一种特定的设计字体家族中，笔画粗细达到最大的时候，尤其达到该种字体笔画粗细的最大限度的时候，有必要将其笔画特别粗的小写字母的高度额外增高一点，以便能够容纳拥挤的笔画信息，同时仍然能够保持笔画和字谷比例的相似度。

色彩浓淡

笔画连接处笔画信息增加的补偿

笔画连接处笔画非常自然地会比单独存在的笔画要粗一些，这没有什么秘密可言，对字体设计的挑战在于，如何才能够在不损害正常笔画结构和笔画轻重的前提下减轻连接处的笔画，或者说，如何减轻笔画连接处过重的笔画信息，在任何情况下都不应该影响业已决定的设计字体的风格元素。

为达此目的，字体设计师采取了一系列的策略。最常用的策略是当笔画接近对接处的时候，把笔画逐步放轻。另一种做法是把落在对接笔画包围内的字谷有意无意地向连接范围内延伸，构成一个"镂空"，或者叫作"油墨重叠角"。有时候，最佳的策略是把连接处的结构进行较大的调整：改变笔画的位置，改变进入连接处笔画的角度或半径，或者把这些笔画的粗细大幅度减小等。做此类调整时，同一套字体中其他字母同类但不同位置的结构也需要做相应的调整。

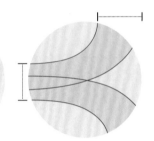

减轻笔画连接处过粗笔画的方法之一，就是迫使连接转换处或连接处下方的字谷进入连接区域，这种进入可以是尖锐的（上远图），也可以镂空成一个油墨重叠角（上近图）。

尤其在处理斜线构成的连接处的时候，一种普遍的做法是笔画接近对接之处时刻意变小。如此一来，笔画交叉处的大小，约与较粗的笔画端线相当。

上图大写字母 G 的竖线笔画有意设计得短一些，以便字母碗形线的回归笔能够更从容地与竖笔笔画连接，所营造的连续幻象能够减轻笔画连接处变粗的视觉感受。

大写字母 B 的上下两叶在字母中腰处相交，先变成一个相对细的横臂笔画，然后共享横臂右侧生发出下叶，笔画交叉处自然不会太粗。

以直线笔画（竖线和横线笔画）对接的字母，很少需要进行笔画大小的调整，因为文字设计本来就有竖线笔画粗于横线笔画的原则。

与设计成镂空或油墨重叠角不同，这里的策略是把笔画交叉处的高度稍微增高，这样交叉处笔画也不会显得太粗。

这里不是简单地用字母 X 的上行斜线笔画覆盖下行斜线笔画（见第 91 页），而是上下行的斜线都在中间断裂，让字谷从四个方向稍稍向笔画交叉处挤进一些。

在下图的小写字母 a 中，设计师使用的是最普遍的策略，使笔画相交处的笔画得到减轻。在三道横向的弧线中，笔画最重的是顶上的弧线，中间横弧线次之，下面的回归笔弧线是最轻的。

从竖线干线分支出去的弧线笔画，除非开始的时候笔画小于弧线应有的粗细程度，否则连接处的笔画就会显得又粗又重，令人觉得不舒服，左边最上的图就显示出这种效果。其下图为这种连接的正常处理手法。再下方的图是加粗字体中笔画分支处很夸张的笔画粗细对比的样本。

上图为笔画大小一致、字尾笔画穿过碗形线的大写字母 Q。笔画相交的时候，字尾笔画稍稍收敛了一点，在细节放大图中可以看得更清楚。

这种设计字体中的大写字母 Q，字尾笔是从碗形线长出来，沿着底线横向生长的。笔画生长方式与其他分支笔画是一样的，先是稍细的笔画，随着笔画的延伸，笔势也逐步加重。

在笔画特别粗的字体中，如上图中的板状衬线小写字母 a，唯一的选择就是把笔画大小对比推到极致，而不是像单一笔画粗细的字母 a 那样对笔画粗细进行有限的缩减。虽然极度减小后的笔画与其他笔画对比差异很大，但作为一种灵活手段，字母内部笔画的大小却可以与同一字体中相对应的字母（大写字母 A）的内部笔画相一致。

上图为字母 k 的一些笔画连接策略，可以不同程度减轻笔画连接处的笔画变粗问题。

上图为笔画特别加粗的板状有衬线体小写字母 b，其回归线收笔处显示了一个夸张的油墨重叠角，其设计逻辑与左边板状有衬线小写字母 a 相同。

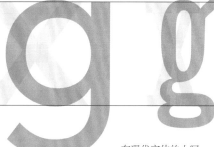

在现代字体的小写字母 g 中，字母的眼和碗形线（或圆圈）的连接处笔画往往会不必要地增粗，如上左图所示。解决办法经常是加长下降线并减轻笔画，让碗形线沿着底线滚动。在

许多较老风格的字体和有衬线字体中，字母的眼的位置被调高，高出底线，而把连接线沿着底线建构。

牢固掌握字体设计所需的字体结构和光学方面的知识以后，下一步就是进入实际的字体设计阶段了。但是，要把字体设计从设计理念变为风格特色一致的可行设计结果，需要从哪儿开始，要遵循哪些步骤呢？

不论是设计完整的文本字体、海报展示字体，还是把几个有限的字母设计为品牌标志，首先都是用人工书写，一直写到这些字母看起来让人舒服为止。除最终的产品为数字化成果之外，大多设计步骤都是由设计师手工操作的。手绘字体可同时建立字体操控和视觉感觉的字形特征，以便达到设计理念描述的理想目标。接着决定字体的风格；然后对其风格特征一一落实；最终一个字一个字地调整，直到整套字体的风格浑然一体。

设计进化

——
**有助于引导字体设计
之花绽放的战略与程序**

眼与手的练习

学习写字

　　每个人在小学就学习写字，日常书写是人的第二天性，以至于对许多设计师来说，形成正确的字母和数字字符的书写习惯被证明是非常困难的。对于许多年轻设计师来说，这一挑战尤其夸张，因为他们常常是打字而不是用手写字。手工书写中自发的、手势式的抒情性是设计字体生动活泼的基础，然而，我们仍然必须有目的地控制字母书写风格的形成。

　　手写可以融合输入（看）和输出（写）之间的神经通路——通过练习，分析和直觉的有机结合，有效地使书写者在一页页随手写下的纸张中身临其境，感受到所见的，见到所感受的。从手写或手绘字体的逐步完善过程，到用软件在屏幕上调整贝塞尔点以完善电子字体设计，这种从手工到电子设计的联系，最终能让设计师更好地理解他或她在屏幕上的动作所要达到的效果，尽管鼠标和创作空间之间没有什么联系。

图为初学字体设计的学生尝试绘制正式字体构建的文字原型，显示出此一看似简单的任务通常有多大难度。

学生对标准字体结构和字体比例缺乏自信，以及手工使用绘图工具带来的不适，表现在不同方面：造型笨拙；字符高度、宽度和间距不一致；平面或圆形不规范；笔画轻重不一；等等。

尽管这些问题最终都被克服了，而且学生能够一次性写出一页风格一致的文字，但从图中仍然很容易看出，学生写的每个字都有修改的痕迹，甚至有的把整个字母擦掉重写。

设计师不详／美国纽约州立大学帕切斯学院；导师：蒂莫西·萨马拉

工具

　　手工书写文字也涉及不同书写工具的不同特性。通常，是所用书写工具的特性决定字体的风格特征——只是在软件环境中使用线段构建的手段设计的字符，可能会忽略这些特性。设计师除了要熟知各种字体结构，重要的是还要尝试各种各样的工具来探究它们在字体风格影响方面的潜力——只有通过书写工具，才能够做到心中有数。

手头常备两块不同的橡皮是有用的：一个白色的硬橡皮擦（上图）用于较大的更正，一个软的橡皮擦（下图）用于比较细微的更正。

使用笔刷或钢笔书写，任何黑色的书法墨水都可以。墨水瓶有时会在瓶盖上放上滴管——这也可以用作书写工具。

　　选择不同色度或密度的石墨铅笔，以用于不同的目的。颜色较黑的铅笔（3B 到 9B）最适合笔画书写（我们将在下面一个对开页中讨论），因为颜色较深的铅笔有助于在需要时放大笔画密度和调整笔画。较硬的铅笔（H、2H）适用于标记线的标画。铅笔可以用木头（A）包裹，也可以不包裹而直接用固体石墨棒（B）。

　　木炭是石墨的一种很好的替代品，尤其是用于较为松散字体或比较讲究笔势的书写时。它有三种形式：被包裹了的铅笔（C）；以藤本植物的形态出现（D），其色度非常清；和压缩棒一样，色彩为黑色（E）。

　　设计师会使用各种不同用途的笔刷：扁刷（F）是最理想的基本笔画书写工具；最好准备几种宽度不同的刷子——1/4 英寸、1/2 英寸和 1 英寸（0.635 厘米、1.27 厘米和 2.54 厘米）的。圆头笔刷，比如水彩笔画用的毛笔（G），可以用来完成笔画结构，可用于通过改变压力来调节笔画的字体，也可以用来填充第一次用铅笔勾勒的笔画区域。中国或日本的毛笔（H）是用来写书法的。

　　书法笔（I）是一种理想的工具，用于绘制更精致的图画，以及笔画文字。书写不同形状的笔画，可以使用不同种类的笔尖。

眼与手的练习

笔画书写 / 铅笔

作为培养书写和完善字体严谨的眼、手协调能力的第一步，没有什么练习比笔画书写更有效了。这种方法强化目标的实现：从单个笔画开始，表现出特定的笔画轻重和暗亮的调节；此外，必须在保证笔画质量的同时，在一系列字符之间确保一致的比例关系。

手工书写应该用深色的、密度标准为 3B 或更深色的铅笔来写（因为手工书写会让笔画轻重的控制更有难度）。每个字符都应该在不用橡皮擦涂改的情况下一气呵成，然后设计人员分析结果，在接下来再写的时候纠正字符的偏差。这样，字体设计师就会开始客观地体验成功和克服失败的影响，直到书写形成习惯，凭直觉就能够正确写出所需的字体。

理想目标

竖线笔画必须毫无疑义地垂直（与字母底线成直角）。

斜线笔画必须看起来是直角的角平分线——无论是下划还是上划笔画，都没有例外。

曲线必须是圆形的，而不是椭圆形或蛋形的，不能有突兀的凸起或平划线。

所有的笔画必须看起来高度相等，不管笔画是什么形状，也不管笔画的运动方向如何变化。

在直划线中的笔画轻重必须一致（无论是正交的还是对角线的），并且要特别调整：进笔或落笔时要重，进入笔画主体时要轻，笔画收笔或终点处又要用力——过渡转折处要平稳而不间断。

曲线笔画的总力度（以及它们内部的笔画轻重调节）必须与直线笔画的力度相匹配，但力度相反（笔画主体较重，落笔和收笔较轻）。

独立的笔画必须间隔均匀，并且在光学感觉上整体比例相似。字母一旦形成，每一个字母都必须保持一致的比例（如果是罗马字体，必须清晰地显示为全正方形或半正方形；如果是现代字体，则必须清晰地显示为光学上均匀的字体宽度）。

系列文字字母比例必须保持一致，比如大写字母的高度、字与字之间的间隔，文字底线不可忽上忽下，书写顺序为从左到右。

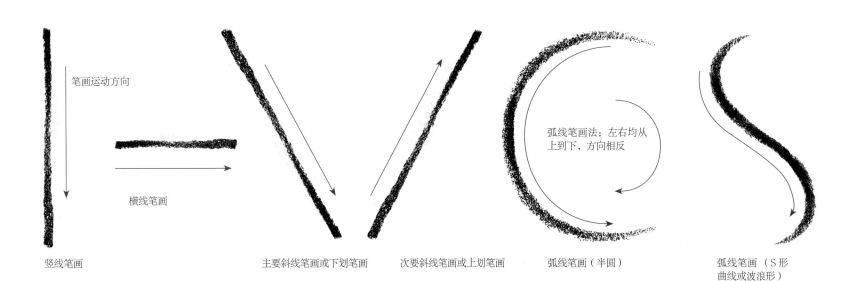

笔画运动方向

横线笔画

弧线笔画法：左右均从上到下，方向相反

竖线笔画　　　主要斜线笔画或下划笔画　　　次要斜线笔画或上划笔画　　　弧线笔画（半圆）　　　弧线笔画（S 形曲线或波浪形）

许多字体设计的老师让学生从独立的、单一的笔画开始练习，但如果从 H 和 N 这两个基本的大写字母开始，就不会那么抽象，而且关系更加直接。

从左到右，在纸上交替写出大写字母 H 和 N；字母之间的距离应该是字母大小的一半。初学者将可能想在带有格子的纸上书写，格子上的大写线与底线对书写有帮助，这样也是可以的。不过，过了一段时间，就要在没有格子线的情况下继续更严格地训练用眼睛和手书写字母的能力。

在页面上一行接一行地继续练习书写。在此基础上，引入其他的直线和斜线字母，如 E、F、K、T、X、A 等，注意保持这些字母各自的正方形或半正方形的字体宽度，以及所有其他变量的一致性，并随机改变这些字母的书写顺序。

下一步，练习弧线的书写，直到能够舒适流畅地书写。从 C（半圆）开始练习，然后是 O（连接相反的半圆），最后是 S（两个半圆以流畅、连续的姿势反向连接在一起，形成一个波浪），熟练后再进行组合结构练习，比如练习书写 R、B、P 和 G，D、U 和 Q 等字母组合。

要不断打乱字母的书写顺序，避免一行接着一行重复的模式，这样可以避免视线的混淆，以免手被误导重复原来犯过的错误。

这个练习从罗马字体的方块比例开始；因为罗马字体严格的几何形状，让初学者比较容易评估字体的宽度和字间距，所以初学者从罗马字体开始练习比较好。然而，当你熟悉罗马字母比例一致性的书写之后，就可以过渡到现代字体的书写，或者进行光学比例变化的字母书写。

在这个阶段，引入小写字母（在罗马正方体中不存在小写字母），遵循相同的方法，希望学生在所有变量中使用相同类型的规则进行书写，并与大写字母的规则进行比较。

眼与手的练习

笔画书写 / 笔刷或钢笔

用铅笔书写，能够熟练掌握基本的字体结构控制；用笔刷或扁笔尖钢笔书写，则可以在这一技能的基础上，引入要把握的力度和对比度的变量的控制。这样就开始了理解光和暗的相互作用，掌握笔画轮廓和字谷之间的关系的练习过程。

这一阶段的主要关注点是笔刷或笔的角度，书写用具可以影响笔画的粗细程度，此外还要注意手腕位置的一致性（尽管笔画形状和方向不断变化，但手腕位置必须保持不变）。

可以使用任何一种黑色的书法墨水进行书写；使用合适的平头笔刷或钢笔笔尖，以你感觉适合自己书写字体的尺寸和运笔整体力度为宜。开始书写时手腕运笔力度要固定；书写熟练以后，尝试改变手腕运笔的力度——研究应该在什么时候可以在笔画上增加一个维度。

以水平角度 20 度—25 度进行书写，产生了具有历史意义的竖笔笔画和横笔笔画的粗细对比。

书写工具以 0 度书写，横笔、竖笔都以纯水平角度书写，结果得出最大的竖笔和横笔笔画的粗细对比。

书写工具的书写角度大于 45 度时，横笔和竖笔笔画的粗细对比将反转，竖笔笔画力度轻，而横笔笔画力度重。

在传统的书写方法中，不仅书写工具要保持一致的角度，而且手腕也要保持固定不变，用手书写笔画时，无论书写方向如何，从肘部向前，臂、腕和前掌都须浑然一体。总之，书写工具位置的一致性与手腕位置一致性的策略，可以确保使用书写工具时书写力度中规中矩，即使笔画的形状或方向有所改变。

直线笔画——无论是竖线、横线还是斜线（向下或向上斜线）——都须从大写线到底线一次性写成整个笔画。由于书写工具有一定的宽度和角度，笔画端线会呈现三角形，因此上下两端通常都会超过大写线和底线。

圆形的书写是用两个半圆形（首先是左边，然后是右边）合成的。对于像 C 这样的字母，第二笔收笔较迅速，收笔处形成一个喙形线。

与铅笔书写类似，S的脊柱要写成一个不间断的波浪线（实际上，如前所示，是由两个半圆的反向连接而成）。曲线中轴左右两头的端线可以是比较短的、截去顶端的相对曲线，与上图的字母 C 端线相似。

用不同的书写工具做实验——上图中这个字母是用宽笔端软毛书法笔书写而成的。运笔力度的变化，书写工具角度和手腕的转动，都会对笔画端线、笔画连接处和笔画粗细对比产生不同的影响。了解它们是如何做到这一点的，会为以后改善字体设计理念提供可能性。

与铅笔书写一样，在添加更复杂的斜线字母之前，先从基本的斜线字母（H和N）开始，熟练后再写弧线字母，最后是小写字母。

研究设计一种特定字体，保持书写字母常见变量之间的一致性，对于培养耐心和控制力至关重要，如一致的字体高度、一致的字宽、一致的笔画粗细、一致的对比度和字间距。但是这不应该限制你探索不同的变量——压缩或扩大的字体、不同的笔画粗细对比，甚至探索其他字体种类的不同变量等。然而，一旦你决定了想要设计的字体风格，就要坚持到底。

迈向新设计

视觉兴趣与灵感

没有什么比"我想设计一种新字体"更好的理由来设计新字体了。真正的问题是这种字体将会是什么样子：衬线字体、无衬线字体、板状衬线体还是手写体？它应该用于文本还是用于海报展示？是圆体结构、流水结构，还是严格的几何字体结构？或者是两者兼而有之？是什么拨动了你的创造力之琴弦？

设计新字体的灵感可以来自任何地方。在没有实际字体设计项目的入门指导的情况下，我们可以首先看看，在字母笔画书写实践过程中能不能产生灵感。也许有某个特定的字体形状组合、笔画轻重结构，或者书写工具运用的细节抓住了你的注意力，因其与众不同而引动你的灵感。

灵感的另一个来源可能是你在附近看到的东西，或者工作时来来往往的东西：杂货店招牌上的几个字（其余的字母会如何演变），或者建筑物的街道标识号码。或者，可能想把一个视觉上的感觉演绎成文字的表达——"我想让自己设计的文字具有力量，让其显得苗条，显得优雅，或看起来很危险，甚至显得很性感等。"

不足为奇的是许多字体设计师对字体设计的历史着迷：大量新开发的字体都是在历史已有的字体基础上推陈出新。许多设计师对特定的历史时期或创新者有着深深的迷恋，并选择以他们自己的方式重新诠释这些历史资源，在他们感兴趣的特定方面推出新的设计字体。

这种推陈出新并非要超越先贤，也不仅仅是英雄崇拜——我们的目标是揭示隐藏在已有资源中的一些特殊品质。有时，这种设计冲动是由复兴某种字体谱系的愿望所引发的，由于其历史背景，这些谱系偏离了当前所期待的规范。例如，一种15世纪的有衬线字体，其小写字母高度特别小，如果把小写字母放大，可能就会符合今天期待的规范。

在追求创作灵感的想法时，你可能会从某些罕见的东西中得到灵感：一个过时的、定制的标识图像；一种只出现在铅铸字体而从未数字化的字体；或者出现在旧目录的头条，却再也没有出现过的文字等。随着文化审美的不断变化，这种或那种字体都不可避免地会过时。复兴一种当时不受欢迎的风格，或者一种只有有限用途的风格，可能会带来特别令人满意的效果，其结果可能会引起当代受众的共鸣。

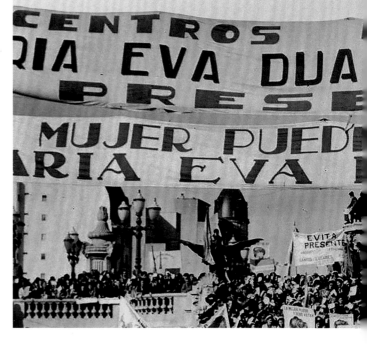

精力旺盛的字体设计师特雷·希尔斯对在抗议游行和政治示威中出现的字体表现出特别的兴趣。这张照片拍摄于1984年，当时是为了支持著名的演员、阿根廷第一夫人、活动家伊娃·贝隆（Eva Perón）而举行的游行。照片中的横幅为设计师的好几种字体提供了灵感——其中一种字体出现在本书的第216页。

没有什么比有条不紊的探索更能识别自己的兴趣所在了。从对基本特征的程式性研究开始，如逐步加大的字符宽度（如左图所示），可以帮助将杂乱纷繁的可能性归纳到更有限的类别中以供考虑。通过这种研究，你很快就会发现自己真正喜欢的是什么（或不喜欢什么）。

设计师不详/美国纽约州立大学帕切斯学院；导师：蒂莫西·萨马拉

卡拉蒙字体——左上图为原始的大写和小写字母 A——是著名的复兴资源。据上一次统计，自克劳德·卡拉蒙 400 多年前首次创造该字体以来，已派生出 100 多种字体。在左图卡拉蒙字体下方展示了四种现代派生体，四种字体都展示了一种现代字体的惯例——一个显著扩大的小写字母的高度——但每一种字体都呈现出对其来源的独特诠释。

r's today. Choice of seven models, each corrected, from $7.50 to $30.

argus

ID CAMERAS AND PHOTOGRAPHIC EQUIP

ANN ARBOR, MICHIGAN

出于某种原因，当我涂鸦时（我经常随手涂鸦），小写的 f 特别吸引我的注意力。把一个自己喜欢的字母写出各种各样不同的变体，是一种很好的做法，也是一种直观地映射吸引人的特征的方法，而这些特征最终可能会导致一种新字体的成功设计。左上图是随机挑选的这样的涂鸦。

通过旧广告的组合，人们一定会发现各种各样的传统标识，这些标识可能具备有趣的特性，可以很容易地激发出灵感，从而创造出一整套新字体。

户外标志、建筑物编号，甚至一个来自旧目录的数字，就像这里看到的，可以提供足够的资源来开发整套字体。虽然这些资源可能会导致复兴某种字体，但它们的基本特征并不一定要以历史作品为基础。当代设计师可以随心所欲地诠释这些资源的特征，轻而易举地创造出吸引当代受众的新字体。

永远不要忽视意外的惊喜！书写字母 A 的时候，他的手滑了一下，产生了一个弯曲的横线笔画，这个学生设计师从中产生了灵感。先用铅笔素描，然后再用手画，这样就形成了右图的整套字体。

AARM
ABRQGM
xgfnia

马修·罗曼斯基／美国纽约州立大学帕切斯学院；导师：蒂莫西·萨马拉

迈向新设计

异想天开

　　另一种找寻新字体设计理念的方法，就是让人去琢磨：如果……将会怎样?

　　尽管现存的字体大约有 20 万种，但字体设计仍然大有作为。例如，试着找一种字宽超级压缩、笔画粗细对比却极端鲜明的无衬线体，每种风格的字体大约都会有五种此类字体。如果我设计出这样的字体呢? 识别出一组尚未存在的字体特征，就有可能创造出一种尚未有人见过的新字体。

　　这种对未知的探索可以由纯粹的视觉兴趣驱动，也可以因为一个概念、一段叙事而产生。"一个特殊的衬线和无衬线字体派生出来的字体会是什么样子?"或者"一种能抓住乔治·奥威尔反乌托邦小说《1984》精髓的字体会是什么样的?"

AaGgRr
HhPpWw
SsMm

这种字体的设计师决定开发一种笔画对比适中、相对均匀的板状衬线体——但采用缺口和楔形的衬线，而不是更为常见的突兀的或有弧线的板状托架式衬线。

安德鲁·谢德里希／美国纽约州立大学帕切斯学院；导师：蒂莫西·萨马拉

　　1988 年，德国平面设计师奥托·艾舍创建了一个由四部分组成的名为罗蒂斯体的超级字体家族，是由新奇异体的宇宙无衬线体与一种转型期的有衬线时代罗马体(Times Roman) 混合而成的。这种字体是真正的混合体——半衬线体，如右图所示。

AaGgRrHh
PpXxSsMm

RaeGmHh

在这里，我选择了一组字宽特别压缩的无衬线体字符，这些字符在笔画粗细对比方面显示出极端的反差。我在大学的字母形式课程中意外设计了这些字符。

直面挑战

确定开发一种新字体后，要解决的最后一个（也许是第一个）问题，是解决同类型的字体构造中普遍存在的一些公认的问题或难题。

例如，你会发现某些具有极端特征字体中的部分字母——字体特别粗、字宽又特别小或特别大的字母——通常与其相对应的其他字符不协调，因为这些字母所要求的笔画结构，与该种字体整体视觉语言强加的审美要求之间存在冲突。

还有其他可能提供机遇的挑战，包括字体样式如何受到它们所出现的媒体的影响，以及与字体基本结构框架相关的基本困难，例如，在单色字体中如何实现字体颜色的整体均匀性。

Dimensional *Streamlined*

Planetarium *Coffeehouse*

Metaprotein *Nonresident*

Interstitial *Schoolroom*

Neutralizer *Influential*

Playfulness *Carbonator*

Magnetized *Qualitative*

Governance *Sketchbook*

Mechanical *Omniscient*

Semiconductor *Repeatability*

Triangulation *Investigation*

Magnetosphere *Perpendicular*

Precipitation *Marketability*

Electrostatic *Architectonic*

字体设计公司霍夫勒公司在开发新字体"操作者"的过程中，决定从解决打字机打字带来的一些挑战入手。打字机字体，虽然容易识别，而且具有普遍的吸引力（尽管打字机已经几十年没有使用了）——但缺乏灵活性。

首先，为该字体创建笔画粗细不一的可供选择字体——打字机字体因只有一种笔画轻重度而"臭名昭著"。

其次，给所有字符都引入相对应的斜体版本（实际的打字机斜体一般都不得力），与垂直字体相配套。

最后，解决打字机字体的机械僵化问题。打字机字体所有字符的字宽都是固定不变的，"操作者"字体就要扔掉这种僵化："操作者"字体被设计为光学上自然一致的宽度和字间距。

尽管如此，人们还是觉得，保留一种单一字宽和字间距的版本可能是可取的，并以此理念创建了一种字体。虽然这种字体仍然表现出一些固定字体宽度带来的令人沮丧的特性，但是，通过巧妙的字符塑造和微妙的笔画轻重变化，最终这些特性得到了缓解，在文本中获得了颜色非常均匀的效果。

建构之法

手写体和铅笔素描

当然，开始开发一种新字体，可以直接从笔刷、钢笔或其他工具草拟生成的字符开始。但是，用铅笔和橡皮会更有条理地建构或者重构一种新字体，可以使开发得到更好的控制——无论是进行调查和测试，还是试图将一个粗略的想法提炼成一个更具特征的设计理念，都会更有成效。

手工书写是一项非常个人化的技能，我们所有人都乐于用自己的方式来画。这里推荐两种不同的方法，但是不必局限于推荐，请随意选择最适合你的方法。无论你怎么做，在形象化字体形式的过程中，最重要的一点就是能够理解正实体和负字谷之间的关系。

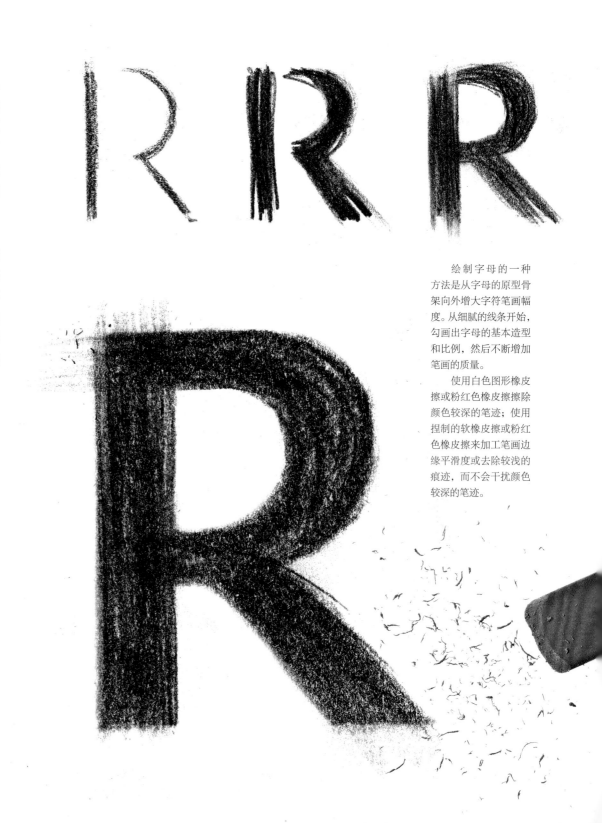

绘制字母的一种方法是从字母的原型骨架向外增大字符笔画幅度。从细腻的线条开始，勾画出字母的基本造型和比例，然后不断增加笔画的质量。

使用白色图形橡皮擦或粉红色橡皮擦擦除颜色较深的笔迹；使用捏制的软橡皮擦或粉红色橡皮擦来加工笔画边缘平滑度或去除较浅的痕迹，而不会干扰颜色较深的笔迹。

大多数人在描画字母时，都会把注意力放在字母的轮廓上。通过这种方式来规划和查看整体形状，要比按照上一页描述的从字母骨架逐步增加的方法更容易。

使用橡皮擦编辑画出的字母轮廓，将有助于字母轮廓清楚、笔画边缘清晰。此外，根据需要，把硬橡皮擦用于更具表现力和纠正幅度较大的工作，把捏制的软橡皮擦用于更精细的修改部分。

轮廓方法的缺点是在绘制好轮廓之前，看不到笔画和字谷之间的正负关系。

花一些时间把你定义在轮廓线以内的区域涂黑。虽然可以把更正步骤往后放，但能够及早判断出笔画的真正明暗度，就可以得到更多的信息。不管怎么说，用交叉图案填充或用对角线填充轮廓线内的空白，都能生成足够坚实的字母笔画。要确保填涂覆盖到笔画连接处以及笔画区域内其他位置（这可能会影响到对笔势运动方向的确认）。如有必要，再次着色或画出阴影，但颜色需更暗，且填涂方向应该不同。

建构之法

创建笔画库

　　发现一种新字体概念的 **DNA** 的另一种方法，是使用各式预制笔画的不同组合来构建字符。预先创建可以自由组合的各种不同形状、不同粗细的笔画，用工具标记细节，可以提供机会来比较这些组合的视觉效果，以帮助确定哪些组合可能是你最感兴趣的组合，这样做没有从一开始就试图达到某种特定结果的压力。

　　创建出不同特点的笔画越多越好。除了创建单个、独立的笔画库，还要考虑包括连续的、富于节奏的元素。这有助于提取连接材料来处理笔画连接和衬线等关键之处，甚至对文本整体节奏的处理都是有用的——特别是设计目标为手写体的时候。

作为笔画库创建的元素，可以通过物理方式组合——通过扫描或复印，然后将它们手工拼接在一起进行组合；或者以纯数字的方式组合，将所需元素的扫描件引入图像处理软件程序中处理就可以了。

建构之法

精致描画

不过，现在我们要踏进老派的门槛了。是的，当然，可以从一幅精致的铅笔素描字体——甚至是一幅粗略的笔刷画字体——直接进入数字结构的设计。但是，将通过初步研究得到的理念，以精致描画的方式转化为一种特别明确的状态，以便更具体地了解理念中的意图，会使这一过程变得更容易。这种描画阐释意味着把字母画在插画板上，纯粹把正面和负面的感受视觉化。

这里概述的过程旨在使一个人的视觉意图清晰易懂，而不是为了简单地制作清晰的字体笔画。在画板上绘制精细的字体有助于确定决策点的所在（此笔画的轮廓是否与大写线和底线构成平行？），从而为以后更精确地扫描数字作品打下坚实基础。

工具和材料

两层或三层热压（平滑）插画板。

带直角的三角板：半透明塑料制品，有一边的边长至少有 10 英寸（25.4 厘米）。

工作刀和钢尺。

铅笔：规格为 HB 和 3B。

白色绘图带或艺术胶带。

普拉卡（彩绘）：黑、白色各一瓶。

绘图钢笔。

两支 6 号圆尖笔刷。

两个装水的容器。

两个小盘或调色盘。

1

使用预先绘制的字母草图来决定插画板的统一尺寸，要能够容纳所有在 4 英寸到 5 英寸（10 厘米到 13 厘米）高的字母。注意使用字宽较大的字母，如大写字母 M 和 W，并为上升线和下降线准备足够的空间。

普拉卡是一种以酪蛋白为基础的蛋彩画颜料，干燥时产生天鹅绒般的亚光效果，当它被弄湿后笔迹不会重现——这使得它成为修正错误的理想材料。加入足够的水调稀，在保持不透明的情况下调到浓奶油的稀释度。

重要的是保持这两种颜色彼此分开，因此要用上两个刷子、两个盛水的容器，以及上面建议的两个小调色盘。强调把不同颜色分开，完全是为了不受其他因素影响，纯粹欣赏色彩的正面和负面效果——只要其中有一种颜色受

到污染，就会成为一个困扰的问题。此外，普拉卡需要一段时间才能完全干燥。吹风机可以帮助加快这一过程；或者，你可以好好休息一下，等待其自然干燥。

与此同时，画板的宽度应该足够窄，这样写在画板上的字母就可以被并排地检查和评估了，用于比较的字母越靠近越好，但字间距还是要以舒适为度。

2
———

在从较大的板块上裁剪画板之前，先在画板的工作面上涂刷白色的普拉卡：用一个带有非常柔软鬃毛的宽刷子（用兔毛制成的毛刷最理想），刷前把白色的普拉卡和足够的水混合，使其达到像脱脂牛奶一样的稀释度（比稍后用于修正的颜料稠度稍稀）。

从画板的一边涂刷到另一边，以大方、均匀的力度，快速地向同一个方向刷上一层薄薄的普拉卡，半干未干时，再以相反的方向涂抹一遍。画板会因为普拉卡的水分而轻微弯曲变形（这没关系）。

画板工作面干燥后将其翻过来，在背面重复上述过程。这样做可以防止画板完全变形，一旦干燥，画板将恢复平整。

用白色普拉卡涂刷画板，可以创建相同颜色的板面，用于书写时的修改。涂刷可以使画板和普拉卡之间不再存在任何色差，因而不会分散人的注意力。

3
———

画板晾干后，按你所设定的尺寸量出一块母板。使用三角板把母板四角成真正的直角。

用美工刀或多用刀裁下母板。然后使用母板作为模板，描绘出其他画板的尺寸。使用尖利的 HB 铅笔，使画线尺度描绘得更精确。

用铅笔从左到右在母板左侧标出大写线、平均线、底线和下降线，然后用铅笔延长这些线段以覆盖整个板面。将一块新画板放置在母板的右侧，并以母板为标准标出大写线、平均线、底线和下降线的位置。重复上述方法，直到所有的画板都画上所需的规范线条。用三角板和直尺来确保所有的规范线条都相互平行。

建构之法

精致描画（续）

6

绘制直线笔画轮廓后，使用合适的画笔填充直线笔画的空白区域。尽管可以随时用白色普拉卡修改错误，但要小心，尽可能地减少修改次数。

4

如果你还没有做，那么可以用 HB 型号的铅笔在描图纸上仔细描出每个字母轮廓的草图。

将每张图纸翻过来，用一支 3B 型号的铅笔在背面涂鸦，覆盖前面描绘的所有区域。

对于每一个字母，选择一个标有书写规范线的画板。将字母的描边翻转过来（正面朝上），并将其放置在底线的位置。使用三角板来确保其竖线笔画与底线垂直。（对于没有竖线笔画的字符，你必须用肉眼来确定。）

用一小块白色胶带轻轻地把描边粘在画板上。再次使用 HB 型号的铅笔，重描字母的轮廓；这将把深色的 3B 型石墨铅笔的墨迹从描图纸的背面转移到画板上。描画竖笔和横笔笔画轮廓时，要使用三角板辅助。

5

该到描画的时候了！调制黑色普拉卡（使用笔刷、调色板和水调和成黑色）。普拉卡的稠度现在应该是黏性的，更像是稠度较高的奶油。

蘸上墨水，并在绘画钢笔笔尖描过的地方绘上颜料。调节螺母，拧紧或松开，使其打开，这样钢笔就能以大约 1 点粗细

的笔画画出一条线。

用绘图钢笔在三角板的边缘画出字母直线笔画的轮廓。当你画到拐角转弯处时，让线条穿过边角线（如上图所示）。你将用白色普拉卡覆盖要删除的额外线段，这样可以把角画得方正。

6号圆尖毛刷最适
合用于这一过程。

如果普拉卡填涂过
重，可以用细粒度砂纸
打磨纠正。

8

　　然后使用白色的普
拉卡，根据需要修改笔画
轻重、字体宽度和曲线形
状。（使用白色普拉卡指
定的画笔、调色板和水。）
这一过程将要花费一些时
间（特别是在绘制弧线字
母的时候）。

　　在白色和黑色之间
来回切换，不断编辑描
绘的字体，并将它们与
其他字体进行分组比较。

7

　　一旦直线笔画被
填满，就可以用手绘的
方式填涂任何弧线笔
画，要小心地沿着画板
上转折的轮廓来描画。

　　描绘弧线笔画时
可以旋转画板，在填充
直线笔画时也可以旋转
画板，没有规定画板必
须以任何特定的方式朝
向你。

　　慢慢来，尽可能
精确，但要让你的手流
畅地移动。如果不小心
弄错了，记住你可以用
白色的普拉卡来进行
修正。

　　当一个字母的笔画
在画板上逐渐变干时，
接着描绘另一个字母；
重复步骤 5 至 7，直到
所有的字母都被涂成
黑色。

图为画板上已完成
的两种不同风格的大写
字母 R。

建构之法

为数字化做准备

所有的字体设计软件都允许直观地直接跳转，也就是说，可以使用绘图程序，直接定义笔画、字符宽度、笔画轻重和字形参数，无须其他参考。另一方面，字体设计同样允许导入扫描作为字体结构的基础，这样做是一个好主意。

扫描的字符是相对粗糙还是非常精细，这并不重要。（事实上，如果扫描的模型开发程度较高，可以更容易地有效开展工作。）重要的是扫描完成的方式，这样一旦你开始使用字体设计软件，这些扫描件就能够物尽其用。

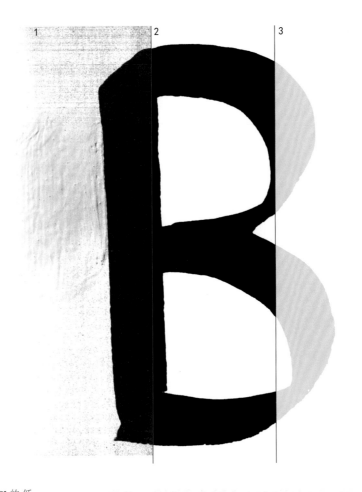

首先，全尺寸扫描每个字符，分辨率至少300 DPI 或更高。扫描应该是灰度扫描，以获得最大的信息量。

接下来，在图像处理程序中打开扫描，并更改级别，以实现图像的高对比度版本（这也将锐化其轮廓）。

最后，调整每个图像的层次，使白色区域保持绝对的白色，但使黑色区域变亮到 20% 的灰度值。这样做将使你能够更容易地在扫描的参考图像上看到贝兹点及其线段。

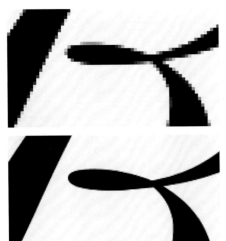

只有 72 DPI 的低分辨率扫描信息（左上图）可能不足以用矢量绘图工具精确地描绘其细微的形状。请注意相同格式的 400 DPI 扫描件中显示的详细信息（左下图）。

一旦所有的字符被扫描，就把画布或画板放大。定位大写线和底线（如有需要，加上平均线），沿着字母底线排列所有单个字符的图像。

考虑到弧线笔画和斜线笔画可能超出线端的规范线，可缩放任何稍微偏离大小的字符。

除了一般的调整以确保字母图像大小的一致性，也要解决字体的垂直性问题：沿着字符竖线轮廓的两边作垂直规范线，以供参考。旋转或倾斜字母图像，直到其竖线笔画垂直于底线并平行于垂直规范线（如果设计理念需要，把字体设计为直立）。

在跟踪扫描参考时，使用尽可能少的贝兹点，但是要将它们放置在需要最大控制的位置。曲线通常需要在其半径或方向发生变化的位置进行控制，特别是在笔画连接处附近。

避免自动生成字符图像的冲动（无论你使用的是通用绘图应用程序，还是专门为字体设计开发的应用程序）。自动跟踪会在扫描图像的轮廓上引入太多的贝兹点，使其无法使用；太多的贝兹点也可能使软件产生混乱，损坏文件。

过程中的每一步都提供了一些选项，可以更明确地说明设计师对于字体特点设计的意图。通过字体轮廓描绘的改变，可以很容易地改变设计的方向。如左图所示，基于相同字体的扫描图像，其轮廓矢量因为描绘方法不同而发生差异。

处理策略

设计从大写字母 H 开始

不管你是怎么着手设计的——是先素描后扫描，还是事先画好字母图像然后加工提炼——设计字体的关键都在于先设计出有限字符基本的特点，然后把这些特点推广到其余的字符中去。

对于新手来说，开始探索理想字体特点的最好方法是使用直线笔画字母，因为直线笔画字母最简单，而且可以提供最清晰、最具体的定义特征。其中，大写字母 H 的信息量最大，人们可以清楚地看到其字体宽高比例关系，其笔画轻重、基本端线和笔画连接处的结构，都一目了然。随着新字体字符的添加，设计师不得不将其逻辑与已定义的逻辑进行比较——这意味着要不断地重新审视和改造新发现的特征，使之符合先前开发的字体特征。

根据设计师的技能和兴趣，这里概述的过程可以通过绘图、绘画、映描、剪切和粘贴的手段进行，也可以通过纯粹的数字手段进行。

字体设计的度量工具需要用非常精确的直尺，其增量小到只有 1/64 英寸（0.4 毫米）。

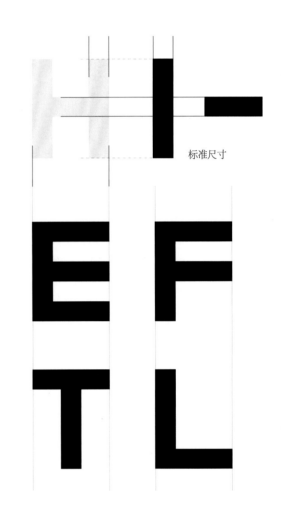

标准尺寸

决定字体的总体风格。

设计高度为 4—5 英寸（10—13 厘米）的大写字母 H，确定其字体宽度、笔画粗细、竖线笔画和横线笔画的对比度及任何其他特征，包括笔画粗细调整、笔画端线和连接处的形状、字体衬线等。这里显示的步骤用于设计一个字体较粗、笔画粗细相对均匀的大写字母 H。

量出字符的整体宽度，以及竖线笔画和横线笔画的宽度等数据。

是的，量出其各项数据。

以已经设计好的大写字母 H 的各项数据为参考，开始设计剩余的带直角的字母（E、F、T、L 等）。知道所有这些字符的设计字体宽度和笔画轻重都是相同的，这将更容易鉴别这些字母的视觉差异，并知道每个字母需要在哪些方面进行调整才能够保持视觉上的一致。

以大写字母高度为 4 英寸（10 厘米）进行设计，笔画粗细介于 1/32 英寸至 3/64 英寸（0.8 毫米至 1.2 毫米）之间；字符宽度约为 1/8 英寸（3 毫米）或稍多一点，也可稍窄一点。

HEFTL

根据上一页数据设计的字母

HEFTL

尺寸调整后的同样字母

E F

T L

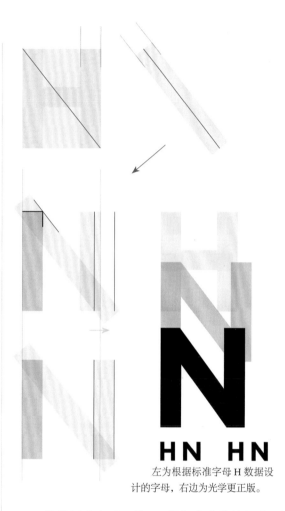

N

HN　HN

左为根据标准字母 H 数据设计的字母，右边为光学更正版。

在无衬线字体中——大写字母 A 的顶端可以是平的也可以是尖的——字母 A 的角度一般可以用上面所示的两种方法来设计。

在有衬线字体中，字母 A 的角度，通常设计为从大写字母 N 在大写线的中间点至大写字母 N 在底线上的右边竖线笔画外侧之间的连线。

K M X Y Z
V M W

注意 M 结构的数据变量

上图带直角的大写字母（E、F、T、L），是根据标准字母 H 的数据派生出来，并对字宽和笔画粗细等方面进行光学纠正过的。试比较这些字母的字宽和笔画轻重等数据。

请考虑笔画连接处作为设计特别风格字体的可能性。图中这些字母的笔画连接处是不带风格的。

使用标准字母 H 的数据画出字母 N 的对角线，字母 N 的斜线笔画大小与字母 H 的竖线笔画粗细一致。

不要生硬地把对角线限制在字母 H 的宽度，而要顺其自然地让其超过字母 H 的宽度（如上图所示），字母 N 的斜线会超过字母 H 右边竖线笔画；重新定位字母 N 的右边竖线笔画，去

掉超出底线的部分，使之与底线垂直。

这样得出的字母 N 的宽度会过大，超过了在光学上匹配 H 字母宽度所需要的大小。此外，笔画连接处可能会很重，即使在细笔画字体中也会觉得笔画连接处过重。可以削减竖笔笔画粗度，削减或镂空对角斜线，以减轻对角连接处的墨迹厚度。

对斜线笔画的角度不是固定不变的（见第 104—107 页），但基本上有两种：一种是由 N（长宽比）定义的，另一种是表征 A 的更尖锐的角。所有其他斜线笔画字母的角都不会超出上述两种角的范畴，因而可以用这两种角协助建构其他的角。因此首先来描绘字母 A。

有三种简单的方法有助于以字母 N 的标准确定字母 A 的角度；这些关系在印刷字体中是相当一致的（见上图）。

字母 A 的设计确定之后，建构剩余的对斜线笔画字母，根据 A 或 N 提供的信息，来确定这些字母最合适的角度、字宽和笔画粗细程度。

处理策略

设计从大写字母 H 开始（续）

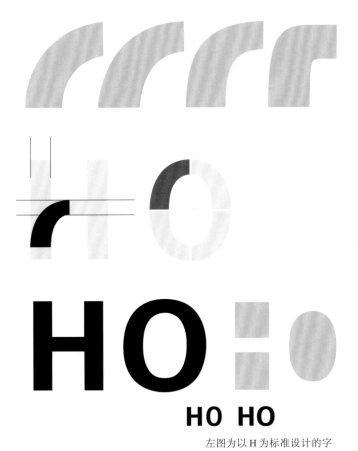

HO HO

左图为以 H 为标准设计的字母 O，右图为修改后版本。

接下来是弧线笔画字母。探索不同椭圆的半径，重点放在字母主体的左上象限，以确定设计字体所需的弧线逻辑。将半径复制到剩余的象限中，形成一个粗略的 O；使用标准字母 H 的字宽和笔画粗细度来开始组织和衡量象限曲线的笔画轻重度。

与 H 相比，粗略构造的 O 显得笔画太轻、字宽太小。调整 O 的笔画权值和字体宽度，使其与 H 的笔画权值和宽度在光学上匹配。比较字母的字谷，以确保总体体积与笔画密度的一致性。

使用与字母 O 相应的象限曲线，形成字母 C、G、D、U 的肩线和碗形线。

删除右边的部分，为 C 和 G 创建开口处；复制 H 的竖线笔画，将之放在字母 G、D 和曲线的上方，以确定这些字母各自垂直元素的位置。

加上字母 G 的横臂，测试它的高度位置，相对于竖线笔画的高度和喙形线的深度，以及它的水平维度。考虑一下是否应该设计成马刺状。

在字母 O 上测试尾巴选项来构建字母 Q。

将字母 C、G、D、U 的弧线逻辑转换成字母 J 的挂钩；把字母 Q 的尾巴形状与 J 的尾巴长度和形状综合起来考虑。

裁剪与拼接　　映描与拼接　　数字化度量

EFHIJLT
AKMNVWXY
BPRCDGOS

SKOMLTY
ABFUXIKJO
ZINJQPSV

LOREM IPS
HAMBURGE
FONTSIV

　　用字母 O 的右肩线和碗形线来探索字母 B 叶瓣和腰线的构成。你可以将映描字母 O（或将字母 O 复印后从中间分割），然后将它们上下叠放就构成了字母 B 的两叶线。另一种选择是扫描字母 O，在成像或绘图软件中垂直缩放字母 O，将其压缩到原来高度的一半。

　　两种方法各有优缺点。你需要调整弧线及它们的笔画轻重，以使曲线显得光滑（如果拼接的话），使字母 B 的上叶瓣略小于下叶瓣。

　　字母 B 的下叶瓣对字母 P 有很好的参考作用（需要稍微压缩）；然后在字母 P 加上一条腿就成了字母 R——作为草稿的开端，字母 R 斜线笔画的角度可以参考字母 N 或 A 的角度来确定。要考虑字母 R 的腿从腰部延伸的过渡，以及收笔端线的形状——收笔的形状有可能赋予设计字体独特的风格特点。

　　把大写字母 B 的上叶瓣左右倒置，用一个粗大的脊柱将其连接到下叶瓣，就构成了字母 S。将 S 曲线笔画的对角线与比如字母 N 或字母 X 的对角线等主要字母的斜线角度相对比，得出通过脊梁线的对角线，调整字母 S 的上下弧线，使曲线的轴线在感觉上与文字对角线相似。

　　测试设计字体的整体均匀性，方法是将字符排列成各种随机序列，并以不同的大小复制它们，以查看单个字符与其他字符相比在哪些地方比较突出；根据需要继续在整套字体中纠正单个字符的偏差。

处理策略

以大写字母 R 开始

对于那些更有造诣的设计师，或者至少对字体复杂性更熟悉的设计师来说，以大写字母 R 开头可以让他们同时确立字体的所有特征：笔画主体的比例、弧线与对角线的塑造、直线与弧线之间的转折点，以及几种连接形式。

要同时考虑很多东西——尤其是对初学者来说——但是，另一方面，从一开始就以一个字母为基础，把所有这些变量都考虑到，这就意味着以后在这个过程中需要的回溯性更正会更少。大写字母 R 所描绘的路线图要全面得多，虽然在最初的开发阶段需要进行更复杂的评估。

右边是由大写字母 R 的每个主要元素向设计师提出的一系列问题。设计者在对每个问题的回答中都提供了线索，可以看出设计路线图会如何显示。

✳ 要设计无衬线字体还是有衬线字体？笔画有无托架？是否以横线笔画连接，连接处有无倾斜和笔画粗细调整？

✳ 连接线段是否是水平横线笔画？其笔画粗细与竖线笔画一致吗？该笔画延伸多长？（就是说，该笔画确定的整个字体宽度是多少。）

✳ 直线笔画的粗细是均匀的还是有变化的？

✳ 两个交叉笔画的粗细是否相同？与竖线笔画比起来是粗还是细？

✳ 交叉笔画如何过渡到字母的肩线？肩部弧线的半径是多少？进出该弧线的笔势速度有多快？

✳ 上叶瓣的碗形线是反映字母的肩线，还是形状不同？这个碗形线在什么地方变成中间的横线笔画？

✳ 这个笔画连接处是如何构成的——横线加弧线再加横线，还是两条弧线相连？与竖线笔画相连接还是分开？如果分开，此笔画离竖线笔画有多远？

✳ 字母的腿是从上叶瓣突然伸出来的，还是平稳地从上叶瓣过渡过来的？这条腿是真正的对角线还是只是弧线？这条腿从上叶瓣延伸的尺寸是多少？

✳ 字母底线上的竖线笔画端线是否与其大写线上的笔画端线相同？

✳ 字母 R 这条腿的轮廓线的两边是平行线吗？它本身是张扬的还是笔画粗细有变化的？其在底线上的笔画端线溢出底线还是被剪平？它的腿是向外转向并逐渐变细，还是转向后突然收笔？

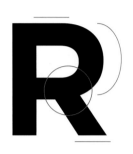

图中的大写字母R为无衬线体，其结构主要为中性几何结构。笔画轻重一致，上叶瓣的弧线或多或少是圆形的，字母R的腿几乎是整个字母等距对角线的下半部分。叶瓣的弧线与垂直的竖线笔画之间的连接是一个横线笔画，这一横线笔画从竖线笔画延伸相对较长后才与弧线笔画相连接。

大写字母R的构成有如此多的变量，因此在这里不可能给出上述问题的所有解答。

相反，这里概述的过程将着重于五种风格、高度不同字体的特点，以及这些特点在设计其他大写字母时是如何贯彻的。

图中的无衬线体中等大小字母R的字体宽度稍微压缩，字母的竖线笔画和腿的笔画大小明显被调整过。这种调整特别体现为与上叶瓣的弧线有关，特别是弧线向左移动连接竖线笔画时。字母肩部的上轮廓超过大写线，然后略微下降，再上升到与竖线笔画连接的高度。上半部分的字谷是半圆形的，但是下半部的字谷是纯三角形的，这是它的腿是直对角线的缘故。与上面的无衬线字体不同，这里叶瓣和腿在非常接近竖线笔画的位置连接，没有明显的交叉笔画结构。

本书的讨论集中在主要结构类别的字体上，而不是一个循序渐进的过程（如前文所述），但是相同的过程逻辑仍然可以应用。

图中的有衬线字母R比上面的字体字宽更小，其腰部连接处靠近竖线笔画。这种字体有明显造型，笔画粗细对比明显，衬线相对较长，以半径相对尖锐的支架体笔画和笔势与竖线笔画相连接。然而，从字母左上角到肩部的过渡更流畅一些，笔势较慢。字母R的腿是由曲线构成的——或者更确切地说，笔画从底线向上只有很短的斜线，然后很快以弧线弯曲到腰部。字母R的腿的端线以一个球状衬线结束。

这个板状衬线体字母R因为弧线大多变成直线而显得不同寻常，横向直线直接延伸到右边弧线笔画之处，上半部分多少有些方形化，笔势较迅速。总的来说，这个字母的字体比中等大小字体要大一些。它的笔画轻重度通常是一致的，尽管水平方向稍轻一些。与前几个字体相比，这个字母R腿部斜线的角度更垂直，其角度被过渡到腰部的转折弧线和沿着底线向外的弧线所消化；在底线处，笔画在与之成90度角的平面终端中突然结束。

图中字母R字宽特别小。因此，其字谷似乎被垂直拉长，字谷的宽度只有竖线笔画的一半（或更少）。字符也是无衬线体，笔画粗细一致；字母R的叶瓣与腿之间的右连接处切得较深，以减轻笔画重量。在这个字母R中，它的腿是一个完全垂直的竖线笔画，从腰部以弧线快速过渡，其形状映衬了字母R的肩膀及其碗状部分的半径。

处理策略

以大写字母 R 开始（续）

大写字母 R 为不同的原型结构群字体定义了它们各自不同的特征，其中任何一个都可以作为开发新字体的第一个重点领域——但是从带直角的字母开始更容易，尤其是对于初学者。

尽管字母 R 从左到右是不对称的，但其右边提供了足够的信息来推导大写字母 H 的宽度。一旦确定了字母 H 的字体宽度，就可以继续使用第 146 页和第 147 页中列出的其余带直角字母的设计步骤。

要注意带直角字母的字体宽度、笔画轻重、笔画大小变化和连接形状等，是如何反映出字母 R 在各自的对应特点的。

字母 R 的上叶瓣提供了建构类似字体的信息，这些字体也同样参考带直角的字体是如何根据其字体宽度开发出来的。这些字体的整体宽度是由字母 R 的水平交叉横线笔画从竖笔笔画分出的长度（或有无横线笔画）来决定的。

注意字母 R 由肩线和腰部弧线构成的相对圆形程度或方形程度是如何在相类似字体设计中体现的。特别要注意比较笔画粗细有变化的无衬线体（从上至下第二行字体）超出大写线和底线的情况，以及字母 R 的肩部与竖线笔画之间的左上角连接处。

字母 J 的尾部形状也是一个细节，它对每一种情况下的字母 R 的曲率做出非常具体的响应，其中最显著的是字宽压缩衬线字体（中间行字体）。

R O Q C G S

R O Q C G S

R O Q C G S

R O Q C G S

R O Q C G S

R N A V W X Y K M Z

R N A V W X Y K M Z

R N A V W X Y K M Z

R N A V W X Y K M Z

R N A V W X Y K M Z

　　图中所有风格字体中的弧线字母都反映了字母 R 对各自的半径、笔势、轴线和形状的影响。

　　在笔画粗细有变化的有衬线字体中（从上往下第二行），字母 R 肩线的提升，超越了大写规范线，在其他字体中则反映为轴线的稍微倾斜。

　　最上面一行笔画轻重一致的弧线无衬线字体，其形状几乎是真正的圆形。在字宽压缩的有衬线字体（中间行）中，其

形状是卵形的——字母 R 的上叶瓣通常也是圆形的，但其压缩的字体宽度要求所有的字体部分都实行类似的压缩，从而也压缩了字母 O、Q 和其他弧线字母的字宽。

　　请注意底部一行宽度超压缩的字体中字母 C、G 和 S 长长的喙部。

　　最后，但并非最不重要的是对角线字母结构。每一种字体的字母 R 的腿在其构成上都有根本的不同。在顶行的无衬线字体中，字母 R 腿的角度与字母 N 标准对角线的角度几乎相同；其他带角的字母也表现出与字母 R 高度相似的对角线。在大多数其他行的字体中，其他字母的角度与字母 R 的脚的角度相似度不高：在最下面的三行中，字母 R 的脚已经足够风格化，因此不

能提供太多信息来定义其他字母的对角线。为此，首先必须根据字母 H 的宽度扩展字母 N，以便确定如何更好地规划对角线的形状。

处理策略

从已确立的大写字母结构去构建小写字母

在正式开设的有关字体设计的有限课程中，大写字母始终是设计字体过程中的起点（因为尽管大写字母的结构也很复杂，但毕竟比小写字母的结构要简单一些）。

设计了全套的大写字母之后，下一步是开发与之配套的小写字母。小写字体与其大写父辈字体之间要建立的最重要的关系已经在"遗产传承"一章中进行了详细讨论。

接下来介绍的方法，是在开发了大写字母之后，如何使非常复杂的小写字母字体设计能够简单一些。

画出已设计的大写字母 H 的字体宽高比，以确定小写字母的近似比例。

与其画一个 x，不如画一个直线形的小写字母 n，使其笔画粗细度与大写字母 H 相匹配。使用这种简化字体更容易理解小写字母的字体宽度。

比较小写字母 n 和大写字母 H 的字体：小写字母 n 的笔画看起来浓度太浓，其字谷太垂直。这是要在更小的空间中容纳更多的笔画的缘故。相应地调整字母 n 的字体。

将字母 H 和调整后的小写字母 n 并排放置。上面的字谷定义了预期的上升线和下降线所需的尺寸。

在继续之前，测试所设计的小写字母 x 的高度对字母 a 和 e 的影响，a 和 e 因笔画密度大而成为最具挑战性的字符。

复制几何体的小写字母 n。封闭它的底线字谷，用横线把字谷分成两半，以接近最终形成的 a 和 e 的密度。

调整闭合字体的笔画轻重，如有必要，增加其高度，以帮助减轻密度太大的压力。这样做将影响上升线和下降线的尺寸。

从封闭的 n 字符中去掉多余的笔画，并将其与大写字母 H 和原始的直线 n 字体进行比较。

检查由此带来的上升线 / 下降线尺寸，看其是否足够容纳尚未设计的字母，如字母 f 和 g。

先不要设计 a 和 e——还需要更多的信息才能设计。

画一个小写 x，让其在光学上匹配小写字母 n 的高度、宽度和笔画轻重度。要把抵消 x 上划线笔画和下划线笔画的光学效应考虑进去。

此时，可以从大写字母 H 中切出一个竖线笔画来创建大写字母 I。复制大写字母 I，并将其剪切到 x 的高度以创建 i，先减去字母 i 的上面一点。这减去的点将在后面的步骤中添加。

缩小大写字母 O 以匹配 x 的光学高度，并加粗笔画以匹配笔画粗细。用类似于字母 O 顶端且更紧的弧线来代替 n 的平顶横线，这条曲线从 n 的右边竖线笔画流向 n 的左边竖线笔画。这个粗糙的分支弧线笔画，从技术上说，需要稍微压紧，因为它从垂直笔画派生而出，收笔时刚好碰到左边的竖线

笔画，没有受益于小写字母 o 的整个外部曲线宽度。

重复字母 n 并重叠其笔画以构建字母 m。

剪掉 n 的分支，得出字母 r 的初稿。

根据需要调整这二种字母中的字谷和分支笔画的轻重度，以补偿每个字符中不同数量的笔画信息。

处理策略

从已确立的大写字母结构去构建小写字母 （续）

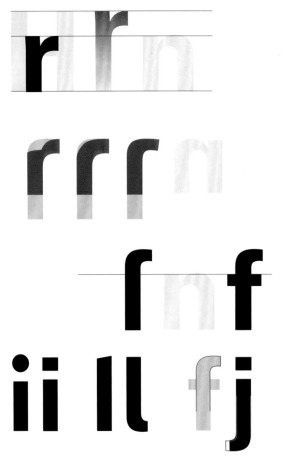

直接反转字母 p，建构字母 b 和 q

校正后的字符

　　将字母 i 的竖线笔画安放在 o 的左侧弧线上，并将其向下延伸到已建立的下降线，以形成字母 p 字体的草稿，字母 p 将成为叶瓣字体（p、b、q、d）的基础。以构建好的小写字母 n 的分支笔画为参考，巧妙地处理从叶瓣到竖线笔画之间的转换。

　　翻转或反转 p 以设计出粗略的字母 b、d 和 q。反转将揭示出带叶瓣字母笔画连接的细微差异与字谷稳定之间的微妙关系。在保留分支笔画在平均线处较重笔画的基础上，向下扩展内部字谷以削减底线处的分支笔画。

　　若要设计粗略的字母 f 的草稿，请延伸字母 r 的竖线笔画，并将分支笔画向上移动到大写线顶端的高度；删除顶端平划线并加粗分支笔画，使其与 o 中的弧线相匹配。

　　添加一个适当轻重的横杠，使其定位在平均线上。

　　现在，发现了这么多弧线和笔画连接的逻辑，要注意几个简单的问题：

　　检查小写字母 i 的形状和高度，为 i 上面的点选择位置；区分小写 i 和大写 I；复制 i 并旋转 f 的上肩部，大致定义小写字母 j 下降钩的形状。

　　要形成字母 t，请翻转 f 并提起横线笔画，使其落在平均线上；根据需要对字母上升线部分进行造型设计。

　　对于现代字体的字母 g，映描字母 f 的肩部和竖线笔画上半部分；将其旋转 180 度并与字母 q 合成；复制 o 的下碗状部分并覆盖 q 的下划竖线底部，如上图所示；将字母 o 的碗形线放到下降线上，然后调整曲线。

　　有关旧字体 g，请参见第 157 页列出的步骤。

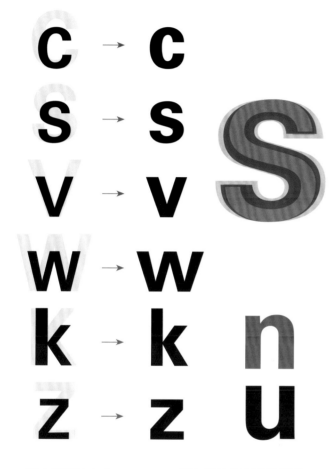

将大写字母 C、S、V、W 和 Z 减小到已确定的小写字母 x 的高度。

对于 k，只将大写字母的胳膊和腿作为一个单位减少。调整这些字母的笔画轻重度和字体宽度，并整合相关的特征，如笔画连接处切口，笔画逐渐变细的部分，马刺形笔画或衬线，等等。

当加粗这些字符的笔画时，要记住笔画是如何从中心向外水平扩展的（参见第118页）。

把 n 倒过来形成 u。

许多现代的无衬线字体包含了旧式小写字母 g（以及其他衬线体特性）。这种 g 从 o 开始着手，把两个字母 o 堆叠起来并适当调整比例，以创建所需的上下字谷的平衡，并适应下降线的深度。小写字母 s 稍微旋转一下，就为设计传统连接提供了很大的潜力——但是，查看大写字母 R、A 和 K 中的连接处以及各种字体中的连接选择可能也有帮助。

映描或数字合成字母 g、s 和 n 的各部分笔画要素，以大致构造成字母 a；如有需要，理顺各笔画要素并将之连接。

复制字母 o 并贴上横杆笔画而调整成字母 e。将这些字母的肩部、底部和字谷相互比较，并与字母 g 和 n 的笔画和字谷进行比较。

与大写字母一样，测试小写字母的方法也是把小写字母按照各种随机序列和单词排序进行测试。

处理策略

从小写字母开始

只要有过阅读实践的人都会意识到，大部分印刷文本都是用小写字体编辑成的，其他字体与小写字体比较起来根本不成比例。因此，从开发小写字母字符开始设计用于广泛阅读的字体是有意义的。

是的，这是一个好主意——但最好是当你已经掌握了基本知识（意思是先学会建构大写字母，然后再演变成小写字母）之后再进行处理——主要是因为所涉及的变量数量成倍增加（小写字母设计涉及更多种类的字体形状，不规则变量更多）。

不过，如果有人觉得自己足以应对这种挑战，那么从小写字母开始，是梳理字体设计功能的一种很好的方法，而且小写字母的许多组成部分在某种程度上是相似的，因此，早期设计的各种字体组件基本上可以翻转，左右翻转或上下翻转，以生成其他字符的粗略字体。当然，在整个过程中，需要对这些机械施工方法的结果进行比较，并根据需要进行调整，以确保各种字体的视觉稳定性和风格完整性。

定义 o 的宽高比和弧线的曲率，以及理想的笔画粗细对比度，还要决定字体的整体风格。决定设计字体为有衬线体还是无衬线体。

探索竖线和弧线弯曲度之间的关系，以 h 和 p 作为对照组，设计成带分支笔画和叶瓣笔画的字母。

字母 p 的上端线定义了预期的 x 高度，因此，也定义了预期的上升线和下降线的尺寸。

从字母 h 开始，按照第 155 页描述的步骤绘制带分支笔画的字母 n、m 和 r。按照第 156 页中的步骤，使用字母 p 绘制带叶瓣笔画的字母 b、d 和 q。

一旦这些字符的相对宽度、笔画轻重度、笔画对比度和字体形状得到解决，请按照第 156 页和第 157 页中的步骤进行操作：使用字母 r 来开发字母 f、j、l 和 i；使用字母 f 来开发字母 t；然后用字母 f、q 和 o 来开发字母 g。（如果是无衬线字体，如第 156 页所述，或参照第 157 页以绘制有衬线字体或旧字体的字母 g。）

把 n 倒过来形成 u。

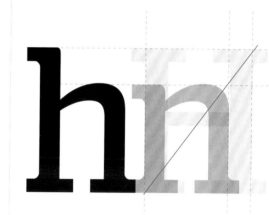

从这个阶段开始,使用已经定义的字符部分来创建字母 a 和 e。

参考第 157 页描述的方法来帮助指导这些字符的开发。

字母 s 可以手工绘制;也可以将电脑绘制的字母 q 的肩部和字母 p 的碗状部,在已确定的 x 高度内拼接在一起,然后去除无用的连接部分而成(字母 a 的弧形在消除连接之前会很有帮助)。

画出字母 x,它的高度相当于字母 h 的底线到分支线的高度,或者字母 p 的叶瓣高度。

使用 x 的比例、笔画轻重度和光学补偿策略,以帮助建立字母 k 和字母 v、w、y 的手臂和腿等笔画。

反转字母 x 的下划线笔画以生成字母 z 的上划线笔画,这可能需要在角度和笔画轻重度上进行一些调整,以实现光学上的匹配。

从字母 n 竖线笔画的左下边缘开始画出字母的宽高比,将对角线向上延伸到右侧并穿过其分支笔画的拐角,以连接到字母 h 上升线定义的大写线位置。将左边的竖线笔画从字母 h 中分离出来,复制到右边,并调整两个竖线笔画的方向,使之与宽高比对角线相对应。用横线笔画将竖线笔画一分为二,即成为大写字母 H。

然后,继续开发其他大写字母,如第 146—149 页所述。

处理策略

数字和非字母符号的设计

数字或数字符号开发遵循与同一套设计字体的字母相同的结构、比例和笔画轻重度逻辑，并且应该显示出所开发字体中为字母字符建立的所有字体结构逻辑。

然而，数字的设计有两种截然不同的可能性结构。一种是基于小写体的数字，与小写字母一样，也包括带上行线和下行线的数字符号——所谓的老式或文本体数字——而那些在比例上更接近大写的数字或符号，称为现代体数字符号。老式或文本体数字，无缝地设置在小写文本中。一种是现代体数字符号，它是为数学应用而设计的，在这种应用中，数字需要垂直对齐，以便进行行权值比较或制作表格。大多数当代字体把两种数字字体都包括进去。

非字母符号（通常称为符号）包括和字符号（&）、at字符号（@）、百分号（%）和标点符号（感叹号、问号、引号、逗号、句号、括号等），还有重音符号或变音符号等。所有这些都应该在视觉上与整套字体设计的字母所确定的比例和形状细节相关联。

请比较两种老式（或文本体）数字字体的例子，以显示相应小写字母的数字和字符之间的关系与风格的差异。注意3和5在两套字体中的上升线和下降线之间的关系变化。

上面的三组现代数字字体都对应各自风格的大写字体，但数字的宽度都比字母略小，而且有时由大写线确定的高度略低（对于中间例子中的一组数字也是一样的）。这里的策略有助于更清楚地区分数字和大写字母，因为大写字母和数字经常同时出现在缩写词、符号和数字数据表中。

区分大写字母I和字母L的小写字母（l）是一个挑战，而与数字1的相似性又加剧了这一挑战。

这两组字符（尤其数字5和字母S）很容易混淆，特别是在字体较小的时候。在数字中设置角度，有助于解决这一问题。

要区分数字0和大写字母O的形状可以有多种方法。有时候可以加上一个斜杠；或者，在字谷中间设置一个圆点以示区别。区别老式的数字0与小写字母o的方法，通常是让数字0没有轻重变化，而字母o的笔画粗细是有变化的。

同样，开发无字形符号或其他符号的一般方法，与开发任何其他字符的方法相同：它们应反映字母的宽度、笔画和字谷的交替、总的笔画轻重度、笔画粗细对比度、弧线弯曲度和角度等。

上面是选定的符号和字母在其各自的设计字体样式中的比较。

发音符号或重音符号，也遵循字母字符在其特定设计字体中建立的视觉特点的设计策略。

点状标记通常与小写字母 i 上面一点的形状相当；带角符号的设计，如声调符号，灵活运用带角字母的角度和笔画连接形状等要素；弧线元素符号的设计，如波浪线符号和下加符，其弧线弯曲度和姿势节奏对应较大的弧线，但符号的细节，却与字母 J 和 Q 中的尾巴，或字母 R 的腿的最后一个笔画等相类似。发音符号则通常位于字母中心的上下方。

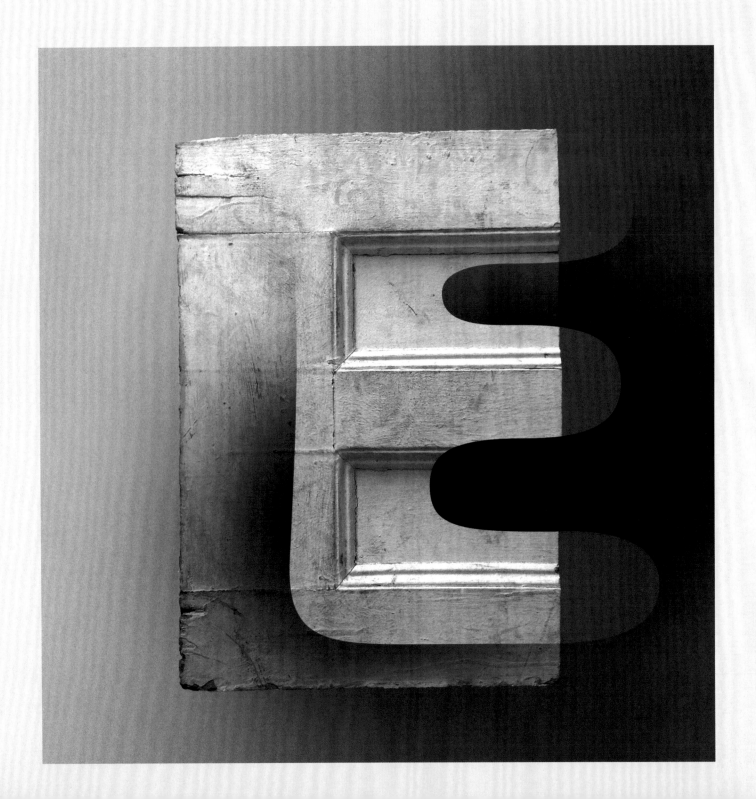

字体设计最吸引人的地方之一是它的灵活性——字母的基本形状可以以几乎无限的方式进行修改和改革,从严格的、似乎有限的变量中设计出几乎无限的字体。这种无限设计的可能,可以归因于不同字体的字母在形象上具有明显的可识别性。例如,如果一个 A 看起来足够像一个 A,那么它就会被读成 A,要把 A 处置成一个无法识别的 A,反而需要大量的操作。

自由地超越单纯的功用性字体,传达意义或叙事的功能,对于开发展示性字体用作标题,尤其是用于品牌标识是至关重要的。在品牌标识中,传达超越字母字面的理念至关重要。

奇怪的是了解历史先例的设计师更有能力将他们的研究从历史模式中解放出来,从而创造出更完整、更复杂、更能引起共鸣的新字体。

重新设计

以新视觉重新审视基于叙述与
概念表达的字体结构与风格

重温基础

探索内在几何结构

　　一种特定笔画的几何结构是辨别一个字母属性的根据，这种几何结构也为新版本字母的设计提供了广阔的空间。在一个单一字母的原型中，每一个笔画的形状、角度、笔画轻重、连接处的形成和细节都表达了多种可能性中的一种。即使对这些特征中的任何一个稍作修改，也都可以创建一个截然不同的新字体。

　　研究某一特定字体原型的结构与笔画形成的几何关系，取决于确定该原型固有的结构类型：它的结构是由角度（以及什么类型角度）或曲线定义的吗？其结构部件连接处落在何处？当这些有限的变量被推到极限时会发生什么？

左图中为对大写字母 K 的广泛研究，首先探索了与字母竖线笔画、手臂和腿之间的连接处相关变量所固有的可能性。

　　在这项研究中，除笔画的相对长度外，所有的变量都保持一致——在最上面一行，字母的手臂和腿的长度变长，或变短，或者完全消失。

　　在中间一排，竖线笔画从底线向大写线越伸越长，然后竖线笔画下半部越来越向上退缩。

　　底部一排是设计师从连接处周围向外设计模糊笔画的效果。

　　下面的研究探讨了使用数字手段使字母变形的可能性，它在字体上创造了平面透视的错觉，结果是可以改变字母的姿态，从反转、倾斜到斜体。

　　这几页有关字母 K 的研究是由杰里·库伊珀（Jerry Kuyper）慷慨提供的。

综合测试笔画轻重度和字宽扩展的基本变量，可以全面察看字体结构的最基本方面可能发生的变化。

靠左边纵列（最左边）为常规笔画轻重度字体，比较字母的臂部和腿部笔画不同的端线形状对字母带来的影响；靠右纵列（左近）显示了笔画明显变粗时这些效果的夸张程度。

本研究探讨改变字母竖线笔画、手臂和腿之间笔画轻重度分布的影响。

轮廓之间的对比揭示了更多有趣的可能性。

在这里，设计师研究作为字母外轮廓和内轮廓笔画的轮廓线，以及笔画轻重度变化对连接结构的影响。

对特定字母几何结构的深刻理解，让设计师看到了创造富有创意的字母符号的可能性，就像这个为文具公司"儿童艺术卡"（Kids Art Cards）设计的标识一样。

蒂莫西·萨马拉/美国

在这组相关研究中，设计师测试了各种衬线结构。

重温基础

对规范的夸张

不同字体外观的大部分差异是由对特定方面的轻微强调造成的：字体比正常字体稍微扩大一些，或者把衬线设计得更锋锐，等等。对这些基本的字形特点进行大幅度的扩展，就会立即产生新的、富于表达力的字体。笔画粗细的宽度、力度和对比度的极度夸张可能只是开始。其他可能性包括改变字符的上下比例关系，使字体显得头重脚轻或头轻脚重；倾斜斜体字母的角度，让其远远超过习惯的 12 度—15 度的垂直偏离度；或者旋转弧线字母的内部字谷，以使其外部和内部椭圆形轮廓之间产生过大的张力。笔画端线也是可以造就超级风格化字体的元素，连接处形状也能起到同样的作用。

Extra Bold. Ultra Fine.

这些夸张的字符放大了笔画粗细的对比及其点状形式的大小——让衬线、标题和标点符号取得平衡。此外，笔画中弧线外倾，粗细程度超过通常的直线笔画，如大写字母 E 和 B 在底线的笔画以及小写字母 x 的对角线笔画所示。这种字体的气势因为逐步上升的底线设置而得到进一步加强。

玛德琳·德尼丝／澳大利亚
老派 新派
维多利亚·格罗，讲师

Aa Bb Cc Ee
Hh Kk Mm Pp
Rr Ss Tt

在这些字体偏小的无衬线字体字符中，笔画力度的明显对比突出了弧线字母的轴偏离中心的极端旋转。小写字母 x 的高度异常大；下面层级明显比上面层级高。

艾丽卡·富尔顿／美国纽约州立大学帕切斯学院；导师：蒂莫西·萨马拉

R Q N G K B

上图为相对保守的设计字体。这套字体设计从字母 Q 着手，正圆的程度很夸张，加上略为加粗的笔画轻重对比度，令字体显得更有趣，请注意字母 R 和 B 的肩部在返回到竖线笔画或穿过竖线笔画时的向外张扬。此外，字母 R 的腿和字母 N 主要笔画的对角线以及字母 K 的腿都设计为曲线；字母 N 中左上角连接处显示为弯曲的端线。这种字体的进一步特征是上部分层级和字谷的夸张尺寸，可以明显看到，字母 R、N、K 的上半字谷比下半的大，字母 G 的喉部笔画偏低。

马克西米利安·波利奥／美国纽约州立大学帕切斯学院；导师：蒂莫西·萨马拉

重温基础

字母原型的重新阐释

　　当然，仅仅因为一个特定的字母是由特定的形状原型构成的，并不意味着它必须总是如此。重要的是要认识到，字符的形式并不一定存在于弧线、对角线或竖线笔画中——真正重要的是在其设计中提供的笔画信息与读者对其各部分的期望相一致，它们相互关联，以获得对设计字体作为一个字符而区别于另一个字符的识别标志。例如，矩形、三角形或不规则图形可以替换弧线笔画，只要它可以被解释为能够起到被替换的笔画结构的功能就行了。

Wolos Capital

　　人们在查看金融服务公司的这个徽标时，会被提醒识别字母所需的信息是多么少。在本例中，大写字母 W 由几个简单的点构成。

移动品牌 / 英国

　　这个标记的成功在于它的设计者认识到了一个简单的真理：任何两个点之间都有一条线。

图中的字体设计将所有小写字母重新命名为由断开的平行线组成的结构，这些线的两端被设计为柔和的圆角。

帕翁设计事务所 / 美国

左图为大写字母 G 的各种变异字体，显示出字母原型的特征可能会被推向多远。虽然这项研究是在没有预设目标，也不作为任何特定项目的前提下来进行的，但这一研究显示了其对解放思想的成效，以及这种思想解放的巨大作用。例如，把这里

的每一个字符都看作是以字母为基础的徽标。在这里显示的有限数量的字母变体中，可以为各种客户设想品牌徽标的设计。

这个瑞典建筑公司的标志以带角的平面板块构建了一个字母 S，完全颠倒了该字母的原型，从根本上说，字母 S 就是一条曲线结构。

阿提波铸造厂／西班牙

左图为作为这种字体的一部分而开发的许多可供选择的字符。事实说明了即使是单个字符，字体的原型也可以被重新开发出多种多样的字体变化。

字体开发设计工作室／荷兰

重温基础

给文字加上视觉思想

从字体结构规范的夸张，或重新诠释文字原型可以改变到什么程度而仍然保持其可识别性，到感觉足够自由地将一个纯粹的字体姿势或蕴含的巧妙的比喻意味引入字体，使之成为视觉形象，只需一步很小的跳跃。这些强加的条件可能是结构性的。例如，改变字体的传统笔画轻重分布——也可能与字体表面更相关——用图案打断字母的基本形状。考虑到传统的绘画媒介赋予特定的标记形状和纹理，如果这些媒介能够明显地影响字母的塑造，而不仅仅是纹理上的修饰，那么允许这些媒介的明显存在甚至可以被认为是一种视觉上的奇思妙想。

EbaicCLTH
RKdIBngD
tWywoheY
GOklArN
0123456789

与传统相反，这些字母的笔画重笔落在笔画连接处周围，在几何和自然字体特点之间创造了一种有趣的张力。

设计师不详 / 美国纽约州立大学帕切斯学院；导师：蒂莫西·萨马拉

在这个实验字体中的几种线条图案，从实线的反面中断字符笔画形成的连续性。此外，字体本身也有特定的笔画力度逻辑：字母左侧由一个轻笔画或多个笔画组成，而右侧则由重笔画组成。相反的线条模式也会给人一种次要的实线模式印象。

设计师不详 / 美国纽约州立大学帕切斯学院；导师：蒂莫西·萨马拉

Cc Ff Gg Hh
Ii Mm Nn Oo
Rr Ss Uu Yy

ACEHIRT

这里显示的文字来自一个关于水资源短缺的项目。视觉上的想法是减少笔画信息量，尤其是在连接处传达干燥的意思。剩下笔画力度较重的元素，被波澜不惊地调整成虚无，似乎水分被表面裂缝吸干了。

设计师不详／美国纽约州立大学帕切斯学院；导师：蒂莫西·萨马拉

这组作品的字体有两重视觉含义：首先，字母的字体主要为矩形，并以倾斜形态呈现透视感；其次，文字的内部字谷被拉向反向倾斜。

EAOR
efakqrx

在这组字母中，字体比例和形状的规律性被两个强加的视觉特征所取代。首先，文字的整体形象被设计为一种模拟水晶平面状，每个字母都有若干切面。

其次，这些文字是用钢笔或描线笔描绘出来的，书写工具随意变化线条力度的特点被保留下来，创造出更柔和、更自然的对应的笔画线，以配合切面状结构的几何形状字体。

重温基础

极端的混搭式应用

在前一章中，我们讨论了混合不同类型字体特征的理念，并将其作为发明新字体的一种选择。在此背景下的假设是将无缝地集成这些特性，并且仍然以传统的、统一的文本风格来构建所需的设计结果。

为什么要止步于此呢？

沿着这种想法走得远一点——或者更远一点，看看会发生什么！

ADEFGHI
befh
0123456

图中这种字体把斯宾塞式（或草书）字体与几何点阵字体融合在了一起。

ATUZ
nrtuvxyz
89

左图为过渡期的有衬线字体与圆形几何无衬线字体的混合体，由 P. 斯科特·马凯拉（P. Scott Makela）设计。他是一位赞成 20 世纪八九十年代后结构主义运动观点的设计师。他毫不掩饰其设计要素风格之间的脱节，允许不同风格元素的边界相互碰撞，有时还允许不同的字体形式元素跨越彼此的边界。

乍一看，这种粗体的、字体大小超过正常字体、直线形状的无衬线字体似乎相当正常——尤其是与上一页所示的其他字体样本相比。仔细观察却会发现，这是一个简单而有效的混合解决方案，即将硬边、直线笔画和不规则、有纹理的笔画结合在一起。

设计师不详／美国纽约州立大学帕切斯学院；导师：蒂莫西·萨马拉

ADEFHIKNO
RSTUWY
adefhiknorst
uwy
0123456789

重温基础

过渡到自然

放手很难。设计师们常常忘记，排版印刷起源在于手写（好吧，从技术上讲，这不是真的，但这里的重点比印刷起源更重要）。重点在于字体与书写有关。书写是讲究运笔和出于自然的，一个字体设计师可以把这种发自内心的真实作为一个出发点，即使结果甚至不是对手写体的书写形式进行严格的标准化处置。希腊和罗马的文字，如果你回忆一下，最初是镌刻在石头表面的，因此毫无疑问是美丽的。

因此，人们在设计新字体的过程中，可能会毫无保留地接受书写笔势所提供的视觉力量。这可能意味着将该书写工具的纹理证据作为设计的一部分保留下来，或者因为追求更精致的字体将其完全删除，同时保留其书写工具所体现的自然特性。

左图为一种采用粗糙书写手法的手写体字母，设计呈现了枯笔书写的效果，优雅的弧线笔画、冲流式收笔和微微摇晃的部分竖线笔画，给人以优雅的感觉。

作为研究的一部分，自然写成的粗糙字体最终可能会为公开的书法方法指明道路——但也有可能不会。最左边的粗糙字体是用墨水写在一块画板上做成的，只是简单地描绘出一些不寻常的结构和细节，以融入一个更精致或更有结构特点的字体中，如左图所示。

设计师不详／美国纽约州立大学帕切斯学院；导师：蒂莫西·萨马拉

左图中字体的设计采取稍微不同的策略。这组字母旨在通过把弧线结构强制设计为三角形结构来暗示一种控制，作为对极富于侵略性字体姿态的一种反制。

A G M R S

a b e g h m

AGMQRS

adefgkm

上图中的两种手写体字母保留了清晰的书写来源证据，尽管字体的轮廓清楚，字体的比例也已经规范化了。

第一种手写体按照宫廷体设计，偶尔显示为字母内部笔画的连笔——埋笔的细节与其尖而平的收笔一样，揭示了该字体的铅笔书写起源。第二种手写体在字体宽度和笔画轻重度的一致性方面没有那么精确，使其不规则书写方式得以在设计字体中保持原样。

新工具，新选择

老工具，新用法

习惯于使用工作室工具来完成特定设计任务的人往往会有所忽略，如果以意想不到的方式使用这些工具，可能会发现其原来没有料到的潜力。例如，湿墨笔刷最典型的字体语言体现为倾斜、摇摆、曲线、相互连接、川流不息等特点——但看看如果把笔刷拍在画板表面会发生什么：一种新的印记！对工具各种可能用途的差异进行探索，可以获得非常重要的知识。

通常用于一个目的的工具也可以用于其他目的，比如绘图。例如，有一种滴眼液器，本来是用来滴液体的；如果将之挤压的同时在一个表面拖过，就会形成线条，而不是水滴——线条的粗细可以通过改变挤压滴管的持续时间和压缩力。

刻印方法，包括从土豆上镌刻凸字（并涂上油墨），以及使用刻字模板来影响模板下面的字体，两种刻印出来的字体都很漂亮，足以代替直接手工书写的文字。

右边的字符研究是用滴管作为书写工具进行的，以帮助设计师明白，用滴管书写不同的字体，可以写成不同的标记。

经过广泛的探索，设计者选择了一些能够最大程度保证形式一致性的特点，并将其转化用于下面的字符集。在这些字母中，设计师选择保留了一些滴管的油墨不规范的明确证据，对其他元素则选择了提炼优化。

设计师不详/美国纽约州立大学帕切斯学院；导师：蒂莫西·萨马拉

戏剧性的新效果可以通过使用非常熟悉的工具，以简单的方法来实现：

最左边的 N 是用橡皮筋把两个刷子绑在一起写出来的。近左边的字体是用油漆覆盖牙签，并以牙签的一端为轴滚动而成的。

设计师不详/美国纽约州立大学帕切斯学院；导师：蒂莫西·萨马拉

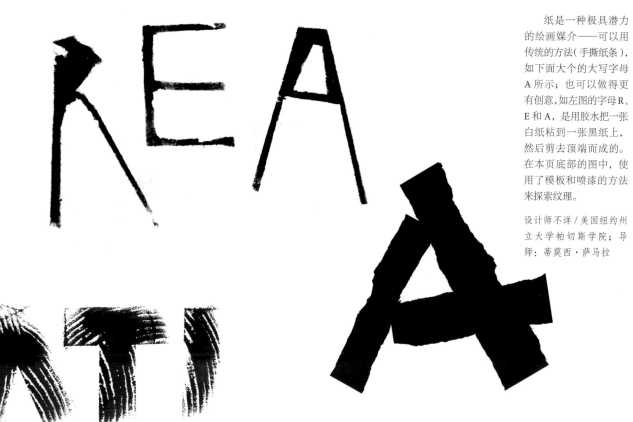

纸是一种极具潜力的绘画媒介——可以用传统的方法（手撕纸条），如下面大个的大写字母A所示；也可以做得更有创意，如左图的字母R、E和A，是用胶水把一张白纸粘到一张黑纸上，然后剪去顶端而成的。在本页底部的图中，使用了模板和喷漆的方法来探索纹理。

设计师不详／美国纽约州立大学帕切斯学院；导师：蒂莫西·萨马拉

下图中的字符是用一块从凸版印刷家具上撕下来的木头蘸上墨创作出的。

设计师不详／美国纽约州立大学帕切斯学院；导师：蒂莫西·萨马拉

新工具，新选择

印刷体的变异

与以手绘素描开始字体设计不同，对现存的字体进行操作，可以提供另一种发现意想不到的排版字体理念的方法。这里的重点是"意想不到的"这个词：与以预定的效果为目标不同，这种测试不是在心中预设目标，而是保持一种开放的心态，测试字体的大量变异体，以期有更多的选择余地。

选择要使用的单个大写字母或小写字母。所选字母可以是任何风格的字体，但请记住，字母的特殊形体特点，将因为印刷字体不同的探索方式而受到不同的影响。就此而言，同时对两种或两种以上不同风格字体的标本进行改变试验可能是有益的。在一页纸上排列几个字母，高度为2—3英寸（5—6厘米），并打印大量的复印本。

对每个字母实例执行不同的操作，以确保每个字母的结果都是清晰和显著的。操作可以用数字化手段来完成，但是，再次强调，对软件过度熟悉有时会限制一个人的思维。走出你的舒适区，以手工操作进行探索，这样更容易发现一些出乎你意料的结果。

任何一种基本策略——例如切片方法——都可以用多种方式进行探索，每种方法都会产生不同的效果。上图的字母K用工作室刀对字母进行水平切片处理，切割的部分侧向移动。如果进行垂直切片，或者是以一定的角度切割，那么对字母结构的影响必然又会各不相同。

左图的字母K被描画在一个薄薄的海绵状表面上，剪下来，然后向多个方向切割。扫描它并增加其对比度，将结果简化为正面和负面的实心图像。

左下图的字母K被简单地撕裂，然后连续几次复印之后再次复印，沿着其撕裂的边缘就拉出了一种坚硬的纹理。

这几页上的字母研究提供者：

凯文·哈里斯／美国视觉艺术学院；导师：蒂莫西·萨马拉

这里显示的处置方式包括许多手工生成的解决方案，从切割和重新排列字母部件，到将打印的图形元素粘贴在一起，到折叠，到使用标记笔和标尺重新绘制等。只要用一点时间和想象力，数以百计（即使不是数以千计）独特的策略可能被单独或综合发明和测试出来。在本页右下角提供了一个不完全的可能性样本作为起点。

策略样本

涂鸦 / 粗糙的映描

草图 / 轮廓绘制 / 擦除

分解 / 混搭 / 折叠

撕裂 / 拆分

抓擦 / 刻痕 / 摩擦

粗化 / 切割

字母部件位移 / 吸收 / 刺穿

穿孔 / 燃烧 / 泼墨

影印退化

用外来元素重塑

新工具，新选择

模块化建构

另一方面，追求完全数字化探索当然是一种选择——没有什么比像素的形式结构更基本的了，或者，从更广泛的角度考虑，使用重复的模块来构建字母的字体。

毫无疑问，绘图软件和图像制作软件是这种方法的理想选择，因为它们具有复制和粘贴、旋转、反转位置等功能。这个过程可以非常快，并在短时间内生成大量的变量进行比较。

使用模块化方法的一个主要考虑因素是网格的"分辨率"——多少单元高，多少单元深。单位越少，就越难区分相似的字体，比如字母O和D，是因为没有弧线可用。不过，使用正方形像素式模块并不是唯一的选择。模块本身可以是任何形状的，并且不需要将自己局限于一种模块形状。因此，模块化元素根本不需要安排在网格结构上就可以进行探索。

左图为由两种不同分辨率构成的正方形网格——一种粗糙，或者说由较少的模块组成（左远图）；另一种由精细得多的模块构成（左近图）。以此显示了以不同分辨率建构的字母可能出现的复杂性和细节性影响的效果。

如左图，从左到右减少单位数量以进一步改变模块场，本质上就是强制压缩字符宽度，极度放大了字母整体表现方式的差异性。

模块不一定是正方形的，也不一定要遵循像素的概念。图中两种字体使用了不同形状和不同复杂程度的模块，尽管两者的模块都在正交网格上排序。

另一个需要探索的变化是使用超过一种形状的模块。在右边的字体中，两种基本形状：正方形和梯形，或叫剪切矩形，被重新组合。有时允许重叠，以创建其他形状的外观。

在下图的超常字宽字体中，由圆形线段、点和对角的细节元素合并成某种二进制或数字模块形式。

模块化也可以被理解为一种维度结构，如上图中的字体。图中字符的笔画似乎是由从铁线框切下来的线段构成的；铁线框的每一层水平轴线也被切割下来引入各字母的横线笔画中。

新工具，新选择

数字化操作

软件工具本身提供了丰富的资源来改变字母形状，以找到新的字体。大多数设计师倾向于在特定材料上使用变形、翘曲或过滤等方法，但他们往往不愿意检查这些技术对字体的影响。缺乏经验的设计师（尤其是学生）和那些倾向于教条主义思维的人往往过于关注他们所以为的设计字体特点。克服教条主义思维，才能让你的数字化操作水平继续提升。

无论是自己建构几个基本字符形状来作为字体设计基础，还是简单地从现有的字体中设置几个字符形状为基础，插图程序基于矢量的工具提供了数字环境下文字形体互动的最直接方法——只要这些字体是由点、连接它们的线段及其内部填充颜色组成的矢量形状构成。

基于位图的成像软件鼓励以像素为媒介的摄影或连续色调实验，其范围从软化轮廓到创建模式字体；从字体的透明覆盖与形状拼接，以意想不到的方式混合正负形状，到创造字体的扭曲和笔画表面的纹理化。

在印刷字体周围设定点或线段并移动其位置，或者使用编辑转换技术（如缩放、弯曲和剪切）转换选定部分，是此类软件允许的许多技术手段中的一部分。另一种方法是使用滤波技术对选定的字体笔画外围进行滤波处理。

作为创造可识别的现成效果的手段（有时还有些便宜或卡通化），使用滤波器需要测试如何改变各自参数可能产生较少的预期结果（例如，在纹理滤波器中增加或减少生成器的数量，或要应用的振幅及其方向）。一个滤波器可以以数百种方式转换同一目标，并且有数百种滤波器可供选择。

新工具，新选择

图像处理策略

摄影所需要的光和三维形式之间的相互作用技术，提供了改变字母结构的独特可能性。摄影的媒介现在基本上是数码的。试图找到一个真正的胶片相机是困难的，通常也是昂贵的；冲洗和把照片从底片打印出来，甚至更麻烦和更昂贵（而且费时，还需要专业知识）。

然而，近年来，数码相机及其软件（便宜的，或者装在智能手机中的软件）已经被开发出来，其中包括一些功能，可以模仿传统胶片相机的一些效果：使用较长曝光时间获得模糊效果，相机移动的同时保持快门打开；在一帧内多次曝光两幅图像；允许光线进入相机；闪光效应；等等。

重要的是要记住，图像扫描仪、复印机以及照相机都属于影像技术。使用此类技术可以产生偶发效果：扫描时把字母图像在成像床上移动，让字母与成像床保持一定距离或者成一定角度进行扫描，或者插入某种折射材料作为干涉媒介，都可以以有趣的方式影响扫描的图像。最后但并非最不重要的是，成像软件中的照片过滤操作技术是成熟的，并且潜力无限。

把光通过空间产生不同体积出现的效果拍摄下来，然后将这种效果套用到现有的字体上，是一种简单的涉及摄影的策略。

上面的字符就是用这种方式创建的，是使用金属的图像，把向下滚动的安全门作为源图像制作而成。

另一种略显复杂的策略是将组件与拍摄的场景分开，然后再重新合成；同样有趣的策略是把字母跨过物品或环境投影以使其变形，然后拍摄变形的图像——或以光照射切断字母投下的阴影，并进行同样的操作。然后可以对捕获的图像进行处理，根据需要改变其密度和对比度。

最容易操作的策略之一——也是一种特别有趣的策略——是当输入对象从一端移动到另一端的同时，在扫描仪或复成像床上插入一个移动的物品。插入物品缓慢移动，可产生更连续的扭曲效果（如左侧所示）；而快速的突然移动，通常会在图像中产生起伏、交错和断裂的效果。

凯文·哈里斯／美国视觉艺术学院；导师：蒂莫西·萨马拉

摄影媒体现在本质上是数字化的，成像软件是生成视觉效果的方便程序，而这些视觉效果在过去只能用相机才能创建。例如，通过使用这样的程序的工具可以更容易地实现模糊化处理，比使用相机进行长曝光设置同时摇动相机的做法更简单有效。

另外的好处是与基于矢量的绘图软件中的滤镜一样，照相效果滤镜也可以通过改变其参数的选项对主题选择实施控制。例如，图中的三个大写字母样本 B 都是不同类型模糊控制结果的实例。

只曝光图像中的高光和阴影，而忽略中间色调的高对比度照相胶片，过去是实现如上图所示的详细、高对比度图像的唯一方法。幸运的是现在使用软件更改图像的值和密度级别，可以在几秒钟内完成并得到相同的效果，以及更多不同的效果。

上图显示的文字最初是从纸巾上剪下的粗糙的字体，然后弄皱而成。设计师在不同光照强度下进行了测试，并在一些字体表面上用木炭摩擦，成功地生成了褶皱细节异常清晰的照片。这些图像经过数字化调整，最终把不同的部分合成在一起。

里安农·欧文 / 美国纽约州立大学帕切斯学院；导师：蒂莫西·萨马拉

新工具，新选择

视觉化感受

图画和非图画派生的策略都可以在字母的字体形状中获得强大的效果。字体的内在形式语言，由它的笔画和字谷、笔画重量、字体宽度和细节建立起来，自动携带非图画的叙述；对优雅、浪漫或感性的解释采用了更轻更具线条性的字体风格；弧线笔画的调整用于表达流畅性。轻笔而较宽的字体看起来优雅、开放与宁静；而粗体文字则显得富于侵略性，具有权威性且高调。

除上述基本字体属性外，设计师还可以在字体中引入抽象和图解性元素，用以激发多种情感经验或心情。设计字体所使用的书写工具本身，也可以增加其语言效果：与设计师所选择的字体比例和细节一致，或者独立于字体的比例和细节。选择有倾斜度、直线形状的刷子而不是表面带肌理的书写工具，可以包含连贯性、背景性的意味；而黑体、权威性字体则不会选择此类书写工具。

左边这个粗体、斜体的板状衬线字体迷人地向右倾斜，其厚实圆润的笔触让人感觉柔软和可爱，但又充满活力。

右图的字体结合了手写体元素（这给人一种读书不多、诚实的感觉）和非常大的小写字母，其比例看起来几乎像儿童体一样。

下图中的大字体、轻笔画的无衬线字体相对庄严，但它也散发出一种平静的感觉——因为它的字体尺寸很大，而且直接，这是由它的笔画重量轻、开放的字谷和干脆的端线带来的效果。

另一方面，左图中这些字体给人一种不祥或危险的感觉。

顶部字母标本通过其撕裂的、似乎被破坏的轮廓和不可靠的笔画重量分布传达了不祥和危险的感觉；它的一些字谷像眼睛，看起来充满着危险。

中间字母标本也显示出令人不安的不规则轮廓，以及它笔画奇怪的衍生，暗示某种卷须或者是大头针一类的东西，用以固定这些字母，这样它们就不会逃脱。

底部字母标本由粗犷的垂直线构成，浅薄的横线笔画向下延伸，笔画端线一律形成尖尾，暗示着一个铁门。这种字体还让人联想到中世纪哥特式或黑色字体，通常与恐怖惊悚类型的电影联系在一起。

AGMR

AGMR

左边这两种字体给人一种脆弱的感觉。非常轻的无衬线体（上排）似乎很脆弱，随时都会裂开的样子；而有纹理的无衬线体（下排）可以形容为由玻璃或冰形成。

AGMR

AGMR

AGMRS

AGMR

上图这些字体中，不同寻常的笔画形状和图形细节可能被解释为异域的、神秘的或异样的感觉，这取决于它们可能出现的上下文。

AGMR

AGMRS

AGMR

上图的字体组合以不同的方式给人一种动态的感觉：通过充满活力的对角线拼接，几乎是通电的形状（上排），使字体形式产生震动感；通过超大字体和圆滑、单调的笔触，以极大的速度扩展至整个页面（中排）以达到动态效果；或者通过极端的粗笔画（粗细笔画总是一种力量感的显示）和夸张的后倾，使得字体形式感觉像是自己突然、出人意料地升起来——尖锐、棱角分明的字谷（下排）的出现，让这种感觉更加强烈。

AGMR

AGMR

ADGMR

在左边这一组图中，所有的字体都传达出一种人为或做作的特质，主要是因为它们似乎是由完全不同的元素故意构成的——这些因素似乎不太可能自然地结合在一起。中间的字体具有机器或玩具的特质；底部的字体显示了从某一表面凿出的痕迹。

讲故事

唤起时间和背景

无论是为了实施项目的设计概要和交流目标，还是纯粹为了好玩，研究来自其他时代、文化或地区的排版字体都可以成为开发新字体的坚实基础。首先要考虑到许多现存的旧字体都带着其创建的时间、地点以及特定技术条件的特定特征。

对于实施有特定要求的设计项目，比方说，为巴洛克建筑展览的海报设计标题，设计师可能更倾向于设计一种与相关历史联系更紧密的字体，制作一种"具有时代气息的作品"。另一方面，对历史字体的形式语言进行较少指涉的重新解释，通过对其进行简化或抽象化，可以引起人们对历史主题的联想，而其题材也具备新鲜感和当代的阐释。

左上图的字体是一种古希腊字体的翻译或者说再创造。它在某种程度上被强加上了某种风格，在节奏上比其历史真迹更有规律。然而，其下图是对上述字体用几何体的重新诠释，承载其历史遗产，却以更现代的形式投射其身影。

与本页面顶部的字体示例类似，图中两种字体均脱胎于黑体字母。左图是一个系统的、高度简化的黑体字母设计。上图则更多是对其来源的指涉借鉴，尽管字体的竖线笔画加粗到了极致，其细节也经过了简化。此外，小写字体已经扩大到与现代字体近似的比例；大写和小写字体之间的风格逻辑也更加统一或者说彼此协调。

AGMRS
adefgm

AGMR
adefghnox

ACMR
adefgk

AGMRS

AGMR
adefgkmqs

由于不同的原因，上图两种字体可能会让人想起 20 世纪 50 年代的其中一种字体。上边的字体样本是一种工业手写体，指涉那个时代的汽车造型。在其下边的字体标本

是平面设计字体，指涉的是同时期最流行的艺术流派——生物形态主义和抽象表现主义。

上图的三个字体样本都用于表达技术的观念，也许能够同时表达关于科学或未来的概念。

在不同的背景下，它们可能会给人留下历

史性的印象，甚至有点装模作样，比如 B 级科幻电影，或者是相当具有前瞻性的印象。

AGMR

ABGKMRS

AGMRS
adefgk

图中三种字体标本代表了英国和美国的维多利亚时代，大约从 19 世纪 80 年代到 20 世纪 10 年代初。上边的字体样本代表了英国新艺术

派的几何有机主义；中间的字体样本类似于许多木质板条丝绸，这在当时的英国和美国很受欢迎；下边的字体标本结合了与时代相关的建

筑风格细节，如艺术与工艺风格或使命风格，以及当时芝加哥和纽约等地建筑具有特色的锻铁制品。

讲故事

方言的启示

用于新字体设计视觉化的工具或方法本身可能来自一些通俗易懂的印刷字体或其他方面——一种方言体验。设计师可能会从各种形式的日常"未设计"的视觉资源中获得灵感：机票上销售收据和客户信息的点阵打印；超市的彩绘促销标志；街头的涂鸦；科学家用来绘制特定类型数据的表格或模型的形式；等等。

AGMRS
adefgkmq
!?&@$:;""

The quick brown fox jumps over the lazy dog.

在所有受欢迎的方言参考资料中，打字机字体可能是最受欢迎的。它在文化意识上占据了一个奇怪的领域，介于怀旧和老式机械时尚之间，具有一种办公室朋克风，既平淡无奇，又具有怪异的象征意义。

科学许多分支都有自己特别的平面设计姿态，用以将自然界的某个方面视觉化。右图中这种字体借鉴了用于表示分子结构和原子结构的方法，如苯环结构和肽结构。就像化学本身一样，它组装了一个元素调色板——实心笔画和空心笔画，带有弯尾笔画端线的笔画和带有圆点端线的笔画，并以接近模块化的结构组织起来以形成字符。

丹尼尔·韦恩伯格 / 美国纽约州立大学帕切斯学院；导师：蒂莫西·萨马拉

HNTJUCY
FALEOGS
eangFihtc
01234567

让设计师沉迷的仅次于（有时甚至优于）打字机字体的，是街道涂鸦字体。这些涂鸦字体最早出现在 20 世纪 70 年代末的美国城市——被斥为破坏公物，后来在艺术界获得了一席之地。

涂鸦介于展示性字体和手写体之间。与字母字体的其他主要类别一样，涂鸦也出现在各种子分类中，包括书法字体、方块字体、空心体、笔画两边空心体和阴影字体等，以及装饰性和说明性的字体当中。

作为一种手写体，涂鸦是一长串此类字体中最现代的一种，也可能是这些字体中最边缘的一种。

日常生活体验是方言表达的中坚力量。各行各业的人，无论是在家里还是在办公室工作，总是在制造东西。如果他们不是受过教育或是职业的艺术家、设计师，那么这些东西就会从一个诚实和真实的环境中不经意地产生，更不用说其中的天真意味了。

家庭工艺和家务领域，特别是在集体记忆中占有一席之地的领域，是迷人的视觉语言的源泉。右图中这种字体唤起了人们的比喻联想：这是旧时代的手工刺绣字体样本。

讲故事

概念叙事

　　然而，通过字体设计进行故事叙述的另一种选择是把图像和抽象元素以及正式的字体姿态结合到字体设计中，以引起更复杂的联想。例如，由工业上令人回味的细节联想构成的复杂字体，指涉的可能是铁质建筑；不规则轮廓和笔画力度变化可能会让人联想到粗糙的材料，比如石头；锐利且只经过局部编辑的概述可能会让人联想到困难经历中的未知元素。越是风格化的字体，所传达的信息可能就越特别或具体。

　　这种设计方法非常适合用于品牌系统一部分开发定制的建筑用字体，特别是用于开发客户标识的字标。一套完整字体的细节可赋予其作为该系统一部分而产生的交际意义的特性；也可用于把单个单词或短语视觉化，比如一个标识符或一本书的标题——字母形式语言将打开它的多重潜在含义，并强调某一特定的理解。

　　即使是一个具有明显且明确含义的单词，比如上面的这个词architecture（建筑），也可以被拆解、着色，或者转换成该词含义中某个特定方面概念的暗示。

　　顶部的例子使用了体积形式，强调了光和质量对建筑的重要性。

　　第二个例子暗示了维度和封闭空间。在中间例子中，细线笔画清晰地表达出正方形几何形状中的极简主义缝隙，这是一种超现代美学。

　　在顶部往下的第四个例子中，小块暗示了砖块和建筑的模块化。

　　最下面一行的例子中，包括笔画缺失的字符和其他钝削的字符，表达了建筑整体和原始的遗产，或者，也许暗示了一种被称为野兽派的建筑风格。

CANERMGSO

canermgso

左图中的设计文字被用来代表癌症管理中心，其消失的笔画意味着肿瘤的消失和逐渐康复。

唐纳德·布拉迪/美国纽约州立大学帕切斯学院；导师：蒂莫西·萨马拉

在为生命科学公司 BioBank 开发的这种字体中，设计师开发了一组强劲的大写字母，它们的形状混合了尖锐的技术角度和倾斜的有机字体，在字符之间的关系中交替变化。

每个大写字母的巨大笔画区域包围（似乎是保护）点状、细胞状的细节和电路状的线性字谷。

设计师不详/美国纽约州立大学帕切斯学院；导师：蒂莫西·萨马拉

RBCDEF
GHIJKLN

THGOSEIRFNL

enghridoft1s

左图为高线公园（High Line）设计的建筑用字体，高线公园是一个城市公园，是从高架铁轨上改造而来的。字体设计参考了铁轨上的铁联轴器和轨道发光光泽；字体在同一高度上设计了空心笔画，在视觉上将大写字母在同一层面上形成一条通道，创建了一个空间，暗示一条通过城市密集建筑环境的路径。

菲利普·黄/美国纽约州立大学帕切斯学院；导师：蒂莫西·萨马拉

讲故事

物品就是灵感，物品就是字体

在展示性字体设计选项中，最像图像、最具叙述性的选项是那些笔画结构源自图形形式的选项。设计师可能会选择以一种非常实际的方式来实现这个想法（用实际物品的图像构成文字的笔画，无论是自然字体还是风格化字体）；或者相反，他或她可能更喜欢不那么直接视觉化，把所选择物品容易识别的特性抽离出来，然后将其抽象地阐释并应用到字体设计中去。

尽管关注夸张实验的易读性很重要，但同样重要的是要记住字母、数字字符在操作时具有很强的弹性——设计师的实验空间通常比他们最初设想的多。最终，正是西方字母表结构的强大之处，让我们得以重新诠释它的形式，并不断以新的方式开发出新的字体。

左图中的展示性字体使用了运输箱的简易图式风格，字体不同部分由节状网格构成，形成一种大胆、有趣的字体形状。

图中的设计字体与一则攀岩组织推介的海报有关，其灵感来源就是石头。不规则的圆形字体和尖锐的锯齿形字体以不同的方式相互作用。

设计师大部分注意力集中于在每一个字母出现的对比中寻求一种一致性，尽管在不同的位置，锐利的字体和圆的字体会相互冲突。此外，对每个字符的不规则笔画力度进行调整，使每个字符出现相对相似的笔画力度和轻重变化。其结果是整体笔画力度、形状和比例逻辑在某种程度上是无缝的，并贯穿始终。

安德鲁·谢德里希 / 美国纽约州立大学帕切斯学院；导师：蒂莫西·萨马拉

与第 194 页那些灵感来自石头的字母一样，图中这些字母也利用了自然不规则性与系统关系之间的张力。注意小写字母 e 的眼睛、小写字母 a 的下半叶和大写字母 R 的上半叶在比例和卵形形状上的相似性。

此外，每个字母都包含线条笔画和一个更粗笔的元素，以便在这些不规则的自然材料中建立起一致性。

杰西卡·迪安格里斯／美国纽约州立大学帕切斯学院；导师：蒂莫西·萨马拉

自行车链条片段的照片被处理成高对比度的草图，以构建这种字体的字符。使用真实物体的图像赋予文字一种休闲、舒适的自然主义，同时保持了些许工业的痕迹。字体是由连在一起的点组成的线条系统构成，在技术上是模块化的。有趣的张力产生的一个结果是个性的形状受到链条本身物理机制的限制：一种模块化的概念，却受到强加的不规则性的干扰。

即使是最平淡无奇的办公材料，也能变成某种字体，提升不起眼的物件的地位——即使会因此把高大上的字体设计理念带回现实。

自 1990 年以来，可用的字体数量增加了十几倍——根据目前某些估计，从大约 3 万种增加到近 50 万种。再加上数不清的字母符号、单词标记和标题处置等，排版探索的字体规模接近天文数字。本书中列举的是最近为各种应用程序生产的字体设计和字体示例。无论字体设计是为编辑背景下得到广泛阅读，还是作为单一产品包装袋上的产品名称，每一种字体设计都充分利用本学科的历史知识，尊重历史遗产。即使我们的目标是与历史遗产做斗争，并重新创造可接受的字体，以创造一种新的概念体验，也是如此。

字体设计现状

当代字体设计方向示例

懒散展示性字体

字体开发设计工作室 / 荷兰

这个大胆、几何结构的空心字体讽刺了流行文化的元素，激起人们对电子网络游戏、玩具以及运动服的联想。

颤音家族

字体开发设计工作室 / 荷兰

右边示例中为广泛的书法半衬线字体，使用了包括实线笔画、空心笔画、阴影线和双色调变体，以及一些异质的细节（注意标题），为排版字体提供许多富有表现力的，同时又不失匠心的选择。

COME/
IS/THE/
TORPOR/
THAT/WE/
LIVE/IN/
EVERY/
DAY/OF/
OUR/LIVES

Calligraphers
Influx Artiste
Brainwasher
Middle Earth
Snoop Doggy
Megalomania
Revolution 46
Rock & Rolla!

饮料商标

模卡设计 / 美国

这个词是一个能量饮料品牌商标，饮料从番石榴叶（亚马孙平原的一种树叶）中提取汁液酿造而成。商标字体采用空心笔画，以当代无衬线字体展示其作为地区遗产的特殊风味。

卡尼拉家族

商业类型 / 英国

示例中温暖、低调而自信的衬线体，一开始用的是卡斯伦字体，却摒弃了外在的衬线，采用了柔和的闪光端线，让人回想起石雕罗马字体的经典质感。

房地产品牌

索迷欧尼 / 英国

一个漂亮冷静而又不失优雅的字母组合为一个翻新和新用途的多功能物业（Devonshire Quarter 德文郡区）商标，简洁地合并其两个首字母。

夸尔托家族

霍夫勒公司 / 美国

下方这款强劲的衬线字体，借鉴了亨德里克·范·登·基尔（Hendrik Van den Keere）创作的 16 世纪荷兰展示性字体。其

引人注目的设计源于可控的对比：强劲的竖线笔画和奢华的弧线笔画；坚定的节奏和突然的急转弯；沉重的粗笔画和剃刀般明亮的衬线。

Großstadt
WARSAW
Adjacency
Lavorazione
TYTUŁÓW
Psychologist

EQUITABLY
Promulgated
CAMPANARIO
Uomgængeligt
GRECQUES
Repülőtérrel
NOMINATION
Idiosyncrasies

Civilization Netherlands
Lichtenstein Architecture
Photography International
Meadowgrass Michelangelo
Knightsbridge Composition

WRIGHT
ADAMA

艺术品拍卖行品牌

舍尔斯特 / 美国 （顶部）

高对比度、全大写的斜写字体与有趣的连字和遗漏的笔画传达了可信度和冒险的感觉。

美容与生活方式品牌

安娜格拉玛 / 墨西哥 （底部）

极端的粗细对比，引人注目的笔画连接细节，夸张的比例和统一的对角线，为这个精致的古典衬线字体提供了活力。

K 先生手写体

茉莉亚西斯工作室 / 德国

　　茉莉亚·西斯玛莱农（Julia Sysmälainen）是下方示例中流畅、充满活力的手写体的设计师，她利用开放体可广泛变化字形的特性，创造出示例中的字体标本。这个标本既是紧密精炼的，又是非常人性化的自发呈现。

理想的无衬线字体家族

霍夫勒公司 / 美国

　　右边示例中的人文主义无衬线字体家族，不追求严格紧凑的字体比例，却散发出温情和有机主义。该字体蔑视几何体的字体形状，赞成经典的手写体的细节和比例。

Outstanding Capital Stock
Globex Associated Broker
Settlement to the Market
Opening Rotation Order
Assigned Short Position
Fundamental Research
Exchange Supervision
Conversion Premium
Depository Transfer Cheque
Open End Investment Trust
Mutual Capital Certificate
Electronic Trading System
Quoting in Inverse Terms
Cross Exchange Trading
Daily Settlement Price
Automated Exchange

电信品牌

移动品牌 / 英国

上方示例为一个友好、立体、使用手写体的品牌标志。通过将签名曲线加到品牌标志上（尤其落在非正常签名的位置），创造出一种同样友好而表现能力强的无衬线字体家族。

ABGMRQKS
adefgklmptx
0123456789

ABGMRQKS
adefgklmptx
0123456789

ABGMRQKS
adefgklmptx
0123456789

ABGMRQKS
adefgklmptx
0123456789

杰生家族

风暴字体开发公司 / 捷克共和国

下方示例中这款当代无衬线字体设计也借鉴了书法字体，较少机械加工的痕迹。在笔画连接处细节处理中的微妙调节和变化，有助于这一字体家族使用广泛的笔画力度和字体宽度变化，以表达诚实和触手可及的含义。

gnr

cheфбг

Zz£&@

Nærøyfjord

WATERFALL VIEWPOINT 5 MIN.

Yggdrasil

Stalheimskleiva E16 ↗

pižmo tůně

Декадентный

酒店品牌

模卡设计 / 美国

　　右边示例为精品酒店的建筑用风格化字体——根植于 20 世纪早期的方肩膀无衬线字体的工业体风格——利用那个时代的作业打印机把多种字体宽度和笔画力度的文字进行特别混合处理，为品牌呈现一种既休闲又严格机械性的视觉语言。

房地产品牌

舍尔斯特 / 美国

　　下方示例为一高端房地产开发商的品牌标志，利用算法生成器反复地对品牌进行拆解与重构。

弗朗西斯字体家族

字体开发设计工作室 / 荷兰

尽管右边这种高对比度的无衬线体家族成员可以以更传统的方式有效地应用于以广泛阅读为目的的文本，但这里的渐变选项是它创新之所在，允许页面上的字体有节奏地压缩与扩展。

Light
Light Italic
Regular
Regular Italic
Medium
Medium Italic
Bold
Bold Italic
Heavy
Heavy Italic

FRANCIS INSIDE
FRANCIS OUTSIDE
FRANCIS RIGHT
FRANCIS LEFT

REMARKABLE TEXT PATTERNS ARE POSSIBLE BECAUSE EACH GRADIENT STYLE CONTAINS 2,690 GLYPHS THAT ARE SELECTED AUTOMATICALLY USING OPENTYPE'S CONTEXTUAL ALTERNATES FEATURE. THESE GRADIENT PATTERNS CAN BE APPLIED TO INDIVIDUAL WORDS, OR TO WHOLE LINES OF TEXT.

TO INFORM IS TO EDUCATE TO INVESTI — GATE IS TO INNOVATE TO DENY IS TO DENIGRATE AND TO FORBID IS TO FEAR

符号字体

印章工作室 / 美国

这个展示性字体实验是后起之秀的字体设计师特雷·希尔斯（Tré Seals）在曾经被建筑师使用的图纸模板上设计而成。

字体中不可忽略的机械特性被一系列替代选项所抵消，包括字体的压缩、扩展、模板化和字谷涂黑等选项。

生活方式品牌

雪玛耶夫 & 吉斯马 & 哈维
（Chermayeff & Geismar &
Haviv）/ 美国

这是一家名为蜂房
（Beehouse）的时尚公司
的字母标志，它以蜂箱蜂
窝的六边形形式重建了公
司名称的首字母。

房地产品牌

雪玛耶夫 & 吉斯马 & 哈
维 / 美国

右边示例为另
一个由单一字母构成
的标识，这次是一个
豪华的城市高层建
筑——公园之家——
以打断同心圆结构的
办法，展示出公司
（Parkhouse）的首字母。

凡人白线家族

风暴字体开发公司 / 捷克
共和国

这个字体家族比例和
结构不间断的几何形状在
它的角度切割终端生动起
来——真正可见的只有其
较粗的笔画，或者在大尺
寸字体时的轻笔画，以及
几乎像电子发光的空心字
体版本。

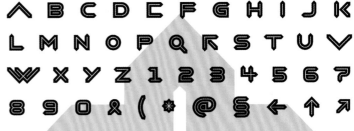

建筑公司品牌

帕拉雷斯 / 澳大利亚

对建筑细节的巧妙解
构产生了一个商标，它的
图像表现精确、有趣和富
有创造性。

社论标题方案

菲斯 / 加拿大

由服装细节——纽扣、接缝、衣领扣等构成的字体，为时尚杂志文章的标题处理提供了一种有趣的剪裁技巧。

韦弗荷展示性字体

庞塞·孔特雷拉斯电子工作室 / 西班牙

上方示例为一种主题丰富的字体。设计师通过粗线笔画和像儿童书写一样的字体，将焦虑的尖锐与热情洋溢的循环、闪电般的危险与浪漫的图式结构融合在一起，为通常阴郁的事情带来了乐观的基调。

投资公司品牌

索迷欧尼 / 英国

右边示例中为字体驱动的标识。通过大胆的空心无衬线字体，以集成模块化构建方法传达了荣辱与共和财富积累的概念。

模板式混合展示性字体

庞塞·孔特雷拉斯电子工作室 / 西班牙

非常简单，下方是一种展示性字体，提供了一系列字母样的字体，每种

字母字体都可以替代其他字母或字符。这些不同风格字符统一之处，在于它们都被设计成模板生产出来的字体。

文化节品牌

索尼克 / 荷兰

右图中示例为历史悠久的荷兰文化节最新版本的标志，除了其固有模板式字体的特性，字符连接的方式也不断翻新。

"RENIEGO DE LOS HUMANOS: SOLICITO UN PASA-PORTE DE PÁJARO"

internationaal
podiumkunsten
amsterdam
juni 2017

70 jaar
holland festival
bestel nu kaarten
hollandfestival.nl

HOLLAND FESTIVAL

达拉弗洛达家族

商业字体 / 英国

在过去五年里，如果要说模板式字体有哪种变体最能够引发设计师想象力的话，那一定是这一款——出乎意料的、优雅的、基于18世纪理性主义衬线体的字体系列。

VESTVÅGØY
Letterstaafje
ANTIQUITY
Lithography

BREUKELEN
Gleichmäßigen
PHILOSOPHY
Northumberland

欧几里得模板式展示性字体

瑞士字形 / 瑞士

这种模板变体与其他字体的区别在于，文字笔画断笔处与字母固有的笔画连接处无关。

ABGMRSQ
gleefully mechanical
0123456789!

房地产品牌

安娜格拉玛 / 墨西哥

高对比度的模板式字体连接方法，把字符连接为一个锐利、庄严而又优雅的文字标志。请注意取代字母 E 中间横线笔画的方块图像；字母 E 的分离衬线，在视觉上完成字母 R 的一部分设计。

VERY

社论标题方案

菲斯 / 加拿大

这些数字极端的笔画粗细对比，以及不同寻常的笔画力度分配，产生了一种历史连续性和前瞻性的未来主义感。

2010

时尚和生活方式品牌

移动品牌 / 英国

这是为"物质世界"（Material World）公司设计的标识图案，其字母组合是简洁、精雕细琢的，是用客户名称首字母混合交织的图案。

房地产品牌

舍尔斯特 / 美国

该标志和比例灵活的模块化字母设计，旨在推广高端租赁物业，其借鉴了该建筑的建筑风格和 20 世纪 30 年代意大利的排字印刷实验。

金融服务品牌

移动品牌 / 英国

两个立方体的动态互动重新构建了客户名称的首字母 S，并暗示其百分比的符号意象。

娱乐品牌

雪玛耶夫 & 吉斯马 & 哈维 / 美国

这是幕宝影业（Screen Gems）的字母标识，由字母 S 和 G 的字形与电影胶片的符号化标志结合在一起设计出来。

文化实体品牌

帕奥尼设计事务所 / 美国

　　大费城文化联盟（一个非营利性组织）的这个字母符号将该实体的首字母合并为单一字母，并以图像语言形式表示其社区影响力。

钢铁贸易公司品牌

雪玛耶夫 & 吉斯马 & 哈维 / 美国

　　一种自定义、摆开架势的无衬线文字品牌标志，由抽象的字母符号陪同，唤起一种雄健工业品质的意象。

美容和生活方式品牌

巴恩布鲁克 / 英国

　　日本时尚公司资生堂男士香水的商标重新定位产品名称的 Z 字符，形成其末字母 N。加上古典罗马体的字体结构，结果形成了优雅而强有力的男性风格。

奎师那展示性字体

瑞士字形 / 瑞士

　　一组奇怪的字符替代品——一些为线性和模块化结构的组合，另一些结合了尖锐笔画和斜线笔画，还有一些更传统的几何图形无衬线体大写字母，共同创建出一种具有无限可能的非凡新字体。

DALÍ

艺术展品牌

菲斯 / 加拿大

　　这个单词标记结合了大小交替的字体宽度，用高对比度的笔画力度和特殊细节来捕捉艺术展的超现实主义主题。

THEIR MONUMENTS STOOD—MASSIVE AND RESPLENDENT—OVER 11 DAYS
Cities of common ownership, private property & the sharing economy
DIE NORD-SÜDLICH AUSGERICHTETEN LÄNGSSTRASSEN ERHIELTEN NAMEN
Lăţimea maximă (nord-sud) 178 km, este între între Cap Blanc şi punctul

VEIÐAR ALVEG VIÐ STRÖNDINA ERU MJÖG MIKILVÆGAR FYRIR
Przy rozmiarze klatki 9 × 11 cm oznacza to w przybliżeniu
Afterwards master distillers confirmed specific gravity
OVERTLY ALLUDED TO THE MODERNIST IDEOLOGY IN LATE 2001
Célébré comme l'un des peintres figuratifs américains du

MÅDER
Skrifað
Holding

The grand ceilings of the library echoed aghast
DEZENAS DE EVENTOS CULTURAIS DURANTE O VERÃO
TOWARDS THE ROLLING SOUNDSCAPE APPROACHING
Desemnează o individualitate conştientă de sine

雷龙字体家族
商业字体 / 英国

　　由于雷龙家族字体太多而无法一一在这里显示，其戏剧化的无衬线字体大约有 10 种不同笔画粗细的字体系统，每种笔画重量都与不同的字体宽度相匹配，有预期的应用范围——小字体和略大的字体用于阅读文本；超小字体、超大字体用于展示性应用；还有介于两者之间的很多字体，几乎应有尽有。这个家族的整体风格特征源自荷兰印刷商 20 世纪上半叶的怪诞风格，因此，带有那个时代风格的印记——更新后更适合当代受众的感受。

皮克托皮亚展示性字体
快乐世界 / 西班牙

　　为了支持一系列社会政治图标，这个轮廓不规则、字体较小的无衬线字体提供了一种前卫的文本和标题感觉，同时并不损害图标巨大而具有侵略性的视觉品质。

Morandi Serif

MORANDI SERIF LIGHT

abcdefghijklmnopqrstuvwxyz
ABCDEFGHIJKLMNOPQRSTUVWXYZ
12345678910

MORANDI SERIF REGULAR

abcdefghijklmnopqrstuvwxyz
ABCDEFGHIJKLMNOPQRSTUVWXYZ
12345678910

MORANDI SERIF HEAVY

abcdefghijklmnopqrstuvwxyz
ABCDEFGHIJKLMNOPQRSTUVWXYZ
12345678910

MORANDI SERIF BLACK

abcdefghijklmnopqrstuvwxyz
ABCDEFGHIJKLMNOPQRSTUVWXYZ
12345678910

Morandi Grotesque

MORANDI GROTESQUE LIGHT

abcdefghijklmnopqrstuvwxyz
ABCDEFGHIJKLMNOPQRSTUVWXYZ
12345678910

MORANDI GROTESQUE REGULAR

abcdefghijklmnopqrstuvwxyz
ABCDEFGHIJKLMNOPQRSTUVWXYZ
12345678910

MORANDI GROTESQUE HEAVY

abcdefghijklmnopqrstuvwxyz
ABCDEFGHIJKLMNOPQRSTUVWXYZ
12345678910

MORANDI GROTESQUE BLACK

abcdefghijklmnopqrstuvwxyz
ABCDEFGHIJKLMNOPQRSTUVWXYZ
12345678910

ABGMRS
adefgoptx

**ABGMRS
adefgoptx**

ABGMRS
adefgkoptx

*ABGMRS
adefgkoptx*

餐馆品牌

模卡设计 / 美国

　　左边示例中的字体家族是为了推介在纽约的一家意大利餐馆的。字体回应了餐馆随意优雅的意大利乡村装饰风格。

　　挑战在于，既要保留意大利非正式用餐体验的独特真实性，又不能使人觉得餐馆品牌有矫揉造作的成分。

　　衬线字体和无衬线字体家族都在字母轮廓上运用了独特的细节处置——故意巧妙地使得字符笔画力度和字体比例不一致，以设计出一个可识别的品牌字符，让人感觉餐馆既充满魅力又很人性化。

桑布卢家族

瑞士字形 / 瑞士

　　一段时间以来，桑布卢字体家族一直在扩大，为文字的色彩和表达提供新的可能性。所有的家族成员都表现出明显的风格元素，虽然不同字体之间略有差异，但都带有一种微妙的浪漫主义——从对比鲜明的理性主义衬线帝国版体字体（顶图），到半衬线体版本的日出版字体（上图第二排），再到几年前发布的原始 BP 版字体（从上往下第三、第四排的字体）皆如此。BP 版字体主要由笔画极轻的书法字体构成，细节怪诞。

装备制造品牌

雪玛耶夫 & 吉斯马 & 哈维 / 美国

这个公司的字母标识，巧妙地把客户玛吉莱斯（Magirus）的首字母 M 设计成其所生产的建筑产品梯子的形状。

艺术双年展品牌

索尼克 / 荷兰

传统的无衬线字体加上依赖字体结构的附加笔画，传达了当代艺术节工业特征的文化背景，以及各种不同的展览场所。

s[edition]

在线艺术画廊品牌

巴恩布鲁克 / 英国

上方示例是一个在线艺术画廊的品牌标志，其中的标点符号（括号）对标志的呈现发挥了巧妙的作用，表达了从技术层面而言并不存在的在线艺术作品画廊。

葡萄酒生产商品牌

帕拉雷斯 / 澳大利亚

右边示例是为一家高级葡萄酒酿造商（彩云部）设计的品牌标志。以云的分级符号与冰的六角晶体结构组合而成。

Art Mediation/Art Education
Kunstbemiddeling/Kunsteducatie
Guided tours, kids & youth workshops, family events and more
Rondleidingen, kinderen- en jongerenworkshops, familie-evenementen en meer

June 2 – September 30, 2012 · Genk, Limburg, Belgium
The European Biennial of Contemporary Art · De Europese Biënnale voor Hedendaagse Kunst
La Biennale Européenne d'Art Contemporain · Die Europäische Biennale für Zeitgenössische Kunst

通讯报头

帕奥尼设计事务所 / 美国

　　抽象字符与音乐符号中类似字母元素的符号并列使用，为音乐组织的期刊出版物创建出一种和谐的字符标题。

原型展示性字体

巴恩布鲁克 / 英国

　　下方为一种混合字体，示例的字体文本基本上捕捉到了其创作意图。

PROTOTYPE IS A UNIVERSAL
ALPHABET WITH A VERY
CONTEMPORARY IDENTITY
CRISIS. IS IT OLD OR NEW?
UPPERCASE OR LOWERCASE?
SERIF OR SANS SERIF?
EXPERIMENTAL LETTERFORMS
THAT HAVE THE IRRITATING
FAMILIARITY OF A PLAYED-
TO-DEATH POP SONG.
PROTOTYPE TRIES TO BE
ALL THINGS TO ALL PEOPLE.

城市发展品牌

索迷欧尼 / 英国

　　作为推广品牌体系的一部分，伦敦地标性街区国王十字车站（King's Cross）的传统和未来都将被捕捉下来，以一种很确定的现代字体与更新过的19世纪怪诞无衬线字体一起使用，呈现该街区的街坊工业背景特征。

布朗斯通装饰文本字体

萨德提珀斯 / 阿根廷

下方示例中这个文本字体，在字母连接处融合了类似手写体的细节，以及一些虚饰元素和装饰性元素。

MALBEC FROM ARGENTINA
ANDES MOUNTAINS

INTIMATE
Beauty
PARTY

PRINTING COMPANY
BROOKLYN
Hot Stamping
SILKSCREEN

黑曜石家族

霍夫勒公司 / 美国

右边示例中这个展示性字体家族是一次练习过程所产生的令人兴奋的结果，练习目的是要在 19 世纪装饰性镌刻字体与面向对象的设计程序之间取得平衡，由此把设计字体定义为受光线影响而具有体积感的字体。设计过程经过多次反复：所用的书写工具揭示了代码增强和意想不到的提高品质的机会，使得设计概要本身得以重新拟定。字体摆脱了历史风格的限制，同时又使得其最好的传统得到尊重。

烫金方案

菲斯 / 加拿大

中世纪黑体字和装饰交织的字体，为示例中的字体设计提供了灵感。

白色艾米莉展示性手写体

茉莉亚西斯工作室 / 德国

示例中精致、短促的手写体，就像设计师所有补充作品一样，利用了开放式字体的直观形式，创造出一种惊人流畅和自然的手写形式。

洗衣服务品牌

安娜格拉玛 / 墨西哥

示例中精确的模板式字体，极端的笔画轻重对比，以及巧妙的连接，都能让人感受到这种标识透露出来的可靠性和质量。

埃维塔家族

希尔斯工作室 / 美国

这种因为一位偶像级别的政治领袖而产生的设计字体，让人联想起那个时代的方言抗议标语。

DON'T CRY FOR ME, ARGENTINA!

EVITA

7 MAY 1919 — 26 JULY 1952

PERÓN

卡桑尼家族

阿提波铸造厂 / 西班牙

两个字体宽度的多重笔画对比字体家族，抓住了两次世界大战期间法国广告海报的美学精髓。

BRIOCHE

THE 1934 PACKARD QX2 COUPE

VEUVE CLICQUOT

FRISCH!

LOS ZAPATOS DE CUERO
PARA NIÑOS MÁS BELLOS

SANT AMBROGIO BOOK

Aa Bb Cc Dd Ee Ff Gg Hh Ii Ll Mm Nn
Oo Pp Qq Rr Ss Tt Uu Vv Xx Yy Zz
1 2 3 4 5 6 7 8 9 0

Sant Ambrogio Script

Aa Bb Cc Dd Ee Ff Gg Hh Ii Ll Mm Nn
Oo Pp Qq Rr Ss Tt Uu Vv Xx Yy Zz
1 2 3 4 5 6 7 8 9 0

餐馆品牌

模卡设计 / 美国

复古风格的互补字体家族——一随意卷曲的直立手写体，加上几何无衬线字体，与手写体的曲线笔画相呼应——为一家米兰人开在纽约的餐厅视觉身份定下了基调。餐厅是由一家源于 20 世纪 30 年代的米兰餐馆设备商开的。

音克维家族

霍夫勒公司 / 美国

右边示例中这个新的字体超级大家族的设计基于书写特点，却为严肃排版的目的而精心系统化。字体结合了快速笔记的表现力（包括插入重要的观点），以及一些更华丽的元素，比如黑体字和大纲元素。每一种变体都提供了一系列变体的笔画力度和替代字符，以获得令人信服的真实性，并且可以互换使用。

An American Diary

John White Alexander

BUTTERSCOTCH

SILVERSMITHING

ABSTRACT PAINTING

Light Niagara Green

Motorcycle Leathers

MACKINTOSH

ROY LICHTENSTEIN

Hangtag Instructions

XANTHINE ORANGE

INSTALLATION ART

Imogen Cunningham

NATIONAL FLAG BLUE

INTERSTELLAR ROCKETSHIP
POTATOE FARMS DEFEATED!
FLOPPIES PROVE EXISTENCE
ROLLINGSTONE MAGAZINE
MARYLAND INSTITUTE BALTO

JIMJAMS

卡丘拉家族

字体开发设计工作室 / 荷兰

一系列带装饰的几何无衬线字体，其设计包括实心笔画、空心笔画、阴影线和两种色调的变体——连同特殊结构的替代字体，提供了许多富于表达力和时尚风格的排字选项。

时装商店品牌

安娜格拉玛 / 墨西哥

这是一个以运动为导向的时尚品牌商标，让人联想到美国加利福尼亚州海滨特许经营和 20 世纪 60 年代冲浪文化的地方特色。

纽堡·阿卡德米家族

纽堡 / 德国

　　示例为一种刻意绘制的无衬线字体，受到了泰恩哈特皇家怪诞体风格（后来成为伯托尔德的阿克兹登兹字体）的启发，虽然结构严谨，却呈现出一种舒适、均匀的节奏和令人惊讶的温暖感。

Neubau Akademie™

L L R I M M
B B B B
M M M M M M
M M M M

60/60 pt

4/5

This article considers the type system *Neubau Akademie* as a product of different historical and sociocultural factors.

9702
3481
56

Neubau Akademie™ Std Bold

Ziffern
Numbres
Digits

电信品牌

索迷欧尼 / 英国

为客户设计的直观圆形笔画端线和透明重叠的笔画连接处，使得品牌标识和建筑用字体给人带来直接和友好的共享感。

巴丽奥 & 巴丽奥衬线体家族

阿提波铸造厂 / 西班牙

这些互补的字体家族，每个家族都有一整套的笔画力度范围和相应的斜写体，提供了丰富的字体选项，可以支持复杂的文本层次结构。

SAVOIR SAVOIR

A mouthful of velvety goodness: $4.50 A mouthful of velvety goodness: $4.50

Julieta! Que cosa? *Julieta! Que cosa?*

SCHREIBST DU **SCHREIBST DU**

0123456789?!&%@{0123456789?!&%@{ 0123456789?!&%@{0123456789?!&%@{

AGMR

普利奥利锋锐衬线展示字体

巴恩布鲁克 / 英国

这种字体平衡了彪悍的经典有衬线体结构与空心笔画元素，产生一种不可能的空间断裂，类似于被称为彭罗斯三角形光学错觉的效果。该字体开发出来一段时间后，字体设计工作室发现了它的理想用途——完美应用于一本关于建筑超现实主义的书的设计中。

ABCDEFGHIJKLM NOPQRSTUVWXYZ

PHILADELPHIA
YOUTH ORCHESTRA

SPECIAL BENEFIT
CONCERT CELEBRATING
MAESTRO PRIMAVERA'S
50TH ANNIVERSARY

青年管弦乐队品牌

帕奥尼设计事务所 / 美国

这种简略的单线无衬线字体表示音乐符号，用点代替横线笔画，并为带斜线笔画的字母强制设计了统一的斜线笔画角度。接近罗马风格的比例赋予了字体古典的特质，同时整体上保持了现代感。

Brrr 展示面

瑞士字形 / 瑞士

大字体架势加上一系列不寻常的细节——脆弱的笔画连接，舒展的弧线和扩展的点形笔画，意想不到的地方出现的对斜线元素，可变的字符宽度，以及斜体和后倾斜体的字体姿态——给文本设计了一种古怪的节奏。乍一看，它似乎相当流畅，但仔细观察，就会发现一条冰冷的、跳动的反弹线。

ABGM
RSQXJ
adefgn
prtxwz
01234
56789
X!?%("

ALPINE MEADOWS
Grace à Dieux! C'est Vendredi
Wunderschön
Schiaffeggiami la faccia e infornami
una torta di carne tritata!

风家族

字体开发设计工作室 / 荷兰

这是范·哈勒姆（Hansje van Halem）发布的第一种字体，该实验性的展示字体是为了在大型标题中产生有趣的分层光学效果。示例中提供了四种静态字体，但也支持 360 度全旋转（顺时针或逆时针皆可），为探索重复的纹理模式提供了前所未有的可能性。

乐团品牌

舍尔斯特 / 美国

一套无衬线几何字体大写字母的简单结构，通过夸张的上下半部的比例，部分该连接而没有连接的笔画，以及创造性地使用圆弧线来重新构思了几个字母，赋予了该字体新的生命——产生出一种严肃的符文的特质，外加上一点异想天开。

ABCDEFGHI
JKLMNOPQ
RSTUVWXYZ
1234567890

穆萨卡黑体字展示性字体

庞塞·孔特雷拉斯电子工作室 / 西班牙

膨胀的曲线与沉重的、有棱角的切割相互作用，创造了一个独特的黑体字母和无衬线字体结构的混合体。

社论标题方案

菲斯 / 加拿大

纯几何体构造了这个单词标记，巧妙地将其对角语言切入字母 O（唯一的圆形字符），以便更好地统一这四个字母的字形。

社论标题方案

菲斯 / 加拿大

这种字体的组合借鉴了日语可爱文化平假名的写作语言，在不简单照搬风格的前提下，为标题文章的主题提供了清晰的语境。

海报标题

快乐世界 / 西班牙

基本形状结合在一起，在展览海报细节上创造出示例中这些简单而引人入胜的标题字母。

报纸用字体家族

巴恩布鲁克 / 英国

以理性方式合并文化适用的字体是一个挑战，在这个涉及特定时期的建筑的字体和非罗马字母系统的展示性字体设计中，设计师令人钦佩地完成了这一任务。

核心模板家族

印章工作室 / 美国

示例中两种字体都源自美国民权运动期间抗议海报上的手写字体。

MEDGAR
HUEY
MALCOLM
ELBERT

ROSA
SOJOURNER
HARRIET
KATHLEEN

社论标题方案

菲斯 / 加拿大

上图是对 19 世纪晚期法国新艺术时代字体创新的华丽致敬。

葡萄酒生产商品牌

帕拉雷斯 / 澳大利亚

右边示例是一个更新的品牌设计规划，设计了一个半圆角衬线字体的品牌标志。张扬的笔画，加上尖锐的部分轮廓阴影线，赋予了品牌标志一种强劲、优雅的古典风格。

公司品牌

安娜格拉玛 / 墨西哥

两个肥胖的展示性工业体字母，被一个古怪的连字符号巧妙地连接而组成的公司品牌标识，把这家咨询公司的业务能力，以及诚实正直、愿意超越传统、认真关注细节的品质很好地表达了出来。

德库拉家族

风暴字体开发公司 / 捷克共和国

老式的黑色字体通常由大号字体和小号字体组成，字体比例相差很大。这个新版本将它们统一在一个比正常字体稍微压缩的手写式字体中，其中的小写字母相对较大。该字体开发用于现代排版，包括实心字体和空心字体两种版本。

书的封面标题

模卡设计 / 美国

这本书的封面是受装饰艺术时期的优雅风格启发，设计师致力于设计出一个有故事的酒店在其黄金时代的神秘感。

Masseria

餐馆品牌

菲斯 / 加拿大

比萨店这种舒适、直立的手写体标记，其圆体端线笔画和柔和的笔画连接处散发出随意性和便捷性，但通过巧妙地赋予垂直笔画和弧线笔画的方向轴一种严格的重复角度，暗示了比萨饼严肃的旧世界工艺遗产特色。

忧郁字体家族

巴恩布鲁克 / 英国

　　示例是一种微妙的无衬线字体。通过有控制的书法笔势、有轻微裂缝的弧线笔画，以及残余的衬线，给字体引入了一种渴望感。该字体系列包括一组受旧式衬线斜体字影响的真正斜体字，以及不同风格的替换字体和斜写字体。

鲁本展示性字体

印章工作室 / 美国

　　1970 年 8 月 29 日，"美国奇卡诺禁令游行"期间的横幅标语，以及著名的拉丁裔活动家鲁本·萨拉查（Rubén Salazar）的去世，启发了下方示例中这种全大写、不规则笔画力度、弧线笔画变成矩形形式的无衬线字体。

Great

NOTHING

What You Fear

Till your head is a stone

This is rain now, this big hush. And this is the fruit of it: tin-white, like arsenic

I have suffered the atrocity of sunsets. Scorched to the root. My red filaments burn and stand, a hand of wires. Now I break up in pieces that fly about like clubs. A wind of such violence Will tolerate no bystanding.

Pieces

VIOLENCE

no bystanding

Her radiance scathes me

Diminished and flat, as after radical surgery
How your bad dreams possess and endow me

I am incapable of more knowledge. What is this, this face. So murderous in its strangle of branches? Its snaky acids hiss. It petrifies the will. These are the isolate, slow faults That kill, that kill, that kill.

NATIONAL CHICANO MORATORIUM AUG 29

EAST LA

WHO IS A CHICANO? AND WHAT IS IT THE CHICANOS WANT?

MEXICAN-AMERICAN'S DILEMMA: HE'S UNFIT IN EITHER LANGUAGE

CHICANO REMINDS BLACKS THEY ARE NOT THE ONLY MINORITY

ÀÁÂÃÄÅĀĂĄÆBCCÇĆĈĊČDDĐEEÈÉÊ
ËÈÉÊËFGĜĞĠĢHHIÌÍÎÏİĪĮĨJĴKKLL
LĽĿŁMMÑÑŃŅŇŊNOÒÓÔÕÖŌŎŐŒ
ØPPQRŔŖŘSSŚŜŞŠTTŢŤUÙÚÛÜŨŪŬ
WŴŴŴXYÝŶŸZŹŻŽO123456789
$¢ƒ£¥€¡¿!?--=@&..:""''

美容和生活方式品牌

模卡设计 / 美国

为丝芙兰化妆品公司设计的一款全新的、可独立使用的字体，保留了与时尚行业相关的典型风格（高对比度的迪多尼字体），但改变文字轴向并加粗轻笔部分的笔画，以确保强劲的跨媒体平台复制能力。设计出来的衬线字体由一种无衬线字体和两种手写体联合构成，以向时尚编辑工作全盛时期致敬。

Custom Sans

Custom Serif *Display*

Custom Serif *Text*

Custom Beauty Editor Script

Custom Collection Script

考提娃家族

萨迪波 / 阿根廷

这种现代无衬线字体保留了清晰理性的特点，由略为抑制的柔和曲线和轻微调整力度的笔画加以平衡。

Awesome

Speakin **TOOSLANG**

bioactive

GLOBAL **CONCEPT**

add linguistic φπώφκ

Brandfobic

Regular CAPS & unicase

Augmented Reality

AWARENESS

COMPASSIONATE FLOW

GENTRIFIED

Henricus Stephanus

PRINTING FOR THE KING

l'essor de l'Humanisme érudit de 1560 à 1617

Sextus EMPIRICUS, 1562; Thucydides

typographus parisiensis

el Govierno de Ginebra le ofrece la Burguesía por su gran contribución

Thesaurus Græcæ Linguæ

宫廷字体家族

字体开发设计工作室 / 荷兰

这款新衬线字体融合了巴黎和日内瓦埃斯蒂安家族使用的金属字体的古典特征与当代金属字体特征：较

大的小写字母 x 高度，较窄的字体，以及较大的调整力度。其结果是一种集美文体与理性主义体于一体的多用途字体，架起了过去与现在相通的桥梁。

美容和生活方式品牌

模卡设计 / 美国

示例中的字体整体轻笔的笔画力度、尖锐的端线和笔画连接处，以及字宽较小的直立字符和全圆形弧线字母之间夸张的对比，给品牌增添了一抹性感和复古的闪光，显示出一个化妆品公司的身份感。

社论标题方案

菲斯 / 加拿大

旋转的衬线字体和循环的字谷侵入这个粗笔画的文字标识，加上一种切分的、敲击式的圆点排列，使人想起 20 世纪 70 年代的音乐场景。

科力马克家族

字体开发设计工作室 / 荷兰

这个字体家族有两种变体，加和减（可能是笔画最重和最轻的字体风格）在视觉上是对立的，但是它们具有相似的大小和间距，所以它们可以很容易地在正文中互换使用。重笔画变体的字谷大小相当于轻笔画变体的笔画大小。

KENWOOD DISTRICT

HITCHCOCK HOUSE

CAMERA OBSCURA

MOUNTAINEERING

HYDROGEN BOND

TRADING HOURS

Ludwig Bemelmans

Geomorphological

Huntington Beach

Typolithographic

Double Negative

Concrete Block

阿齐亚家族

阿提波铸造厂 / 西班牙

下方示例为一种几何无衬线字体，包含了意想不到的细节——小写字母 a 上的马刺，字母 g 上的方形下降线笔画（以及其他细节）——有助于在保证不会变得冰冷、机械或沉闷的条件下，保持字体风格特点的纯洁性。

AGMRSQ
adefgktx
0123456789 0?!&@

AGMRSQ
adefgktx
0123456789 0?!&@

列柱廊风格字体家族

霍夫勒公司 / 美国

对历史风格形式的细心阐释产生的灵感，促成了这款超窄字宽、高对比度的无衬线字体家族，最终呈现出一种充满戏剧性的展示性字体，使得该字体设计看起来充满既不古板也不古怪的未来主义韵味。

葡萄酒生产商品牌

帕拉雷斯 / 澳大利亚

超小字宽、极端的笔画粗细对比，让这个单词标记将装饰艺术的遗产带入了条形码和二进制编程语言的领域，既古老又新颖。

家具设计品牌

菲斯 / 加拿大

　　右边示例为为兰比尔·西杜（Ranbir Sidhu）的设计工作室设计的一种引人注目的可变字体标志。设计者在一个模块化系统下组织几何抽象字体，有多种选择，有时支持，有时也挑战可读性。由设计师与客户和朱丽叶创意公司（Juliet Creative）的丹尼斯·科尔（Denise Cole）携手合作，共同完成。

萨洛米家族

阿提波铸造厂 / 西班牙

　　这个粗笔、富于活力的衬线字体家族包括不同笔画信息程度的选项（所有笔画都形成极端对比），还包含了带装饰性波浪式笔画连接的大写字母，可用作替代字体。

穆尔迪特别字体

阿比盖尔·霍金斯 / 澳大利亚

老派 新派

维多利亚·格罗，讲师

　　这款单一笔画粗细的无衬线字体的设计师受到启发，为墨尔本当地一家比萨店设计了这款字体。优雅延展的字母主体、圆形端线笔画和略微倾斜的横线笔画，赋予了字符一种圆滑迷人的气质。

Marian 1554 Roman
Marian 1554 Italic

Marian 1565 Roman
Marian 1565 Italic

Marian 1571 Roman
Marian 1571 Italic

Marian 1680 Roman
Marian 1680 Italic

Marian 1740 Roman
Marian 1740 Italic

Marian 1742 Roman
Marian 1742 Italic

Marian 1757 Roman
Marian 1757 Italic

Marian 1800 Roman
Marian 1800 Italic

Marian 1812 Roman
Marian 1812 Italic

Marian Black

玛丽安家族

商业类型 / 英国

　　由奥斯汀、巴斯克维尔、博多尼、加拉蒙德、格兰戎、福尼尔、范·登·基尔和基斯等人创造的各种典范字体，被简化为它们的骨架精华。这个字体家族包括 9 个衬线字体（以及它们各自的斜体）和一个黑体变体。

博物馆品牌

索迷欧尼 / 英国

　　删除选定的笔画，创建一个类似于密码的符号字母表，以此作为间谍博物馆的标识。

设计节品牌

帕拉雷斯 / 澳大利亚

　　上方示例中结构紧凑的模块化字母表，用不同大小的单元表达其网格特征，以不同尺度创建出一种质量和纹理之间的张力。

建筑双年展品牌

索尼克 / 荷兰

第六届深港城市 / 建筑双城双年展的主题是"城市原点"，倡导一种新的城市主义，需要一种狩猎和采集的心态。一个以主题为灵感的编织袋（作为竞选图片的基础）产生了模块化字母表；展览中采用了编织式的墙壁来标记不同的展览部分。

BI-CITY BIENNALE OF
URBANISM\ARCHITECTURE
港深城市\建築雙城雙年展

RE-LIVING
THE CITY
城市原点

2015深港城市\建筑双城双年展
2015.12.04 - 2016.02.28
www.szhkbiennale.org

本组图片全部来源于公共资源，通过知识共享协议从纽约市艺术博物馆获得，

所有资源均已颁发捐赠证书，每张图片均附有来源证明。

本组图片也来自公共资源，通过知识共享从各种渠道取得，可提供来源证明。

罗杰斯基金，1923

西奥多·M.戴维斯收藏，西奥多·M.戴维斯遗产，1915

弗莱彻基金，1926

来源不明

罗杰斯基金，1923

罗杰斯基金，1923

博物馆在册

来源不明

罗杰斯基金，1923
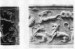

弗莱彻基金，1924

修道院博物馆收集，1999

来源不明

图片索引

（历史照片）

培切斯、雷蒙德和贝佛利·萨克赠品，1988

弗莱彻基金，1926

哈里斯·布里斯班·迪克基金，1926

奥地利画廊观景楼

罗杰斯基金，1959

弗莱彻基金，1926

菲利斯·马萨尔遗产，2011

荷兰国立博物馆/梵·莫塞尔捐赠，1981

罗杰斯基金，1958

弗莱彻基金，1926

哈里斯·布里斯班·迪克基金，1917

阿根廷国家档案馆

皮特·范·德·斯拉格斯

来源不明

来源不明

来源不明

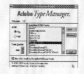

雅各·海伦／费城，1869

来源不明

巴黎国立图书馆

雷诺（摄影师）

瑞士联邦委员会公共领域

麦克智库公共领域

来源不明

来源不明

来源不明

马欣·韦查利（摄影师）

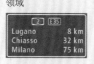

来源不明

美国政府公共事业振兴署

来源不明

来源不明

陈泰迪 81（摄影师）

来源不明

来源不明

来源不明

斯蒂芬·科恩（摄影师）

波菲·B.（摄影师）

威尔士国家图书馆公共领域

伊坦·J. 泰尔（摄影师）

来源不明

对本书有贡献的人员名录

Anagrama
199/207/215/217/224
anagrama.com

Atipo Foundry
171/216/219/229/230
atipo.com

Barnbrook
42/212/213/220/223/226
barnbrook.net, virusfonts.net

Donald Brady
193
donaldbrady.com

Chermayeff & Geismar
& Haviv
204/208/209/212
cghnyc.com

Commercial Type
199/207/210/231
commercialtype.com

Jessica DeAngelis
195
jessrdeangelis@gmail.com

Madeline Deneys
167
madelinedeneys@gmail.com

Estudio Ponce Contreras
205/206/222
manuelponcecontreras.com

Faith
207/209/211/217/224/
226/227/228/230-231
faith.ca

Erika Fulton
167
erikafultondesign.com

Steff Geissbühler
37
geissbuhler.com

Kevin Harris
178–179/184
kevinstanleyharris@gmail.com

Abigail Hawkins
230
ahawkins320@gmail.com

Lance Hidy
43
hidystudio.com

Hoefler & Co.
135/201/202/216/219/229
typography.com

Rhiann Irvine
185
rhiannirvine.com

Juliasys Studio
202/217
juliasys.com

Jerry Kuyper
164–165
jerrykuyper.com

William Longhauser
40
longhauser.com

Moving Brands
170/203/209/210
movingbrands.com

Mucca Design
200/204/213/218/227/
229/230
mucca.com

Neubau
220
neubauberlin.com

Papo Letterpress
8–9/28
papoletterpress.com

Paone Design Assocs.
168/209/213/220
paonedesign.com

Parallax
204/212/224/229/232
parallaxdesign.com.au

Maximillian Pollio
167
maxpollio.com

Matthew Romanski
133
matthewromanski.com

Timothy Samara
133/140–143/165
timothysamara.com

Sealstudio
203/216/224/226
sealsbrand.co

Andrew Scheiderich
134/194
andrew.scheiderich@gmail.com

Ali Sciandra
78–79
alisciandra.com

SomeOne
201/207/215/221/232
someoneinlondon.com

Storm Type Foundry
203/206/227
stormtype.com

Students of Purchase
College/suny*
126/132/170/171/173/174/
176/177/193
c/o tsamara.designer@gmail.com

Sudtipos
45/216/229
sudtipos.com

Swiss Typefaces
209/211/213/223/231
swisstypefaces.com

Thirst
42/201/204/210/224/225
3st.com

Thonik
208/214/233
thonik.nl

Typothèque
169/200/205/219/223/
229/230
typotheque.com

Un Mundo Feliz
212/225
unmundofeliz2.blogspot.com

Danielle Weinberger
190
daniellwein@yahoo.com

Phillip Wong
193
phillipmw@gmail.com

作者简介

蒂莫西·萨马拉是一位常住纽约的平面设计师，他一面教书，一面进行专业平面设计，在美国和其他国家举办讲座并在平面设计刊物上投稿。萨马拉已经写出 8 本设计专业类图书，被翻译为 10 种语言出版，为世界各地的学生和设计专业人员广泛使用。萨马拉的第一本书《织网与破网》是最畅销图书，其第二版于 2017 年推出。

致谢

为本书一类作品收集材料是一件很麻烦的事，全赖诸君在百忙之中拨冗相助。在此，对提供其收集之作品以供使用的人致以衷心的感谢，并对为本书提出建议、给予本人鼓励的各位朋友致以由衷的谢意！此外，还要感谢岩港团队无比勤奋、无比耐心的工作，他们的出色表现怎么赞扬都不为过。感谢你，安娜、科拉、朱迪斯、雷吉娜和莲娜！最后，我还要郑重感谢我的搭档希安，我的家人，以及所有支持和帮助过我的朋友！

*
重要启事
由于时间仓促，加上我的材料档案较乱，无法一一甄别我本人学生实践中的底稿作者是谁，故有个别人未在材料贡献人中列出，在此深表歉意！如果有人发现自己在本书中的材料未曾提到，请与本人联系，以便在下一次印刷时予以更正。